U0068293

賞花有時
度曲有道

張衛東論崑曲

張衛東　著
陳　均　編

目次

正宗崑曲　大廈將傾

——答《中華讀書報》問

問：本月十一日至十三日，蘇州崑劇團在北京保利劇院上演了崑曲《長生殿》，觀眾特別多，反響也挺大的。您是北方崑曲劇院的專業演員，劇團也給您發了票，您怎麼沒去聽呢？

張衛東：我聽戲分兩個階段，基本上十六歲以前是主動聽戲，十六歲以後是被動聽戲，別人不拉不去。因為在我生活的這個年代，十六歲後再聽崑曲，全是我非常不愛聽的戲。幾乎所有的崑曲演出都離不開「臺上搭臺必伴舞」，做夢電光噴雲霧，中西音樂味『別古』（即扭古怪，指曲中加電聲），不倫不類演出服」這幾點。現在職業崑曲演員和劇團的風格、數路都是這樣，先頭白先勇做的那個「青春版」《牡丹亭》也這樣。人們總覺得要讓年輕觀

問：《長生殿》上演後大受好評，也有戲迷看後提出不少意見。比如「哭像」一折中葉錦添設計的「滿堂白」，與實際上的皇家制度相去甚遠；所選演員水平參差不齊，並不全符合總導演顧篤璜所說的「正宗崑劇」；蘇州崑劇團的演員因為大部分是唱蘇劇出身，亦有京劇或其他劇種出身的演員，念唱中存在大量蘇音或不南不北的土音，不是崑曲曲律上說的標準中州韻系統等等。對這些說法您怎樣看？

張衛東：這兩天我已經接了不少專業演員和老戲迷的電話，他們所描述的和我所預料的基本一致。

大家的一個同感就是：這是給一幫從來沒有看過崑曲的人看的戲。作為一個看戲的人，他首先應該瞭解的是劇中的故事哪裡打動自己，情節設置如何，演員演得如何，這三點如果都立不瓷實（方言：扎實），都沒有理清楚，那就等於看了一個舞臺上的時裝模特兒的大賽會。

《長生殿》這個戲的作者洪昇是通音律的，把南北曲都吃透了。這本戲的文學結構好，音樂結構也好，有工尺傳世，有古譜傳留，不會太走樣，其中幾十齣都是崑腔的扛鼎之作，

眾看懂崑曲，就要縮編一下，唱念要靠近普通話，表演要舞蹈化，演唱要歌曲化，感情交流要話劇化，真實化，舞臺燈光美術要科技化，臺面服飾要靠近時裝模特兒，要當代人理解的「美化」，離不開這些所謂的改革。這次的《長生殿》也是如此。這個戲我不看後悔，看了後悔一輩子。看著古雅崑曲這樣走下去，令人傷心！

問：那您覺得崑曲應該如何發展？您怎麼看待現在所說的崑曲創新？

張衛東：崑腔之所以在二〇〇一年被聯合國列入世界首批「人類口頭遺產和非物質遺產代表作」，就是認準了它是瀕臨滅亡的劇種，它有很多文字資料，有那麼多藝人在傳承它，而傳承的是原汁原味的原生態藝術。所謂原生態，就是說儘量保持古法。當然藝術是沒有靜止不變的，換一個人肯定不一樣，但個人可以有天分上的不同，各自的長相、嗓音可能都有變異，咬字和舞蹈的身段動作標準可能有優劣，但是本位的戲劇舞臺上的虛擬化表演，鑼鼓的場面，音調的調值等，還是應該圍繞傳統崑曲的風韻去做。這樣做雖然換了一代人，但大家可以知道古法是什麼樣的。我們可能做得不似古人，但我們面對的是一個在古代就已經完成歷史使命的劇種，我們所要做的就是承襲古法把它傳下去，把它作為一個真正的文化遺產來對待。如果要想搞創新，完全可以不叫崑曲，可以把崑曲裡邊的一些枝幹的

都很規矩準確，有傳承，還有什麼必要再進行劇本改編，再進行服裝設計？崑曲舞臺上演員穿的服裝，在顏色和樣式上有很多講究，《長生殿》有穿戴譜，演員的穿戴上面都說得很清楚，那是人物社會屬性的標誌，是中國戲曲史上三四百年的結晶，不能為了漂亮就隨便改動。我們演的是崑曲，不是服裝大賽。另外崑曲也不是蘇州土產，《長生殿》原本主要人物從頭到尾沒有一個地方要用蘇州口語來演唱，蘇州崑劇團是百分之百的蘇州人風格。不同地域有不同口音可以理解，但是不能把純蘇州音用來代表正宗崑曲。

東西拿來用，比如說京劇是最典型的，它借鑑了不少崑曲裡的東西，但它叫京劇。甚至在京劇中見到的一些崑曲劇目，比標準崑劇團演的崑曲還要準，如現在經常上演的《偷桃盜丹》、《思凡》、《醉打山門》等等。現在的崑曲職業創作人員總認為年輕人看不懂崑曲，為了迎合觀眾的思想，要讓他們看懂，審美觀點要有所變異，我覺得這是一種不太好的方法。崑曲之所以是遺產，它就有它是遺產的道理，它要保持明代的味道，脫離了明代的味道它就不是崑曲。我們雖然沒趕上明代，但老師輩的樣子我們看見過，我們儘量把老師所掌握的技能學過來，學好，這樣就可以了，儘量不要再動它了。另外一個角度，復古也是一種創新。一些有曲譜卻沒有在舞臺上演過的戲，我們把它按照古代的服裝、表現的程序化把它重新立起來，這也是一種恢復，就像考古工作者把一個碎了的瓷器捏起來一樣。大家不要發崑曲的遺產財，要腳踏實地地幹實事。

這場《長生殿》，現在創了好的票房，聲名遠播。但如果後一輩或後兩輩要學演《長生殿》，他們怎麼學？原來從清代傳下來的戲路子誰還會，還有沒有這樣的老師，這樣的老師教完了以後別人認為他教得對嗎？我知道在這次看演出的觀眾中真正懂戲的人也很多，但大家大多也只是一種無知的境界，關注於哪個演員的腿功不錯，哪個演員嗓子不錯，哪個扮相不錯，只在枝幹上的細微處去看，沒有從整個崑曲的發展走向上，去看這齣戲對崑曲的將來有什麼影響。如果往後看崑曲的發展，真可以大哭一場，十年以後，這次演出的

錄影就是標準《長生殿》的樣板了。

所以我不能去看，如果看了會後悔一輩子。作為一個從八九歲就學崑曲，就愛它的人，幹到現在二十多年，眼看這麼好的玩意兒，就變成這樣一個支離破碎的東西，我實在不能接受。而且還有那麼多無知的人在那兒聽著，拚命瞎叫好，那麼多的內行人到那裡去聽一兩句嗓子，看那一兩個眼神，好的地方叫個好，不好的地方人言嘖嘖，我覺得這些觀眾都像癡子一樣。最後是製作者「為名」，文化商人「為利」，他們賺了。

問：但這樣大規模的演出是否會讓崑曲受到人們更多的關注，從而有利於它的發展呢？

張衛東：這只能讓歷史去說。即使因為這樣得到更多的關注，那也只會曇花一現，是飲鴆止渴，是抽鴉片煙，越這樣演越毒害自己。近百年來中國古典文化嚴重毀壞，崑曲是殘留下來的一點遺產，如果非要把它剪得支離破碎，擱在一個寶盒裡再招搖過市，那樣對不起後代。現在這個時代已經不允許崑曲發展，也不可能再發展了，因為歷史不會允許。我們的文體改變了，現在是白話文時代，是電腦時代，語言構成變化很快。人的審美需求也不一樣了，現在的演員對角色的理解都和過去不同。最典型的就是「青春版」《牡丹亭》中的杜麗娘，她上場後比如崑曲裡原來的服裝很肥大，都是男演員來演，都很像古人的樣子，而現在的演員對給人的感覺和情緒是張揚的思春的樣子，而不是少女懷春。小生柳夢梅那種媚俗的風流

個儡的樣子使人覺得很不正經。演員的自身條件其實都很好，樣子也都很沉靜，但設計的動作和舞臺臺面兒的感覺都不對。我想照這樣發展，就等於是崑曲的職業演員自己把自己給毀了。

還有一點要說的是，現在的崑曲演出團體裡頭有文化商人介入，更有一些搞現代藝術的人介入，他們對崑曲並沒有深刻的理解。一言以蔽之，人們現在講求的是效益，是社會的知名度和票房價值，不少參與創作的人從屏風後走出來了，他們要提高自己的知名度。比如這次演出，宣傳的都是導演、製作、服裝設計，對演員只宣傳兩位主演，與過去沒法相比，過去一齣戲都是憑演員來支撐的。現在一場戲唱紅的是誰，大家心裡都清楚。

問：那麼怎樣才能更多地繼承到崑曲的原貌呢？

張衛東：我想我們應該有一個原生態的綠色環保型崑曲。首先從服裝來講，新一代的任何面料都不要用，要以絲綢棉麻為主；燈光也不要，要純粹的日光；樂師的笛管笙簫，都要用原來的中國音律來固定調式；演員用本來的嗓子真正去唱，不要用擴音設備；表演動作要古樸，要有古直的狀貌；聲音要區別於現代人欣賞的那種鬆弛的水音狀態。要真是有這樣一個原生態的崑曲，最起碼我們可以繼承到清代的崑曲的樣子。

崑腔不能建立在經濟基礎和名利基礎上，要有一種佛心，去認認真真地把老師的東西儘量

問：將來的崑曲會是什麼樣的？

張衛東：崑曲必然要滅亡。我所說的滅亡，是指從事職業崑曲的這個圈子必然要滅亡，但在民間崑曲亡不了。現在崑曲是山雨欲來風滿樓，是大廈將傾，最後很可能是崑曲的行內人士把真正的崑曲給葬送了，舞臺的崑曲化為烏有。將來會返回到傳統崑山腔顧堅時代，三五知己拿個本子，哼幾個小令，唱一唱。或者由一兩個喜歡上臺的彩串，唱兩三個人的小戲，演個折子就完了。

崑曲就像文人的詩社，古琴的琴社一樣，無欲而成，是一個民間聚眾的場所，共同的願望就是在一起玩，是自然而然形成的。如果建立在商業角度上，建立在跟社會潮流走的基礎上，最後將是飲鴆止渴。雅跟俗的區別就是多和少的區別，有話要送給知人，有飯要送給饑人，崑曲本來就是很高雅的東西，沒有必要讓全中國的人都去看崑曲。

這麼救法崑曲死得更快

我們究竟在古典傳統上的工夫大還是在新編改良上下的工夫大？崑曲界被列「遺產」的這五年裡，從職業劇團到業餘曲社一直都在轟轟烈烈做遺產的買賣。國外的從國內臺貨，國內的則向海外發貨。在蘇州「第三屆崑劇節」上的劇目都是新編改良戲，可能參與創作的人們要做當代的魏良輔、梁伯龍！那麼我們將來拿什麼崑曲向後世交代？難道就將現在流行的這幾齣改良戲往下傳播嗎？

現在是文化部、文化局、劇團等官面兒上出資排的戲，任何人都不准反對，有任何錯誤都不准提，你就是厚著臉皮去提也沒有人搭理你！這種做法只有策劃者最得實惠，白拿著國家的錢胡編亂改還能堵住懂戲者們的嘴，這是曲解先進文化、先進藝術的精神。

他們是用「豆汁兒加白糖」之法來挽救崑曲。我說的「白糖」是指淡化崑曲的文學性、曲牌音樂聯套體古典的表演服裝、崑曲固定的表演程序等多項內容，這就是創新通俗化的「崑曲歌舞劇」。此類戲都以劇本文辭通俗化、故事情節簡單化、演員唱念聲樂化、身段動作舞蹈化、人物感情話劇化、服裝裝扮時尚化、舞臺技術現代化等與「遺產」相悖離的做法。

為了拉主顧他就愣加白糖，您瞧瞧，新舊照顧主兒都不會光顧了。

崑曲的文學性自清中葉以來就很淡薄了，為什麼它又衰而不亡呢？它的生命力就是我們今人經常批判的糟粕，那就是具有嚴謹的文辭格律與表演程序化特點。作為封建時代的代表性藝術，它早已經完成了它的歷史使命，何必再逼著一個將要垂死的老嫗去做花開枯木又逢春的蠢事呢？

我們沒有用「調元氣、養太和」的醫學的方法對崑曲治療，而用西醫的手術之法「開腸破肚」了。崑曲在成為「遺產」後也不過是打了些強心針麻醉劑，那些被改編過的老傳奇簡直是庸俗化的代表，這種「化療放療」的做法就是更快地要崑曲的命！結果是傳統的老精華沒有保存好，新舶來的西方糟粕又有長足地發展，真可謂是改一齣老戲毀一齣老戲，編一齣新戲毀一批青年演員和服裝切末（道具）！這些改良戲就像前幾年北京街頭的雕塑一樣，站不了幾年就得挪窩兒搬走。事實證明所謂創新做法是根本不能挽救崑曲的，這會更加快它滅絕進程的速度，而那些自以為是的創造皆為狗尾續貂之作。現在的創新崑曲離不開：臺上搭臺必伴舞，做夢電光噴煙霧。中西音樂味別古，不倫不類演出服。

說點兒悲哀的話，崑曲照現在這樣走下去必然滅亡。我想，我們應該好好地看看自己的病，是不是由上中下的「三焦火旺」轉為不堪設想的「骨蒸病熱」了！我們能不能為了一小撮兒觀眾服務，不要考慮大多數不喜歡崑曲的觀眾，只自己去原汁原味地做好了。

崑曲一定需要有這個類似時間隧道的地方，在這裡可以看到的都是幾百年前的玩藝兒。國家拿了那麼多錢給崑曲，難道就這麼糟蹋了嗎？為什麼不成立一個立體的、純粹的崑曲博物館，保持一

個原生態的古典崑曲活化石。

現在能唱的曲牌總共就那麼多，能繼承的戲也就不過五百齣，不會的馬上學下來，學不會的就捏出來。

崑曲的後事怎麼辦？這應是值得我們深思的一件大事。是否可以利用現有的古戲臺，維修裝飾不用石化油漆顏料，只用礦植物和動物脂肪類彩畫。不用任何現代化燈光擴音設備，只利用日光照明和自然聲音。笛子不用A、B、C、O定調的洋調定律，按中國古來的音樂律法。樂器依照原有崑曲演唱標準，不要隨意更改變化。由一水兒的男孩子在這兒唱，如果是一群女孩子也可以嘛。戲裝最起碼按內廷光緒年的樣子來複製，那些東西古雅得很，盔頭、切末製作的精良程度會讓現代人歎為觀止，這都是前輩古人幾百年來的結晶。

演員的身段表演要古樸，而不要所謂「美麗」的造型。形體不要出現借鑑當代舞蹈的異類動作，一切都應具有古人思想性格的那種味道。演唱不要「洋歌化」，要聽「字兒」。所謂的崑曲「味兒」，關鍵就是咬字兒。水磨調的標準是要將字頭、字腹、字尾三個環節把握好，沒有板腔體的那種襯字出現。在音質、音色上，千萬不要借鑑現代審美所具有的靚麗感。這樣，一生二、二生三……往後越生越多；把現有的、傳下來的，趕快繼承下來。要繼承崑曲藝術的原有精髓，只要得其三昧後就可以修復更多有文獻傳留的老傳奇。

想看正宗的崑曲，請到戲園子來。一定會有些固定觀眾和學習元、明、清文學的文人們光顧，雅與俗的區別就是多與少的區別，如果遍街上的人們都會唱要讓愛聽的人能聽到地道的正宗崑曲！

崑曲，也就沒有必要把它定為遺產了！

《奇雙會》張衛東飾李奇

原載《北京紀事》二〇〇六年，第七期

崑曲是典型的文人藝術

崑曲並不是所謂「經文人加工的吳越地方小調」，而是典型的文人藝術。它的直接來源是唐詩宋詞，所依據的基礎是宋元的南北曲。南曲音樂主體大多來自宋詞，北曲則以金元雜劇為代表。王國維的《宋元戲曲考》對此有專論。

崑曲所傳續的藝術傳統有如下特點：帶有中國古代士人所特有的「書卷氣」，又有專業演藝者的長期打磨，還有國家力量的嚴格監管。這三方面使其特別講究格律謹嚴、發音標準，基於《廣韻》、北依《中原音韻》、南遵《洪武正韻》等，有別於根植於民間社會的「俚曲」以及後來發展的「地方戲」。

詩詞曲賦都是文人的作品，不僅在其感觸之深沉、立意之典雅、辭藻之婉轉、關懷之遠大，也在其最基礎的生活方式上，即以「念書」為特徵的教育和修養風氣。「念書」概括了古代讀書人的教育方式和生活方式，我們通常會注意「書」中的忠孝仁義等價值觀念和興衰成敗的歷史經驗，卻會忽略「念」的意義。實際上，「念」是塑造中國文字、文學、藝術之特色的重要因素。

私塾、書館所實施的啟蒙教育，是用讀、誦、吟、唱的方式來教幼童識字。中國的字是多義的，並不靠邏輯的方式跟其他的字產生聯繫，而更多地是以藝術聯想的方式來啟發。從視覺上，看

一個字的形態，就是看一幅畫，從書法中得到的欣賞的樂趣，可能要高於欣賞「寫實」的畫作。從聽覺上，聽一個字的發音，就是聽一首歌，從四聲、五音等聲音方式開始來認字，把握其陰陽，也就是把握了其基本的意義。然後就是講究格律、對仗的詩詞，再後就是詞牌、曲牌。中國古代沒有專門的「作曲家」，唱歌的曲子就用曲牌，或者根據格律之意而即興發揮，其實就是把讀書的音韻拉長了而已。

崑曲的「身段」也跟讀書人的啟蒙教育有關。古代人讀書時，與「朗朗讀書聲」伴隨的是「搖頭晃腦」的身體動作。「五四」以來，知識分子多鄙薄嘲諷此類姿態，卻不知身體動作的韻律成就了人對於漢字豐富意義的領會。惟有身體的加入，人才能領會「妙不可言」的感受。往往身體的直接領會能力大於語言，古人有思想上的靈感時，經常要提到「不知手之舞之，足之蹈之」，也是此意。身體與思想的關聯，在西方只有到了二十世紀中後期才被廣泛認識，中國學界直到近年方追隨此風，未識孟子早就說過的「四體不言而喻」的深意。可見，中國古代雖然沒有專門的「藝術教育」，卻是把最富有韻致的藝術教育融化在任何一個讀書人的啟蒙教育階段。中國古代的士人文化總帶有典雅的色彩，也跟這種啟蒙教育的方式有莫大的關係。

但是，若就崑曲這門獨立的藝術而言，僅僅有文人畢竟是不夠的。文人並不以此為業，只是借之陶養性情、邀友雅集。一門藝術要獲得長足的發展，一定還要有專精的訓練、悠久的傳承。這就涉及到了古代的樂籍制度。

樂籍制度始於北魏，終於清雍正元年，指將罪民、俘虜等群體的妻女及其後代籍入專門的賤民

名冊，迫使其世代從樂的管理形式。作為管理機構的「教坊」，是對國家的禮教部門（樂部）負責的一種文化單位。樂籍制的理想狀態是優伶（「女樂男優」）、士子文人和國家行政力量三方面的配合。

文人是文藝創作和批評的主導力量。文人本身具有創作和表演的能力，也通過藝術批評的方式，保障專業表演的格調不墮。晚明李卓吾等文人所推動的藝術批評，代表了士人文化中「文」與「藝」結合的高峰。優伶身分低賤，但也因此把心思集中在藝術的精益求精上，世代相襲的制度又令其有了深厚的積累。國家行政力量起到的作用是監管，以定期審查的方式，鉗制內容淫濫及技藝不精者。要知道，嚴格的尊卑等級劃分常能成就精湛的技藝和輝煌的奇觀，這是歷史的事實。當今時代，樂籍制已不能重蹈，但在文人自身的範圍內，「學識」與「才情」的結合卻是需要大力提倡的。用今人的表述，近於「智商」與「情商」之兩全。

清代雍正年間，樂籍制見廢，文人戲衰落而地方戲大興，口語逐漸代替了文言入戲。崑曲的專業傳承根基開始剝蝕。晚清以降，文人的生活、教育等方式進而受到越來越嚴重的衝擊。文言文、吟詠的韻律、尺牘往來的交際方式等均被鄙棄、嘲笑。這樣，崑曲的文化土壤已經流失殆盡了。

另外，不加審視地挪用西方的藝術創作、表演、教育的觀念也是造成「水土流失」的另一因素。在欣賞視角上，西方的劇院視演員，而中國的舞臺則是高出觀眾，令人仰視「角兒」。在教學方式上，當代的課堂授課、統一教材的方式並不適用於崑曲。其實也包括一切中國本土的技藝或學問，比如拳術、烹飪、古琴、中醫等。這涉及到兩種不同技藝的深層區別。無視和抹

煞這種區別的「推廣」，只會進一步摧殘殘本已衰微的「絕學」。

中國的士人藝術要接上傳統，並且在今後還能煥發自己的光彩，最重要的一點是把「文」與「藝」重新結合起來，而且是以「文」來統御「藝」。我們要理解此處之「文」乃是廣義的學問，而不是今天一般意義上的「文學」。所以，藝術創作要取得突破，希望還在於由我國學識匯聚的綜合性大學來擔當責任，一是恢復士人文化的氛圍，二是繼承「師帶徒」的傳授方式。即使短期內不能大面積地推廣，至少也可以讓中國的藝術在一個有限的範圍內自然地存活。

劉吉典與張衛東

崑曲的興盛有賴於儒學復興

崑曲演唱的雜劇、傳奇，凝聚著儒家文化內涵，有著濃濃的書卷氣。楚辭、詩經、漢賦、唐詩、宋詞已經衰微，而南北曲卻是一門依然鮮活的文化奇觀，傳遞著中國古老文化。我們不應該把崑曲簡單地看成是舞臺戲曲，它是儒學高雅藝術文化的一部分。崑曲在南北曲的基礎上發展成戲曲，從韻學、文學、音樂、表演的角度來講，它是一門在儒學基礎上發展的立體藝術，它的根脈與儒學息息相關。

恰恰是因為有儒學支撐的這層關係，崑曲傳留至今，久衰而未亡。衰，是在沒有古典文學基礎的階層裡衰；未亡，則是在讀孔孟之書的人群圈子裡永恆。

崑曲的主要成就在古典文學

舊時崑曲的傳承，多以儒學為根本的讀書人為主流，再與一些音樂、表演者們共同維護沿襲。職業的崑曲戲班不存在，並不標誌著這門藝術的消亡，崑曲還會依然在讀書人群中傳承。

而一般的民間戲曲，是由藝人們編撰，可以在舞臺上自己創造唱腔表演。所表現的多是民眾們喜聞樂見的內容，觀眾喜歡就是好戲，不受觀眾歡迎就被淘汰，還會有更新的聲腔表演出現。

二〇

崑曲不是由藝人創作而成的，它的主要作者是元明以來那些能夠動筆寫戲、執筆撰文的文人們。他們都是有深厚儒學修養的人，那一時期作者多是世代書香的儒生，處於高精尖的士大夫階層。當時的文人寫詩填詞之餘，都喜歡曲，會畫畫的人都曉得五音六律。整個儒學文化的修養是一通百通，並不是割裂開來的「分專業」現象。

崑曲就是在這種儒學基礎上，流傳於讀書人高精尖的圈子裡，吟唱介乎於詩詞之間，繼承了北金、南宋朝主流音樂文化的一門藝術。在演唱南北曲的這個基礎上，舞臺藝人們拿來加上表演。如果按照嚴格「非遺」劃分，崑曲在舞臺表演方面不過占五分之一，而其他多數是在古典文學方面的成就。

崑曲主要由文人締造

余秋雨曾有文章說：「崑曲是中國戲曲最高典範！」這話表面上似乎很準確，但實際上卻是一句不懂舞臺表演的外行話！作為一個崑曲演員，我很尊重歷史，中國戲曲的最高典範應該是京劇！

從根子上講，京劇是藝人創造出來的，在舞臺上逐漸發展成為民眾喜聞樂見的舞臺藝術，它已經做到無體不備，是容納性很強的綜合性戲曲。京劇的文辭是白話風格，多是粗通文墨的藝人或新文人們依照演員的天賦打造劇本，與崑曲演唱文人們創作的雜劇、傳奇題材決然不同。

崑曲傳到現在，發展了六七百年，撰寫雜劇、傳奇的作者不計其數，有著錄的名作家就有幾百位，可是卻沒有多少自成一派的表演者，更沒有多少文字記錄下他們的名姓，即便是《錄鬼簿》也

不能算是唱崑曲的藝人。這說明崑曲的主流締造者都是儒學文人，崑曲的音樂文化的起源則是介乎於詩詞小令之間，編撰雜劇、傳奇的作者本身就是音樂家，他們對於填詞的曲牌性格、調式都非常熟悉，所以才能形成這一時期劇本起承轉合的完整體系。

崑曲的雜劇、傳奇作者本身就是從文辭到音樂，每個科介等細微之處的關目都是一人擔綱創作。不過是由曲師依照曲牌來度曲，使得唱腔先在曲臺清唱傳播，經過一段自然整合後再到舞臺上呈現。

儒學是崑曲的靈魂

崑曲有幾個重要的特點：第一，文以載道，在古典文學的圈裡發展。第二，曲譜傳承，不能隨意更改曲牌格律唱腔。第三，言傳身教，傳承一些舞臺表演劇目。

中國音樂也如同文學，都是積澱的文化，是把古人傳下來的音樂符號，用筆錄或口傳的形式記錄下來，然後再借用這些調子移宮換商做出來。搬到舞臺上的多是用裁減法，年久之後選擇幾齣最經典的選段來表演的就是「折子戲」。

還有很多很多的識古之人、好古之人、風雅之人，通詩詞善音律的這些人，愛戴這門傳統藝術，甚至搞些復古創作，填寫辭令清唱等，所以說儒學就是它的靈根所在。

崑曲「變雅為俗」很可怕

清初以來，文白合一的小說盛行，而崑曲這種「之乎者也」的演唱文體慢慢趨於衰落。雍正年間廢除樂籍制度，放鬆了對演藝界的監督，演藝團體什麼聲腔都可以唱，觀眾愛聽什麼就演什麼，以亂彈為代表的梆子腔、皮黃腔等頗受民眾歡迎，戲曲的最高典範京劇便醞釀而生了。

目前的崑曲劇團創作是這樣：由不熟悉古文的編劇寫劇本，請學習民樂的搞作曲，用話劇的舞臺美術和服裝造型，由學話劇導演的或是話劇導演來做導演，因不懂舞臺表演還要請老演員做技術顧問。

現在的新編崑曲只是在音樂方面吸收一些舊腔，故事編排、文辭對仗毫無古典雅致可言。改編傳統劇目，情節支離破碎，還有什麼豪華版、印象版、青春版等光怪陸離的旅遊風格作品，忽略了經典的文學性。

近代以來，儒學在中國逐漸衰落，崑曲也隨著儒學的衰落而衰落，這是自然規律。所以，欣賞崑曲應該按照古人的文言規律才是常理，新編崑曲註定會加快古典崑曲的衰亡速度。如果老是想把崑曲改雅為俗，那才是一件最可怕的事……

原載《深圳商報》二〇一一年六月二十八日

崑曲不能再瞎改了！

新版電視劇《紅樓夢》播出後有不少觀眾評論，其中褒貶不一，用眾口難調來形容最恰當不過。我因擔任該劇崑曲顧問兼負音韻以及作曲方面的事情，故對當今崑曲以及戲曲往娛樂性發展有些聯想。新《紅樓夢》中再現失傳崑曲和部分弋腔算是無心插柳柳成蔭，首先要感謝曹雪芹先生在書中為崑曲提供了幾十處必要情節，成為當代電視劇中反映戲中戲最為嚴謹的詳實資料。

早在開拍前李少紅導演就要求我們對於其中的崑曲劇目認真梳理，還多次為作曲音樂如何化用崑曲元素而深入學習。其實新《紅樓夢》並不是有意抱崑曲大腿，而是忠實完成曹雪芹先生交給我們的作業。

崑曲改革越改越糟

解放後，在崑曲界內部始終就沒有放慢改革的步伐，半個世紀以來除了造就了一些獲獎演員外根本沒有留下任何可以值得傳代的創新精品。經典劇目不斷萎縮失傳以及被劇團藝術主管們摒棄，有些所謂傳統劇目根本沒有按照遺代的規律保護，而是有其名無其實。關鍵就是劇團體制問題，名演員必須做領導才能拿著國家的錢做出自己追名求利的事。而當今的演員並不考慮崑曲的劇種特

色，只要能出名賺錢，演什麼不是重要的事。

對於當代的部分新觀眾而言，鑑賞崑曲的審美價值方面也不斷嬗變。舊時，欣賞崑曲是在演員的唱念咬字功夫和理解人物思想感情以及家門、身段等方面做出客觀評價，現在則逐漸側重於追星方式以及服裝扮相、演唱聲音等唯美方面，只看女角不看男角的風氣快成了崑曲的一道風景線。有的崑劇團六十個演員，竟然有三十三個女角，而其他家門變成除了小生，就是丑的揪龍尾巴的局面了……

通過影視能夠使一些新觀眾喜愛崑曲，關鍵的就是先吃的第一口奶有沒有營養，也就是說影視中反映的崑曲是不是原汁原味。

這是主體與客體的關係，如果在其他藝術領域中吸收崑曲化合創作一定是好事，要是專業的崑劇團搞改良吸收其他當代藝術符號就意味著是不純正的贗品。當代崑曲名演員多以學習京劇流派或美聲唱法為榮，而女小生的表演借鑑越劇現象在崑劇團已成為無醫可治的病根。

新版《紅樓夢》中的創作音樂歌曲借鑑崑曲是可取的，但戲中戲裡要有當代音樂符號出現就不對了。因此我一直主張在戲裡我們不要添加專業崑劇團必備的大提琴、改良鍵盤笙以及那拉不完的三四把二胡和什麼古箏、大阮等新民樂班子的改良樂器，演奏上也不用帶有花過門的民樂絲竹吹奏風格。

有國學情結才能演好紅樓

演紅樓的演員必須要有國學情結，如果只重注一般的表演或造作出奇是肯定會失敗的。國學之間的學問是相通的，「書卷氣」是多少年甚至幾代世家「養」出來的，不是臨時突擊的「爨鍋」就能演出氣質。

古代的經典讀物是四書，最重要的是《論語》、《大學》。不知道「學而時習之，不亦說乎」，不曉得「大學之道在明明德」，就不懂得做傳統國人的「道」。術業有專攻，一專多能，一通百通，關鍵是做人之道，如果沒有徹悟這個「道」，就是愛好再廣，興趣再多，也不會在學習的本位上提升。

「君子務本，本立而道生！」這應是戲曲演員的座右銘，對名利追求不顧及崑曲本身的藝術尊嚴，即使成為藝術名家，最終也會被後人不屑一顧。

青年人要是想欣賞學習崑曲，關鍵就是要學習古代經典書史，在有文的基礎上去欣賞崑曲能夠使你與古人溝通，置身於劇中的情節之內。最起碼崑曲在三個層面可以吸引新觀眾，根據我幾十年來教學的經驗，在喜愛古典音樂和民族舞蹈以及古典文學的圈子中傳播崑曲收穫最佳。

崑曲已經是完成歷史使命的國學經典藝術，沒有讀《四書》的之、乎、者、也，也就標誌著崑曲不會為大眾服務，其實繼承就是發展。不必要為了發展而創新，為了賺錢而爭名。最後還要提醒劇團領導們一句話：「為了演員的生存而斷送了崑曲的香火是一件最可怕的事情！」

相信隨著文藝團體的進一步深化改革，未來的崑曲一定會重新回到古典文學中來，為當代有志於發揚古典文學的階層服務，成為無愧於「遺產」的樣板。

註定給「國學熱」加油

目前，國學熱是民眾們從善如流的覺醒，而戲曲娛樂化也是必然存在的社會現象。新《紅樓夢》無疑是為中國傳統文化注入了一股新的血液，雖然批評不斷，但畢竟有很多不知崑曲的觀眾，零距離地觸摸到古雅的崑曲。

但是，國學熱也會有不少其他領域的學者介入，首先是專門批判舊學的專家們易改前貌，再有就是借此機會發國學財的國學經營者們。現在彷彿什麼舊的東西都有可能成為「遺產」，其實「遺產」的確立之日就是它的破壞之始。

國學的範圍很大，我們要靠慢慢地「養」，而不是用「灌注」的方式來弘揚。針對戲曲還是應該算在民間藝術範疇，更新換代是民間藝術的特點，我們應該順應形勢地發展，慢慢地就會從「俗」的動態變化成為一種「雅」的靜態。京劇就是個典型範例，在流派紛呈的時代中是京劇藝術發展時期，而現在則是它的靜態飽和時期，不會再有流派出現更不會再有萬眾只看一個名演員的現象。

我相信在戲曲娛樂化背後一定會逐漸回歸一個典範給觀眾，而新興的更為娛樂化的藝術形式還會再被更新的壓倒。這就是周而復始的藝術道理，目前只是值得我們借鑑的藝術方式太多，崑曲再

向其他領域尋找舶來品註定是自毀長城。

現在，東北「二人轉」已經成為無體不備的綜合性表演藝術，它應該是最娛樂化的鄉村藝術，所以在不同場合能有不同的表演絕技，這些都能為觀眾帶來歡笑。但它也一定會逐漸嬗變為市井藝術，不會再有東北農村的那種生活氣息，還會慢慢地消失在城市中。

如果按照現在新編崑曲的發展軌跡來看，將來註定會被劇團的改革創新，而蛻變為只有笛子伴奏就可以認可的崑曲而已……

《點化》張衛東飾瑤芳公主、唐書安飾淳于棼

《宦門子弟錯立身》與我的因緣

緣起

這齣南戲劇本是極富傳奇性的，就是葉恭綽先生也想不到從外夷淘回祖國的《宦門子弟錯立身》能再上演，而我與這齣戲的結緣是因蒐集敷衍該劇的文字資料所起。

那是一個春寒料峭的夜晚，北崑老院長叢兆桓先生與我談論起這齣戲。後來，他的弟子王若皓以及方彤等也邀我暢談排練此戲的構思和創作特點。在崑曲界我一向是個抱殘守缺、食古不化的典型人物，當日所言觀點自然被噓之以鼻，相互交談沒過幾合也就一笑置之地退下陣來。

數十日後接到上司通知，命我將《宦門子弟錯立身》的背景資料一網打進。待我將部分文字資料和圖片找齊上繳後未幾，方彤又急著找我說：「這樣籠統的提交不成，要在最快的時間內完成必需的段落和章節！」當然，他也為這齣戲的排練計畫而著急。

在短短的十一天中，我與圖書資料室的劉海鷗忙得一團糟，查索引並劃分需要的部分章節。開建組會的那天，被安排扮演劇中以老生家門應工的王家戲班老班主——王恩深。

自此，拉開我與這齣《宦門子弟錯立身》的因緣。

班主

舊時人們將演唱團體稱之為「班」，戲班的第一領導人稱為「班主」。古代的民間普遍都是樂戶家班形式出現，所以「班主」總是這個團體中的長輩。

通過蒐集該劇的背景資料我才逐步理解王班主這個人物，從文辭和表情處理方面得到了很多啟發。

之所以系統地瞭解到老班主王恩深這個人物與原著劇本存在有多少差異、導演編排得有多少獨樹一幟之處，自然應該感謝安排我蒐集這齣戲的背景資料工作。

雖然改編後的劇本對班主王恩深這個人物渲染得比較淡薄，但是有了前番研究原著文獻的基礎，在表演方面即便是以偏概全卻也不會為之失重。

金、元時期的戲班內部組織系統較後世各朝簡單，這個答案還是通過學習《宦門子弟錯立身》的背景資料所得出的結論。

一個老班主不僅要負責後臺的角色安排、劇目演出，還得要向前臺勾欄看客負責，對於自己女兒王金榜的瓦肆出場與應酬，被喚官身的堂會演出，都要事無具細般地監督。

可是，就是因這次被老都管所喚的「官身」給害苦了。關鍵是老都管只要女兒王姑娘一人前去，這就讓王老班主和老伴兒趙茜梅擔憂了……

謝恩

王姑娘正在熱中一見鍾情的完顏壽馬，直到事發後才終於給王老班主提供了一個很小的表演機會。

當然，王班主還必需要向責打完顏壽馬的令尊——完顏永康「道謝」。說是向老公公爺謝恩，不如說是這個遊走江湖的下賤階級與封建官僚上等階級之間的反抗。

前面的《罷戲》一場的劇本內容只是要求王班主表演得唯唯諾諾，見著妻子趙茜梅不急不躁，得知金榜女兒不願到瓦肆演出又急又火。

待老都管出現後，王班主卻又強顏歡笑、百般殷勤地侍奉相陪。這種表情——就是一個戲子班主的典型。

本來嘛！哪一個戲曲團體的班主不是這樣。賤業領袖必須要向官家政客趨炎附勢，這是自古至今的統一標準。只有這樣才能贏得更加豐厚的收入，不要說唱戲的見到官兒，就是見到他們的奴才也得要矮三輩兒，這是幾百年來的古之常理！

都管言說公爺要喚官身，卻又不要切末、行頭，只要金榜姑娘一人小唱消遣。這時王班主的表演情緒就應該緊張起來了，一定要用急切的口氣念道：

「哎呀呀，勾欄看客已然滿樓了嘛！」

歷朝歷代的藝人為了生存皆是聽命於上流階級調遣，王老班主遇到此事也只得以不敢強言的方

式回應而告終。

後來，當王恩深得知女兒與完顏壽馬廝混，被老公爺完顏永康喚進府中後的表演卻是應該演得很有骨氣。只有這樣表演才是當時下賤階級中有性格、有思想的人物，這也是中國下等階級舊有的「人窮志不短」的習慣性格特徵。

上等階級自古歷來對待戲子就是這樣的，當然會把一切罪名必定強加在下賤階級的行列中。可是，王老班主這時並沒有過分地責備女兒，反而將老伴兒趙茜梅向完顏永康的悔過求饒強硬打斷，拉著他們娘兒倆憤怒地離開了完顏府。

王老班主在此處的臺詞並不多，身段只有起身、出門、攤手、召喚等四個常規動作。但這些戲曲常規表演一定要做到情緒飽滿、神情與身段分寸把握要準確得當，還要運用他另一種梨園行中特有的自尊自強，使用那種傲骨錚錚般的中原韻味念道：

「老乞婆，還不帶上你養的好女兒快走去！唉！萬事不由人計較！」

然後憤然下場，拂袖而去。

乾坤

人生是一齣戲，可是演戲的藝人卻只憑一副擔子、一身技藝、巧弄宮商、信口雌黃唱盡了世間百態。

一個剛剛打入城市、剛剛逃離遊走漂流於江湖的戲班，因觸怒官員而被驅逐出轄區，不論古今

確是常有之事。正所謂：小天地，大舞臺。

王老班主肩上擔的不是一副戲擔，而是能演繹人世間乾坤萬象的大舞臺。

他對女兒王金榜的責備實實出於無奈，對自己身為父親卻又不能保護自己的女兒而悲憤、內疚！情感中流露出，身為路岐伶倫下賤地位的戲子根本氣質，深信是前世造孽今生受苦唱戲，愧對妻子和女兒。於是講出了自古梨園行的老典故：「會吃的是戲飯，不會吃的是氣飯！」

他以前世、今生、來世的「三世說」向觀眾解構。當然，來世變為犬馬禽獸再也不吃梨園這碗戲飯的誓願，他就是不言觀眾也能明白了。

在其老伴兒趙茜梅一番苦勸王金榜之後，王老班主為了使這個家能生存下去，卻轉變還原，以一個詼諧的梨園行中常見形象出現。他好像真的把一腔憤恨化為烏有，以天地、乾坤、萬象等俱都包羅在那小小的戲擔之內，並以其老伴兒趙茜梅：「笑對人生往前看，行頭家當一肩擔。」的臺詞來將王班主的思想境界圈定，以一個飽經滄桑老江湖的舞臺形象出現。

這時的王老班主還吟唱了一句〔傾杯玉芙蓉〕：

「收拾起，世間百態，一擔盛。」

其實這一句不僅是老班主王恩深的人物「務頭」，也是全劇之戲眼也！

在南曲〔八聲甘州〕曲牌中王老班主的內心結構十分複雜，與其說他的強顏歡笑不如說是落魄一生、流落江湖路岐人的本性。

在這段唱腔中，三個演員運用崑曲載歌載舞、歌舞合一的傳統特點，以不同人物造型和王恩

深的「戲擔」表演，用聲帶情、以情帶舞，表現出三個人物的不同心態和以表演帶環境的傳統崑曲風格。

針對我演的這個王老班主，再從整齣戲的體會和將來北崑的藝術命運而言，這正是：

奈行程，路途勞頓。到黃昏，轉添愁悶！那山迴路僻人絕影，不絕長歎兩三聲。

《封神天榜》「歡騰」張衛東飾姜尚

淺談崑曲付、丑家門與京劇丑行

崑曲是中國古典戲曲藝術，與印度的梵劇、希臘的悲劇等基本上滅絕了，目前只有中國的崑曲還存在舞臺上，人們還把崑曲稱為「百戲之祖」、「戲曲活化石」。二○○一年五月十八日，經世界教科文組織評定以全票通過被列入「人類口述非物質遺產」。

崑曲是中國古典戲曲聲腔藝術，古代稱為「崑山腔」亦簡稱「崑腔」，近代職業劇團大多稱為「崑劇」。自元朝中後期，南曲流傳在江蘇崑山一帶後，結合當地語音以及民間曲調，逐漸形成了南曲的一個重要支派，後來經著名曲家顧堅加工提高，推動了它的發展。明朝中葉的魏良輔加工提高的崑曲是「清柔婉轉，調用水磨」。把前輩流傳的南曲曲牌細緻加工，運用不同技法豐富唱腔，如同江南的水磨竹器一樣的光華質感，因此也有「水磨調」之美譽。

當時崑曲為更有利於刻畫人物，在各類角色行當家門方面就已經有細緻分工。明天啟初年（一六二一年）至清康熙末年（一七二三年）的百年間，是崑曲舞臺劇目蓬勃興盛階段，這時的崑曲表演藝術已有成熟的固定程序，身段表情、說白念唱、服裝道具等日益考究。主要角色的行當家門已有老生、外、末、小生、淨、付、丑、旦、貼、老旦等。

「付」是崑曲丑角主體之一種，亦稱「副」，或「二花面」。因在面部中心塗畫白色，較京劇

中的「白臉沬」類人物的白面勾畫略小。多演奸臣、刁吏、社會閒雜人等反面人物，如《鳴鳳記‧

吃茶》中趙文華、《浣紗記‧回營打圍》中伯嚭、《水滸記‧活捉》中張文遠等。此家門人物，社

會地位一般較小丑類人物略高，大都是表裡不一，為人陰險狡詐。崑曲傳統表演上講究的「落靜

工」，就是以陰冷手法刻畫其歹毒心理。

一般京劇中的丑行是按角色大小來分類的，都稱為：「大丑」、「二丑」和「旗、鑼、傘、

報」之類的的行當，行話也稱之為：「摟雜兒的活兒」。還有就是師承關係，在京戲班裡應活兒，

師父原來演什麼角色，徒弟就必須能應，管事的也就派這個角色。

小面

丑角主體之一種，亦稱「小花面」、「小花臉」、「三花面」、「三花臉」等。

一般化妝時將白色只塗出鼻之兩側，比「二面」塗抹範圍較小，還有個別只塗在鼻樑上。扮演

人物多為社會底層人物，除了飾演部分反面人物還有一些，則是熱情正直的正面人物。如：《十五

貫‧訪鼠》中婁阿鼠、《東窗事犯‧掃秦》中瘋僧、《漁家樂‧相梁刺梁》中萬家春、《尋親記‧

茶訪》中茶博士等。

此家門唱念表演程序極為豐富，念白除了韻白還要念蘇州、揚州、無錫、福建、山東、山西以

及北京等地念白。幽默滑稽、插科打諢是此家門特長，專以「五毒戲」表演程序貫串。所謂「五

毒」是指表演模擬五種毒物的重頭戲，如《雁翎甲・盜甲》中時遷模擬「壁虎」；《連環記・問探》中探子模擬「蜈蚣」；《勸善金科・下山》中小和尚模擬「蛤蟆」；《六月雪・羊肚》中張母模擬「蛇」；《水滸記・誘叔》中武大郎模擬「蜘蛛」。在經常運用以上模擬表演的基礎上，另有褶子、扇子、手巾等服飾道具方面特殊表演。

崑曲的付、丑家門是按劇本要求的角色擔任的，每一部傳奇中都要有每個家門的主要劇目。對於演員而言，你是應那個家門的就要演好本門兒，除了主要劇目，就是別的家門主要劇目中出現了本門兒角色，你也要扮戲承應。這就是崑曲傳奇的特點，不是以名演員為中心，不論多麼有名的大演員，只要這個家門是付或是丑的，你就要像演主要劇目一樣表演。當然，隨著不同戲班對個別名演員的不同對待，在崑曲的付、丑家門裡也出現了不重視小角色的安排。

京劇中的丑行是市場化的，一般情況是大丑只應正活，很少擔當小角色。二丑就是一類的角色，這種演員專門承應這類角色。再有就是演一些「摟雜兒的活兒」，一般這類角色也有專人承應。

也就是說崑曲的付、丑是每個家門有每個家門的主要劇目，在其他家門中演唱。崑曲表演藝術家王傳淞老先生除了演主要付色的劇目，在《跪池》、《喬醋》以及其他戲中的小角色不但承應還演得非常俏皮，像什麼蒼頭、院子甚至更小的角色一應俱全。另一位崑丑名家華傳浩先生也是如此，不僅將丑家門主要劇目《茶坊》、《盜甲》等劇演的好，其他次等角色如酒保、地保、旗牌、衙役等也經常

不論你的造詣和知名度有多麼高，要如同對待主要劇目那樣承應演唱。崑曲表演藝術家王傳淞老先生在其他家門中出現了個別小角色時

承應。

在京劇丑行中這種事情幾乎是罕見的，聽說在清末時代有同崑曲付、丑承應狀況。老一輩丑角大師蕭長華先生還是遵循崑曲家門的規矩，我們可以從他為梅蘭芳的《霸王別姬》中演老軍甲的這個角色中窺見一斑。

後來的京劇丑行中演員，在文武以及大二方面分類很是講究。流派風格也標準統一，素來有頭路角、二路角之稱。同時隨著現在每個劇團對演員的級別職稱評定，一般都是以頭路角為最高者。以至有些丑行的細部行當無稱職業演員承應，造成整體劇目支離破碎頭齊腳不齊等現狀。

目前在崑曲職業團體領域內，大有秉承京劇當年行當分類之風格，只講個人主演中心制，不願服從原有付、丑家門規矩，這是最可怕的現實。

崑曲付、丑家門的表演是綜合藝術，以歌、舞、介、白等多種表演手段相互配合而成。數百年間，通過長期舞臺實踐，逐步形成了載歌載舞的表演形式，不似京劇丑行多以自由的生活表演出現在舞臺上。一般在舞蹈身段方面可分兩種形式：一種是演員在念白時的輔助姿態由手勢發展起來並著重於寫意的舞蹈；另一種是演員配合唱詞內容和感情表演的抒情舞蹈。付、丑家門的表演都有不同規範準則，在表演上都形成一套自己的程式與技巧。演員在使用各類道具時也有不同的基本程式動作，用程式化動作語言來刻畫劇中人物的性格、表達人物的心理狀態、渲染戲劇性和增強感染力，從而形成了崑曲舞臺完整而獨特的付、丑家門的表演體系。

崑曲的付、丑家門的主要劇目，都有獨立整套的唱腔，不似京劇丑角念多於唱。一般不管是京

劇的大丑還是二丑，在承應的劇目中只有少數齣唱工代表作品，至於一般小角色的丑角幾乎都是念白。而崑曲的付、丑家門不但有唱，還要唱得講究到位。這種嚴謹程度是不同於京劇丑行，京丑還可以滑稽耍唱，崑曲是不能唱的沒有板眼。

以上是我對崑曲與京劇付、丑家門表象上的粗淺介紹，關於流派以及不同地域的個別分析容日後再談。

崑曲老旦家門的表演點滴

在戲曲舞臺上有諸多行當，他們是角色的分類。崑曲的行當與京劇略有不同，崑曲把行當稱之為「家門」。崑曲的旦角有人把它分為六類，即老旦、正旦、作旦、四旦、五旦、六旦；也有人分為七類，就是在前六個的基礎上又加上了耳朵旦。即一旦、二旦、三旦、四旦、五旦、六旦、七旦，這七個旦分別也叫老旦、正旦、作旦、刺殺旦、閨門旦、貼旦、耳朵旦。

「一旦」就是老旦，這個家門誕生得很早。自從元雜劇一產生就有這個家門了，那時多是是由女性扮演老年婦女，而後多由男性演員扮演老旦。清代以來基本上由男性演老旦，我自幼專攻老旦，因當代崑曲戲中有關老旦的角色很是衰，所以亦兼演過其他反差比較大的家門。

老旦家門一般素面化妝，不施脂粉，男角扮勒頭布。自明代南戲中產生老旦到清代中葉以前，老旦這個家門是比較完善的，到了崑曲衰落時這個行當就不再景氣了，老旦便由老生、正旦或副、丑其他演員來應工。傳字輩中有一個叫馬傳菁的是專演老旦，但也兼演其他一些男性角色。

崑曲老旦常演劇目和角色有《荊釵記》中的王老夫人、《精忠記》中的岳母、《鐵冠圖》中的周母、《白羅衫》中的蘇母、《西廂記》中的崔夫人、《釵釧記》中的皇甫老夫人等，《紅梨記》中的花婆也由老旦應工。另外老旦也扮演像僧人、太監這樣的「中性角色」，比如《鐵冠圖》中的王

承恩、《雙官誥》中的大太監、《刺梁》裡的衙婆、《九蓮燈》的《指路闖界》中大鬼等等，都由老旦來演。

《刺字》的岳母是一個憂國憂民的老婦，不同於一般的貧婦，所以從身段到唱念是一個非常別致的人物。《刺字》在出場時，要一身正氣。開口起唱就是凝眉愁鎖，這種憂國憂民的情緒一定要在劇種裡始終貫穿。這齣戲裡的念白很重要，很難控制情緒，而在形體表情方面處處想到這個人物的身分，雖然身分卑微但氣質清高，這就是老岳母的內涵。如果沒有這些人物基調，也許就很難掌握這個人物。

《義俠記》原著出自明代吳江派崑曲名作家沈璟的作品，其中有個貪財害命、陰險狡詐的老王婆，其中即要有老旦的風格也要有多半丑旦的特點，與《刺字》的老岳母的人物形象迥然不同。其中要有丑角家門扮演老旦的風格，使得這個人物的表演格調鮮明，因此才能得到觀眾們的認可。這齣戲主要就是運用表演來帶動唱念，在聽到烏鴉鳴叫心裡害怕後唱腔中要把複雜的情緒通過唱表現出來。當年榮慶社崑弋班中侯永奎的長兄侯永利表演的最為出色，當時有活王婆之美譽。侯永利先生是唱老生的演員，當時由老生代演老旦很平常，但是他為什麼表演的出色呢？我曾經請教過陶小庭老師，據他講演好這個王婆子並不是只按照老旦的程式化演出，而是在其身上有三四種家門行當的風格在內才能駕馭。他說這個王婆首先以老旦來確定其年齡，以花旦來確定其性格；以部分丑旦的身段來表現其風騷；又以其陰險的面部表情來表現為了貪財逼迫潘氏壽殺武大郎。在表演老王婆的陰險方面，特別是在舞臺上的感情交流方面，在形體上的腳步也運用一些花旦或丑旦形態，但還

要有老旦基本風格的標準。

在表演方面做到俗而不賤，在唱腔中還要有些正旦的成分。這是因為崑曲老旦家門與京劇老旦行不同，一般京劇老旦行都是用真嗓演唱，而崑曲則是多用真嗓演唱，在局部高音時還是運用一些假聲來解決。而在低音唱腔時幅度較大，所以不是如京劇老旦演唱時的那種隨演員而定調，故在崑曲老旦演唱低音時一定要氣沉丹田，運用「橄欖腔」逐漸將音自小放大而出，這就是唱崑曲的規矩──「字不可一瀉而盡」。

對於表演好王婆子這個人物，還有一個最為重要的方面，就是念白。在念白方面要具有生活氣息，這種念白則與一身正氣的老岳母有鮮明的對比。舊時梨園有「裝龍像龍、裝虎像虎」，如果作為一個演員沒有能力駕馭劇中人物。這就是梨園行常說的「裝的不像，不如不唱」。所以，在以老旦家門表演為主的情況下，學習掌握過一些其他家門行當，對舞臺經驗也是極其有益的。

打擊樂的審美啟示

——高腔與京劇鑼鼓點滴談

打擊樂——顧名思義就是以打擊發音用來輔助表演和唱腔的音樂。

它是戲曲音樂中的重要組成部分，是貫串整齣戲劇的節奏性紐帶。

打擊主奏樂器基本是以金、木、水、火、土等五行相生相剋而成，目前多數劇種的打擊樂器多以金、木為主體，依照五行分類故將打擊樂稱之為「武樂」。

「金」是指銅製的鑼、鈸類，「木」是指以鼓師手中的指揮樂器檀板和鼓槌子戲曲的重要打擊樂器——單皮，亦稱板鼓；是以木做胎外包豬革加白銅釘製成，當屬木金合成。

通常以板鼓指揮其他鑼鼓為演唱打擊節奏，雖然中國各類劇種豐富，但在使用打擊樂方面是共同的。

打擊樂就是整齣戲的節奏支柱，這是任何劇種演員都要瞭解的。它在配合身段、上下出場、都要按照不同行當的人物身分和感情加以鑼鼓點子配合，如同劇中人的心臟跳動的節奏一般，用以表現劇中的矛盾衝突和武打類的技術表演。

清代的北京，有一特殊劇種是專門以鑼鼓打擊樂伴奏的，它是不用絲竹管弦為演員伴奏。後來這個劇種與崑曲合流，也被亂彈班吸收部分藝術形式，這就是「高腔」。

當時又將此劇種稱為「弋腔」或「京高腔」。所謂「京腔大戲」，並非是指「京劇」；其時指得就是這個劇種。

這就是指「南崑北弋」的「弋」，它來自於江西省弋陽，是明代中葉傳入北京的，後來根據北方語言特點形成京派高腔。如果說打擊樂在戲曲中的的作用如何，那麼北京的高腔鑼鼓伴奏就是中國戲曲的最高典範。

舊時，北京的戲班演出開始必有「打通兒」的程式，就是以打擊樂作開場鑼鼓演奏。

這種形式共分為三通兒鑼鼓。

第一為「高通兒」，就是京高腔鑼鼓。

第二為「蘇通兒」，是從蘇州傳來的崑曲鑼鼓，梨園行習稱為打「蘇傢伙」；也就是後世的京劇鑼鼓。

第三為「吹通兒」，是以崑曲吹奏的曲牌夾雜打擊樂等混牌子。

這些演奏形式，一來是為招攬生意，二來是使觀眾和演員們進入戲劇氛圍。

京劇的打擊樂是極為複雜，首先就是它的來源眾多。舊時稱京劇為亂彈、皮黃，不僅與崑弋合流還與梆子腔同演過很長時期，所以它的鑼鼓點子很是複雜。其表現力是比其他劇種佔有絕對優勢的，但近代發展得有典雅含蓄之感，不即其他地方戲的鑼鼓粗獷豪放。

北京高腔鑼鼓是為演唱作為擊節的主奏打擊樂，樂隊的鼓師和其他樂師邊打擊鑼鼓邊幫腔演唱，使唱腔和打擊樂完美結合。這種形式現已不見於北京舞臺，只能在傳世的部分錄音和一些老藝人中才能瞭解大概。

掌握打擊樂的鑼鼓技能一般不能看譜演奏，一定要將各種鑼鼓點子以口頭形式背誦，如頌念經文一般，所以舊時戲班稱打擊樂的鑼鼓點子為「鑼鼓經」。

北京舊時梨園行中素有：「鑼鼓經要是不會背，這輩子永遠打不對。仔細學會鑼鼓經，巧練準能打得通！」的口頭禪。其實即便能背會鑼鼓經也未必能打好鑼鼓，還要應該在打擊樂的基本功上下工夫。

作為演員也需要會背誦鑼鼓經，它是統治齣戲的靈根。每個鑼鼓點子都是震撼觀眾和劇中人物內心的標點符號，而每個符號都要由演員控制強弱起伏。

打擊樂在劇中還有烘托氣氛和人物情緒以及時間、情景、環境等技術功能，有時還要加雜管弦類文樂來表現。

戲中表現時間多用「起更」鑼鼓，幾下更鼓就是一夜，這種時空轉換是利用中國傳統寫意法，就是「斗轉星移」。

用鑼鼓打擊組合表現江、河、湖、海的水流湍急，是為演員在舞臺虛擬表演提供鋪墊，而另一部分的真實環境則由觀眾配合劇情想像而成。

風、雨、雷、電等自然現象通過打擊樂亦能表現，這種借助手段是傳統戲劇中的經典，比當今

利用聲、光、電等舞美手段高明得多。

不同劇種的打擊樂有不同主奏鑼鼓，崑曲一般由板鼓、大鑼、小鑼、鐃鈸以及堂鼓組成。京劇是繼承崑曲打擊樂程式的，另有河北梆子、評劇、河南豫劇等劇種亦略相同。

北京的高腔打擊樂較為豐富，有板鼓、大篩、大鐃、大鈸、小鈸、小鑼、大堂鼓等組成。因這類樂器的原產地在廣州，所以稱之為「廣傢伙」。它的鑼鼓經很是豐富，念出來是與「蘇傢伙」有所不同。同樣是「五擊頭」，蘇傢伙的京劇鑼鼓經是：哐、切、哐、切、哐；而廣傢伙的鑼鼓經則是：嗟、咚、嗟、咚、嗟。

總之，打擊樂在高腔中的作用是不同於其他劇種的，它是演唱的主奏樂器。北京高腔早已不見於舞臺，現在川劇、湘劇、贛劇等劇種中還保留有部分鑼鼓經。

京劇鑼鼓點子經常被其他地方戲借鑑引用，使得地方戲鑼鼓經日漸與其成為大同之勢。特別是在武打戲中，有些地方戲索性就將京劇鑼鼓經直接移用。當然提高了它們的表現力，但這種不經化解吸收之法是與當今全面普及京劇鑼鼓有直接責任的……

目前，也有一些新劇目創編一些新京劇的鑼鼓經。這種做法只能說是曇花一現，還不及狗尾續貂。京劇的鑼鼓經早已達到嚴謹精美程度，不可能再有更特殊的翻天覆地變化，所以只有全面掌握這門藝術，在其學問上繼承研習才是正道。如果再到其他領域去掘樹尋根，是必走向絕路！

漫畫先驅孫之俊先生的崑曲情結

第一次聽到孫之俊先生的名字是我上小學時。

那時候「文革」剛過不久，傳統文化還沒有全面復甦，正是乍暖還寒時節……

我的崑腔老師是老曲家吳承仕先生長子吳鴻邁老師，他曾任師大附中數學教研主任，與孫之俊先生既是同事又是曲友。在解放伊始，他們都是對黨的工作最積極、對共產主義信仰最虔誠的優秀教師。

當時，我到和平門未英胡同吳鴻邁老師家拍曲時還不敢大聲唱，恐怕吵了鄰居被舉報到革委會找麻煩。吳老師曾在「反右」前的幾個運動時就被揪出來了，「文革」前就開始勞動改造多年，所以那時唱傳統老戲還是有些膽小，特別是教我這個十幾歲的小孩子更是不敢高聲兒。

因為年齡關係我也常讀一些兒童讀物，《中國兒童》、《中國少年報》等都是我最不愛看的，最愛看張樂平的漫畫作品以及《讀書》中丁聰的插圖。向吳老師習崑曲時不免有些枯燥，所以在書包裡總是放著《三毛流浪記》或幾本「連環畫」，當時習慣把「連環畫」叫做「小人兒書」。每當吳老師看到我那幾本小人兒書就感慨地說：「我們學校孫之俊畫的《武訓傳》才是最有品位的，比他們這些畫的強多啦！」這就是我第一次聽到孫之俊先生的名字。

因當時年紀還小，免不了吳老師陪我到和平門14路汽車站乘車回家。有一次，在穿行西新簾子胡同時，他邊走邊聊起孫之俊先生：「我還算是湊乎著活過來啦！孫之俊是被紅衛兵造反派們給打了個半死後遭送回老家自殺了！寧為玉碎，不為瓦全！聽說是瞪著眼睛上吊死的。就像《賜劍》裡的伍子胥……」

其實，吳鴻邁先生在被打為「右派」之前就很少與孫之俊先生往來了，而後他們則是沒人敢接近的人物。那時，在和平門內的幾條胡同裡，以打、砸、搶聞名的紅衛兵小闖們革命得最徹底。僅在這條西新簾子胡同裡的曹家、葛家、王家等數十家都被查抄拷打，造反派們把曹鴻君、趙振華夫婦鞭笞得死去活來，還運用他們的鮮血在牆上寫口號。只要是稍微過得好的人家兒，都沒能逃避無產階級的專政，用《祭姬》中的詞是：「血腥滿地跡遍流。」

後來，我見到孫之俊先生的小女兒孫燕華老師，問起孫老先生自歿前的舊事，燕華老師並未恨天怨地地哭訴，只是黯然地回答：「都過去了……」

在孫之俊先生的《思想·手跡·足跡》中有幾篇畫論，首篇《漫畫淺說》應該是目前能夠找到的孫先生最早的漫畫論文。其文字瀟灑流暢，且惜墨如金，沒有任何俗套之語。他是我國早期研究漫畫理論並在報刊普及的先驅之一，這篇論文為後世學習創作漫畫提供了最佳理論讀物。

《賈醉生集序》的第一句就可以說是寫出來的漫畫：「你要是認為此序欠通的話，請剪下拋入字紙簍裡。」而末尾的：「上文就算序，說的是哪一朝，哪一代，自己也有點糊塗，休得再事囉嗦……」如北雜劇中「楔子」的科白一般。

《水彩畫三到》是當時最先進的西畫教學論文，雖然文章簡短卻如明朝南北宗畫論一樣精闢，完全是西為中用的一種適合當時大眾的美術概念，由此可見孫之俊先生文思是為國人所用，把西方技法吃透深入淺出地介紹普通習畫者。

諸如文中：

初習西畫宜先明理論，理論者何？不外透視與色彩學。且夫畫之構成僅形與色，透視之明理，輪廓自不成問題；色彩學之明理，明暗自不成問題。是必先腦也。

孫之俊先生的美術修養不僅僅來自於美術，他對社會的洞察力以及傳統儒學修養是當時乃至今日美術工作者所不能比擬的。作為一個學習西方美術出身的職業畫家，他不迷信西洋教育模式，更沒有那種表面上的西洋生活作風，在當時學習西方美術的職業畫家中尤為難能可貴。

用今天的話評論孫之俊先生，時髦名詞兒應該是一位「多元化藝術家」。從他創作的幾個戲劇小品中就可以領略其在美術之外的文化修養，劇本文辭不但科白流暢幽默而且鑼鼓場面和唱段腔調兒設計得無一不精。從表演服裝穿戴到臉譜髯鬚設計以及表演動作提示，既表現出所描寫戲曲故事中的重要「務頭」，也有當時觀眾看戲的所謂「戲料兒」、「包袱兒」。在《冥司聽審記》中有一段描寫閻羅王審判漢奸的情節：

下跪敢是喪心病狂，背叛中央，只圖一己快慰，不顧生靈塗炭，依庇他人籬下，自以為美，寡廉鮮恥，天良盡喪，昔時人稱賣國賊，今日所謂漢奸者乎？

此段話白以及劇中情節猶如明朝徐渭先生的北雜劇《四聲猿‧罵曹》，而描繪閻羅殿中情景與近代舞臺的這齣陰罵曹大同小異。在這齣戲曲小品中的畫圖更是讓人覺得痛快淋漓，畫面大起大落的留白用以表現陰司鬼域的恐怖。以斜場大坐兒處理閻羅殿的公堂，在公案上擺放著的印盒、筆架山以及生死簿都摹擬舞臺場面無一疏漏。旁邊判官的公案也畫得細緻入微，這兩個公案都用圍桌椅帔覆蓋，上面桌眉分別寫「賞善罰惡」和「天理昭彰」，下面不惜筆墨描繪海水江牙、旭日東昇以及仙鶴飛天等圖案。黃羅傘下絳燭流蘇光明耀眼，牛頭、馬面各穿抱衣、抱褲、絲絛、鸞帶，單手執叉怒目覷視。閻羅王左腳踩椅子用手撕髯斜視，右手按指堂下漢奸。判官背後無數厲鬼遊魂，骷髏縞衣哀哀作痛；旁邊有一書記員卻長衫革履，面帶異駭神情用自來水鋼筆記錄供詞。堂下漢奸跪在一塊四角嵌有八枚大錢的如意格地毯上，磕頭如同搗蒜見其額顱間熱汗蒸騰。長袍馬褂夫子履的時代扮相漢奸，其全黑的馬褂後襟兒上留白寫有「漢奸」兩個黑體大字。

好一座森羅陰司冥府，也是他又一幅不顧個人生命安危的好作品。這幅漫畫的線條洗練剛硬，在表演情節處理方面及為細膩生動，氣勢宏大卻又不煩瑣。他用鋼筆線條技法畫出中國傳統本色故事，在舞臺結構以及劇中人物造型方面素養極高，緊緊抓住戲曲情節，使筆下人物發揮得維妙維肖。

作為一個中國的畫家，特別是水墨畫和漫畫家，如果要是不懂得音樂或欣賞音樂那就等於是畫

匠。具有表演才能或演唱才能的畫家所繪出作品都是帶著韻律的，而能夠演奏或自拉自唱的漫畫家就更了不起了。孫之俊先生便是後者，他的畫作能讓你感覺到引吭高歌，有泠泠清梵，也有鶴唳高寒；就沒有所謂得那種笑料兒的幽默漫畫。他在水彩畫方面也是如此，幾乎所有的顏色都會表演歌唱。在《水彩畫三到》指出：

「三到」，即腦、眼、手三者各盡其極之謂。

今者欲畫一垂直線，操筆揮之，立成一垂直線，手到也；不垂直則手不到。

今者欲確定比蒼松之綠，啟眸凝視，將其所得之印象，蘸到數種顏色，調之，結果得此蒼松之綠，是眼到也；不得，則眼不到。

今欲宇宙間萬象之於我，無遁形，無隱跡，運腦索之，深明遠近、大小、明暗、濃淡之關係是腦也；不明，則腦不到。

除了連環畫《冬烘先生》、《費利兒》、《大人國遊記》、《小人國遊記》、《巴黎公社的故事》和宣傳抗日題材的《國人速醒》、《一九三三》、《一哭一笑》等作品在上世紀三十年代聞名一時外，其《告別》、《紫荊關遊記》、《上海遊記》、《玉貞》、《騷動》等散文、遊記以及短篇小說等也是當時最具代表力的作品。此外他創作的京劇小品《實城記》，鑼鼓經、板式唱腔設計妥貼，也是反映抗戰愛國內容。如此就不用說孫之俊先生對戲曲的通透了，無論是吹、打、拉、彈

還是唱、念、做、打，可以說是十八般武藝件件精通。這麼一位博學多才的藝術家，他的藝術成就不僅僅是漫畫，而是思想與品行。

《思想・手跡・足跡》對孫之俊先生的藝術只能算是以偏概全的總結，用當今欣賞漫畫的眼光來看不一定每篇皆是最佳之作，但僅憑一篇一九二七年在《晨報》副刊《北晨畫報》發表的《鼎足》，完全能讓我們當代的漫畫家們望而生畏！這三雙反映中國女人在不同歷史時期的小腳兒，無論是創意性的精神內涵還是對中國女性的審美焦點，該篇作品都可以說是中國漫畫里程碑式的傑作。

可是無情的歷史讓孫之俊先生畫了一幅大漫畫，讓他永遠的凝固在他的漫畫裡……

正當孫之俊先生對共產主義信仰最虔誠的時候，對新中國建設最積極的時候，卻因《武訓先生畫傳》的出版而導致他受到來自各個方面的批判。一九五一年六月十三日，迫使他在《光明日報》公開向人民群眾發表檢查，題目是〈檢討我畫《武訓畫傳》的錯誤〉。與此同時他的另一本作品，也是一部藝術精品畫傳──《駱駝祥子畫傳》，也因《武訓先生畫傳》被封殺而遭到冷遇，所以至今我們難得一見這兩部經典畫傳。而此後的孫先生他再也沒有畫過漫畫，他的身影頓然在美術界消失。也許是因為喜愛彈唱，在生活上還能填補一些情趣。在創作連環畫和整理童話故事以及培養青年美術教師方面，他依然兢兢業業地工作著。在他影響下不僅很多學生走上了教師的工作崗位，有些還把他戲曲和曲藝彈唱的愛好也繼承下來，那時他有很多學生們也能吹、拉、彈、唱。如今健在的蘇紹嘉、邵其炳等雖然年逾古稀，依舊情篤於他們最鍾愛的曲藝。

王連奎先生就是經孫先生培養起來的八角鼓愛好者，可惜我與他剛剛相識不到三、四年就與世

長辭了。連奎先生曾經回憶起與孫老師相處的情景，可能是因為政治上給孫先生的壓力太大，所以那時他經常彈弦唱岔曲消遣，唱些「卸職入深山隱雲峰受享清閒」、「悟透浮生不貪利名」、「待時聽天命歸隱山中」什麼的。我當時正在編輯《八角鼓訊》，連奎先生欣然答應寫點紀念文章，還說因在牛街附近暫住，等不再補差工作就可以下筆了。誰想沒過幾天，曹寶祿先生哲嗣壽生告訴我說：「真是想不到，王連奎先生患急病去世了！」嗟哉！與孫之俊先生最知己的八角鼓學生也身歸那世了。見到這本書後我還與燕華老師說：「要是有王連奎先生健在，或許還有很多我們不知道的往事。」

《思想‧手跡‧足跡》雖是孫之俊先生在一九二七年至一九四九年之間的部分發表舊作，有些資料因年代久遠而被淹沒消失，未發表作品卻又因文化「浩劫」而蕩然無存，最遺憾的是其後人身邊幾乎沒有一張真跡用來紀念，這也許就是近代中國文化真正的悲哀！其實不僅僅是「文革」，目前在我們身邊無不存在著文化革命，對於那個時代我們經常說是「焚書坑儒」，而我卻認為應該稱作「焚儒坑書」才算恰當。孫之俊先生的漫畫生涯不就是彼時一張活生生的真實寫照嗎？

我們通過孫之俊先生的這部《思想‧手跡‧足跡》遺著，可以使我們在藝術得到一些啟示，這不僅僅是瞭解一些孫先生創作的漫畫，最重要的是可以知道怎樣畫出真正的人生，用孫之俊先生的話就是：

天下事無往不如是，成功者樂趣多，成功易者樂趣少，繪事何獨不然？

崑曲逢生　百年傳瑛

前些日子因排練《陶然情》見到了周世琮先生，言及為令家嚴周傳瑛老先生的百年誕辰而忙碌，遂囑我寫文紀念。

對傳瑛老先生的表演曲界早有公論，作為晚生後輩們則無不敬畏尊重。對於近來職業崑曲界的演唱洋歌化、表演舞蹈化、感情交流話劇化以及舞臺美術服裝燈光科技化的「四化」實現，我們又不能不讚歡老輩藝術家們的表演古拙淡雅、委婉清麗。傳瑛老先生主演的《十五貫》在北京轟動後，使得崑曲逢生盛放異彩，而此戲又是藝術上的無雙譜，近六十年來高山仰止般的表演之作，使他們那一代名家們靈光永存！

我只見過傳瑛老先生兩三面的便裝說戲表演，沒有機會看過他老人家的舞臺風采。那時是我們北崑排練新編歌舞風格的《長生殿》，周老夫婦來到北崑作為藝術顧問輔導青年學員。後來向張嫻老師學習《驚變》、《琴挑》等戲身段，才得到一些有關傳瑛老先生的藝術點滴。也曾在《寫本》、《斬楊》的戲路以及傳統表演方面亦獲新知，而後經過不斷考慮才得出傳瑛老先生是開創了老生家門緊、正、雅的典範。

因善演《十五貫》而聞名的傳瑛老先生原是巾生家門，通過一些帶髯口的大官生角色而創造了

有別一種情的的另類老生表演。通常大官生帶髯口只是維護小生基本表演而已，沒有多麼過硬的老生訓練，甚至有的大官生還把髯口戴到嘴唇以上緊貼著鼻子。所以近來才出現很多小生演員不敢動大官生戲目，即便偶爾演出也是不就所長而已。即便是當今很有成就的大官生名家亦多多出自老生開蒙的基礎。但傳瑛老先生卻不是由這個門徑而入，反倒是以專演巾生、雉尾生、窮生為主，大官生純屬兼演。為什麼他的大官生又演的那麼有特色呢？這說明大官生的表演與老生的身段還是有所區別，不是巾生帶上髯口就能演得好的，更不是用一般的老生身段就能代演大官生。

其實，當年浙崑進京匯演的戲還有一齣全部《長生殿》，這是北京自清代首演後的第一次演出比較全的《長生殿》，也是繼清道光年後第一個純江南戲班恢復在北京演出。在北京觀眾眼裡，常把所有帶髯口的俊面裝束皆當老生看待，此番進京演出的兩個主要人物都出傳瑛先生飾演，所以當時在京的京劇、評戲的藝人們看戲後都大為震驚，想不到崑曲中的小生也能老戲。而且表演身段既瀟灑飄逸又不失陽剛的正顏厲色，在水袖、扇子、髯口上的功大不但超越了老生家門，即便是在京當紅的那些京劇小生們也難以駕馭。

據已故北京梨園公會副會長沈玉斌先生回憶，有一次在交流彙報中傳瑛先生只是做了幾個翻水袖、彈髯口、轉身墊步的簡單動作，使得北京在座的老生、小生、武生行的藝人們歎為觀止。那些京劇名家們自然不敢比劃學習，心裡只是琢磨怎麼就簡單的幾個動作就做得那麼合拍。年輕的藝人們根本就看不明白腰裡如何「起範兒」，最後只有一位曾經在上海搭班唱麒派的白家麟試著做了幾下。後來人們詢問白家麟，才知道這兩下子是他在上海曾經與周信芳先生探討過，還說當時的麒老

牌最愛看他們「傳字輩」的崑曲戲，並言說自己與他們都是一個表演路子。可見當時的這齣《十五貫》完全是仰仗著周傳瑛、王傳淞等老先生們支撐起來的，從故事情節到劇本文學都不能代表崑曲的完美特色。

對於傳瑛老先生的表演，嚴謹就是身段上的「緊」，這其中也包括「惜墨如金」般的創造身段和使用身段。傳瑛老先生的表演與其他「傳字輩」先生們不盡相同，從來沒有無端的設計出很花哨繁複身段習慣，而很多則是注重身段上的「緊」，就是既「嚴謹」又「緊襯」。在老生以外的表演亦應如此，故在民國年間早就有劇評家提出周傳瑛先生的表演是「乾嘉學派」。

其實，這種表演就是在嚴謹規矩上加上緊襯靈敏的神態反應，從而我們又可以領略他那雙眼睛的魅力。眼神的功夫並不在於天賦條件，完全在於表演者的內心結構以及身法的協調。在這一點上傳瑛老先生可謂嚴謹做到的準確無誤，這是作為一個有造詣的演員必須具備基本條件。而那些只知道瞪大眼睛做戲的演員，就是貌相再漂亮也是當屬不擅表演者。因此，書卷氣、英武氣、寒酸氣，就是他眼神中的內涵，也是他最為擅長的巾生、雉尾生、窮生之規格標準。

在古典崑曲表演上完全是以家門分角色的中心制度，老一輩名家們都要有自己的一套維護家門的本領。傳瑛老先生的家門雖是小生，多飾演風流倜儻的才子類人物，但他卻不為流俗，表演得很有正氣，即便是《問病偷詩》這類調情戲也演得自然而然，絲毫沒有下流偽善的小文人氣。按照當今的流行詞講話，他的小生戲絕對不是偶像劇人物。從《十五貫》到《寫本》的人物都是錚錚鐵骨的清官忠臣，這種正氣對於一般演員來講很難把握住。因此，當今《十五貫》的況鍾多是效法京劇

馬派、麒派的瀟灑飄逸和激烈火熾，早已迥異於傳瑛老先生的風格啦！此種況鍾在舞臺上不是在那裡自戀扮相英俊就是欣賞嗓音清亮，要不就是為了得到觀眾的彩聲而努力奮鬥！

在唱念方面最講究的就是一個「雅」字，縱觀「傳字輩」的老先生們雖是嗓音有欠，但這絲毫不能遮掩住他們的高古聲韻的雅氣。中國古歌講究的是氣勢，而不是僅僅去聽嗓音或看扮相就使觀眾滿足。吐字是演唱第一重點，如果吐字不清楚就不要言及好聽不好聽。「傳字輩」那些老先生們有著自己的風範，他們始終維護著寧可不拉腔也要有曲詞的概念，而這恰恰是古歌體的所謂的「天籟之音」。因此，在他們那些老輩人中對唱念的要求就是出字，寧可唱的不夠調也不准落調門兒。對於這種規格是中國古歌中最完美的標準，故傳瑛老先生的唱念風格是：恰便似緱嶺上鶴唳高寒……

傳瑛老先生的唱念又好似草書，嗓音乾澀卻不失筆意，聲斷意不斷則是最大特點。先師朱家溍先生最愛聆聽傳瑛先生的唱念，為了學習《十五貫》還曾經用答錄機反覆學習，有時還不斷播放錄影反覆欣賞。他在我面前不止一次的讚譽道：「就是那麼一條嗓子，句句在調門兒裡，多高的調門兒都不怕，還能聽清字頭！好聽！有味兒！」

有些曲界內部研究人士曾經無知的說：「傳字輩們的唱都像狗叫喚！」試想難道在「傳字輩」之前的五百年間崑曲都是狗叫喚嗎？難道當今的洋歌崑曲就是動聽美妙的清雅之音？

所以，看崑曲要看身段表演，不要看扮相捧角。聽崑曲要聽味兒！味兒就是咬字兒，只要字兒咬對了就有氣勢啦……

我認為維護「傳字輩」精神的首要任務就是一個「傳」字，在傳瑛老先生身上的很多表演學問都是因為有劇團而能傳承，如果要是在當代的戲校中就會無法傳承。演戲最重要的環節就是一個「演」字，只有與老師在舞臺上一起演出才能獲得新知，閉門造車般的在學院傳承是不可能得到健全發展。縱觀整個「傳字輩」老先生們的藝術道路，幾乎個個都是崑曲教育家，一直在維護著崑曲傳承教學的事業。而傳瑛老先生在劇團中不但傳藝還與學生們一起演出，所以才有「世字輩」基本統一的藝術風格。其實演紅了《十五貫》並不是完成了救活崑曲一個劇種的歷史使命，而是救活了崑曲藝人以及來到職業圈子的新文藝工作者們。

再過幾年就是《十五貫》在北京上演六十年的時候啦！不知道我們還有幾位演員能夠續得上香火，繼承演出周傳瑛老先生風格的況鍾……

中國戲曲的「十全大師」裴豔玲

近日，戲劇導演林兆華先生特邀河北京劇院名家裴豔玲女士參加他的戲劇邀請展，其中裴豔玲一人主演八個片段，京劇老生《洪洋洞》、北方崑曲武生《夜奔》、《探莊》、《乾元山》、《蜈蚣嶺》、河北梆子老生《走雪山》、《南北和》、《哭城》等。這場演出僅看戲碼兒就夠令人讚歎！

裴豔玲女士在梨園界的藝術地位有口皆碑，我認為在目前大師林立的時代，她的藝術堪稱為中國戲曲的「十全大師」。這不僅因她曾經橫跨京劇、河北梆子、北方崑曲三個劇種，而且在戲曲行當中擅長生、旦、淨以及多種家門。她以經典傳統戲曲美學為基礎塑造出眾多新創劇目角色，並且以文武兼備的表演技藝和幾十年的舞臺藝術積澱，襯托出個性表演風格渾然天成，故此稱裴豔玲女士為中國戲曲界的「十全大師」絕不為過！

如今她也是把國家各種最高藝術獎項一人包攬，且在世界舞臺戲劇表演藝術領域中堪當魁首。

觀眾心中的裴豔玲女士是個女強人，也是個用生命做賭注全浸在戲曲藝術中的「戲神」。

北方崑曲《夜奔》中的林沖是她的獨角戲代表作品，無論是唱、念、做、表還是腰腿神氣，令國當代武生行中無人匹敵，此戲如今可謂愧煞鬚眉。在繼承侯永奎先生的北崑風格後，這齣《夜

奔》又在扮相、身段以及人物感情和演唱節奏方面做了一番發展，在結合京朝派崑曲楊小樓武生宗師的基礎上提高整合，最終已經成為裴豔玲式的又一種激情澎湃的林沖。

河北梆子《哪吒》是您青年時代的傑作，而那個天真活潑的小哪吒並不是您素來的生活習慣。但這個小哪吒卻給當時的戲曲舞臺上掀起了一個娃娃武生的熱潮，很多劇團紛紛效仿編排就連美術電影也隨之拍攝。

而後不久您又開始了演唱小生、武淨的新挑戰，那就是創編為自己量體裁衣般的代表作《鍾馗》。這齣戲不僅在人物感情方面增添了飽滿的情節，還用了傳統戲曲的綜合性、裝飾性、技術性等特長盡情施展出她的表演才情。在鍾馗趕考時以小生形象時演唱出唯美的直隸梆子的老腔兒，瀟灑飄逸的水墨以及在結合演唱節奏做出富有水墨情節的身段造型，運用當場題詩的技巧展示出她的書法與極富書卷氣的技藝。在鍾馗自盡而亡蛻變成除邪斬祟大將軍時，按照武淨表演風格表演出了兩個不同的行當。同時您運用崑梆合流的演唱風格，勾勒出鍾馗這個另在武氣而內心儒雅的完美人物。至於那些擇叉、搬退、趟馬等表演技巧卻成為劇中自然情節，用表演解釋曲詞漸入佳境後使觀眾絲毫沒有賣弄絕技的感覺。

京劇老生劇目不僅是她的鍾愛，也是您在中年後經常上演的行當之一。她曾經一趕四的演出全本《火燒連營》，從《黃忠帶箭》、《活捉潘璋》、《哭靈牌》一直演到《趙雲救駕》為止。先演白鬚的硬靠老生黃忠，再演白面武生關興；接演垂暮老年的劉備；最後以黑三髯白硬靠的趙雲救駕結束。舊時演劇多是一趕二或一趕三，而此時的裴豔玲女士卻在劇中演繹了四個不同年齡、性格、

身分的人物。這齣戲不僅文武帶打，而且每個唱段都有前輩流派底蘊，如果沒有一定的影響力以及精彩的表演技藝是絕對不敢問津的，但是此時的她卻已雄風千古，在表演唱念方面出神入化，每個人物自能塑造出她理解的深刻內涵。

在她年逾花甲之後又排演了新編歷史劇《響九霄》，把梆子、二黃兩下鍋的清末名旦田紀雲刻畫的淋漓盡致。這齣戲不僅展示了她的武生表演技能，還有不少京梆旦角絕技呈現在新舞臺上。在演唱時卻能聽到到晚清梆子二黃兩下鍋時的老腔兒，在經她演唱後不但有一番古意猶存還賦予新意。這個新劇目之所以能夠站得住，除了劇本的思想性和時代性，也是完成了亂彈京劇根本的特質性——綜合藝術。試想如果沒有裴豔玲女士的主演，這齣戲或許成為雞肋之作。這是百年來從亂彈發展到京劇的自然規律，以名角表演為中心的表現藝術在京劇中的確存在著一定的道理。

我認為《鍾馗》是裴豔玲女士確立個人表演流派的起點，也是六十年來中國戲曲界唯一成為公認的表演流派。這與她學藝的道路不無關係，「裴派」表演的形成亦是在中國傳統戲曲末路時期的「魯殿靈光」！首先，裴豔玲女士沒有在新派戲曲院校中接受過培養，不是正宗接受戲校出身的名演員。她在長期植根於河北農村舞臺表演中，積累了很多與眾不同的表演藝術經驗，在舞臺上與不同層次觀眾交流中自有她特殊的表演感覺。在完備各種表演基本素質後，她沒有能力拜倒叩飯依於某位大師名下習藝，而是虛心求教於諸多戲曲名家，故得到的卻是眾師相助、博學多聞。通過幾十年的不斷錘煉打磨，她從各個行當以及文武角色中不斷完善自己的風格特點，這也是表演積累以及她自身對舞臺的眷戀所致。因此，形成個人的表演流派自然是水到渠成。在繼京劇生角前輩李少春大

師之後，又在當今傳統戲曲極其凋殘的形式下，出現一位文武全才的十全坤生大師，也算是中國戲曲在危難之際顯英雄的輪迴吧⋯⋯

「道和曲社」是崑曲傳承的脊樑

小時候到張允和老師家裡玩兒，唱曲時發現一卷《道和曲譜》，原以為是誰家的堂號，卻原來是蘇州的曲社，這便是我第一次知道「道和曲社」。

上世紀八十年中期，樊伯炎老師每年秋冬都來北京兄弟樊書培先生家小住，是因為他那裡冬季沒有供暖設施才到北京避寒。我們北方崑曲劇院距離樊老師的住處很近，那時得便就去悠那裡拍曲習畫。恰巧專攻副丑的雷養直先生也在北京，為拍《議劍》便由樊老師約雷先生一起對戲，除了拍曲他們便不時提及道和曲社的逸聞趣事。

談起道和曲社的故事恰是北京數九隆冬的雪景時，在窗外梨花漫舞的情景下樊老師端著一杯暖暖的紅茶，感慨地說著道和曲社用消寒圖雅玩的故事，這便是那句著名的「亭前垂柳珍重待春風」，用白描成字後填寫著數九的八十一天……

蘇州崑曲的輪迴卻是這樣經歷了九九八十一年，到世界教科文組織確立崑曲成為世界口頭非物質文化遺產將近八十一年。這是在怡園見到已故老社長金家崑先生暢談時的話題，為此金先生還用這個消寒圖寫下了一篇文字。

如今道和曲社已經九十年啦！但現在維護「諧」、「禊」二字，以「道相同，集相和」之意作

為準繩的曲社已不多見。特別是在崑曲成為世界矚目的人類口頭非物質藝術遺產後，在業餘崑曲團體裡更是難找真正的「道和」精神啦！

北京「西山采薇」崑曲社有位朱岩先生，是經我開蒙習曲�的鐵桿兒曲友，夫人孫曉彤也是喜唱貼旦的曲友。有一次去到她家唱曲雅集，正遇曉彤父親陶醉聆聽，還讚不絕口地說：「好像回到童年的道和曲友啦！」我們不解地問道是您小時候是在蘇州聽的崑曲嗎？老先生說：「那時常聽崑曲，但我不是曲友。哥哥、妹妹都是會唱崑曲的老曲友，我小的時候幾乎是日日笙歌、朝朝唱戲……」原來老先生是曲家孫善實的胞弟善寬先生，妹妹佩萱也是道和的老曲友。想不到崑曲真的會輪迴，朱岩、孫曉彤夫婦從來也不知道伯父、姑姑是蘇州的資深曲家，後來他們到上海的姑姑家拿著工尺手札還為老人家演唱。想不到道和曲社真具有轉世曲情的情節，但孫曉彤習曲絕對不是受父親的影響，而是在先生朱岩的支持下習曲。這個故事的確讓人意想不到，姑姑佩萱說她多年來手抄的曲譜總算是有了歸宿……

道和曲社的團隊精神就是安排唱曲「雨露均沾」，曲友階級之間相互平等的「道和」風格，絕對不會出現京劇票友以及習武結社的那種不良風氣，這也是儒家宗族和諧部落文化的體現。中國古來傳統的自娛文明典範當屬「竹林七賢」的故事，「道和」是以「道不同不相為謀」的立社宗旨，「以曲會友」並不是這個「道和曲社」的唯一追求，我想最重要的是「以友輔仁」才是「道和」的終極目標吧！

道和曲社不只是清曲演唱，也是個注重舞臺演出的全面曲社，而且對曲友上臺表演沒有任何排

斥或貶抑。這一點與我們近代研究崑曲的文字不近相同，特別是在崑曲確立遺產以來，有些讀物介紹曲社對表演不屑一顧，多數認為登臺表演有辱斯文，不屬於正宗曲家的高雅風範。其實，善於登臺表演的資身曲家大多出在道和曲社，而且他們也對曲詞反映身段還有獨到見解，不但基本功扎實嚴謹而且還善於描摹人物內心情節。張允和老師就是最善於表演貼旦的著名曲家，元和、充和等幾位老師更是對於舞臺表演素有研究的著名曲家。許振寰老師不僅善於表演而且還在江蘇省戲曲學校專門教授五旦，撰寫記錄各種表演身段譜示範教學，俞振飛先生都曾在《斷橋》中合演過許仙。宋選之、宋衡之兄弟更是學者型的曲家，不僅切韻咬字講究而且對舞臺表演曾經細緻研究，這些表演理論已成為崑曲表演文字的主要教學資料。

試想，張紫東、貝晉眉、徐鏡清等三位曲家倡議創建崑劇傳習所時，估計他們的教學理念就是為區別一般戲曲科班才定此名吧。其實，這是傳承崑曲走的一條自然而然的豁達之路，也是崑曲傳承發展的艱辛坎坷之路。我在崑曲藝術教育方面也是效法這條路而學習的，我認為這亦是私塾讀書的書館教育理念，教學也是用五字法：：熏、模、學、練、默。

傳承崑曲離不開社會欣賞的大環境，道和曲社就是為崑劇傳習所起到了很好的薰陶氛圍。拍曲時請資深的老先生們咬文嚼字的耐心輔導，業餘曲家的唱念傳習是直接影響著教師和學員們，而學員們利用這個機會自然掌握音準和切韻咬字。舞臺表演藝人的傳習以及武功基礎練習亦是學員們的模仿階段，直到懂得怎樣演戲時才是自己練習的時候。在這時便是曲友們向演員提意見的最佳時機，演員在接受意見時自有表演新知。；此時也是默習理解劇中人物的好時機。

這種曲家與藝人結合傳承崑曲是我們崑曲教育的老傳統，直到顧篤璜先生主抓「繼字輩」學員時還是堅守這個習慣，既請尤彩雲、曾長生以及以沈傳芷為首的「傳字輩」表演藝人，也聘請俞錫侯、吳仲培、吳秀松等著名曲家，還有擅長舞臺表演的徐凌雲老先生。而後的江蘇省戲校崑曲班也是這種模式辦學，除了「傳字輩」老師外依然聘請宋選之、宋衡之、許振寰等精通表演的曲家把握著崑曲正道。

因此，我們在崑曲教育辦學方面不能忽視曲家參與考據的模式，僅僅依靠舞臺表演藝術家是不能全面完成崑曲的傳承教育。筆者就是從曲社走到戲校的科班出身演員，但自幼就與老曲家們有著不解之緣，特別是久在道和曲社出身的幾位老曲家們。成年後我也是拜在業餘曲家朱家溍老師門下習藝，在大學畢業後深感只有曲社才是我繼續攻讀的藝術學院。

我相信憑著張紫東、貝晉眉、徐鏡清三位先生的才情，加上汪鼎丞、吳梅、李式安、潘振霄、吳粹倫、徐印若、葉柳村、陳冠三、孫詠雩等曲家的護佑才是崑劇傳習所教學方向的主宰，如果沒有這些曲家們的前期開創支持，形成崑曲藝術的特定教育模式，很難想像後輩的繼、承、弘、揚們所傳遞的崑曲香火。

目前，崑曲藝術的教育傳承是一個十分棘手的問題，也是藝術主管部門不知道誰才是崑曲的真正內行時代，僅憑幾個崑曲表演藝術家的教育傳承已然呈現出日失斗半的狀況，要培養能夠再生且富有創造力的崑曲藝術資源才是迫在眉睫的大事！

所以，如果研究崑曲藝術教育，我們不能忽略曲社與戲班之間的「道和」關係，崑劇傳習所

「傳字輩」的藝術教育就是我們的成功借鑑方式。我們需要通曉古文的曲家們精誠合作，把「曲文」與「表演」結合起來，利用「文」來御「藝」。按照王國維先生說「以歌舞演故事」的標準規律延伸，堅持嚴謹的曲學維護，拒絕西方聲樂和話劇方式演唱；減少燈光舞美以及不必要的造型裝飾；用身段表演解釋曲詞；這才是崑曲藝術的審美所在！

崑曲藝術要維護傳承離不開當年的「道和」精神，道和曲社是近代崑曲傳承的脊樑！把曲社發展成為國學藝術彙聚的沃土，滋養起具有好古之心的青年曲友以及職業演員，恢復師父帶徒弟的傳承方式，按照正常的崑曲傳承規律發展才是當今維護遺產的首要任務！

「子弟書」中的崑曲傳奇

崑曲藝術在北京的舞臺上曾有過很長的一段輝煌時期，它曾哺育過很多姊妹藝術，即使在北京曲藝中亦占一席。清乾隆年間北京民間俗曲中就有相當一部分根據崑曲傳奇改編的段子，這些傳奇均為當時崑曲舞臺上常演劇目，因而備受歡迎。這些曲子吸收了崑曲的音樂及詞句，甚至有的把崑曲曲牌直接移植過來。一些文人墨客親作詞曲。在旗人及當時的王公貴宅廣為傳唱。

在北京俗曲中，改編崑曲傳奇最多的是「子弟八角鼓」中的「子弟書」。「子弟書」又稱「清音子弟書」。清乾隆年間始盛行於北京，後傳到天津、瀋陽等地。嘉慶、道光年間，在北京滿族旗人自娛形式的組織「子弟八角鼓」中是最為主要的曲種之一，多為貴冑士大夫自編自演。子弟書唱詞用十三撤叶韻，有短篇、長篇之分。短篇不分回，幾十句或百句曲詞，每句七字，內加襯字。長篇則分數回或數十回，每回有兩字回目，每回前冠七言詩兩首，習稱「詩篇兒」，一般為兩句叶韻；一回一韻到底，換回目可換韻，但不能在一回中改韻。其文體源出唐朝「變文」，近於明時「寶卷」。《天咫偶聞‧卷七》有云：「舊日鼓詞，有所謂『子弟書』者，始創於八旗子弟，其詞雅馴，其聲和緩，有東城調，西城調之分。西韻尤緩而低，一韻紆縈良久。」

八旗子弟中的老票友云：「西韻多花腔，並唱法緩慢，高低不平，有的唱腔頗似崑曲。東韻

唱腔多高音，無花腔，唱法與京高腔相近。」近代曲藝研究專家傅惜華先生在《子弟書考》中寫道：「子弟書，有東西二韻，西韻若崑曲。蓋東城調，又曰『東韻』，音節如『高腔』；西城調，又曰『西韻』，音節如崑曲。「東韻」之詞，沈雄闊大，慷慨激昂，如：白帝城託孤、寧武關、千鍾祿、貞娥刺虎、千金全德諸本，多衍歷史上所謂忠臣孝子、義夫節婦之故事。而『西韻』之詞，類為才子佳人，兒女私情，若石頭記、百花亭、昭君出塞、藏舟、永福寺等，均饒柔靡之音也。」從以上這段話可以看出，子弟書不但在聲腔藝術上靠近崑曲，就是其代表作品中亦有半數以上根據崑曲傳奇改編。根據崑曲傳奇改成的子弟書曲目有：《連環記》、《醉打山門》（取材《虎囊彈》）、《林沖夜奔》（取材《寶劍記》）、《五娘行路》、《五娘哭墓》（取材《琵琶記》）、《盜甲》（取材《雁翎閣》）、《翠屏山》、《張生遊寺》（又稱《張生遊殿》）、《鶯鶯降香》、《紅娘寄柬》、《拷紅》、《長亭餞別》（取材《西廂記》）、《離魂》、《還魂》（取材《牡丹亭》）、《陽告》（取材《焚香記》）、《雀緣》（取材《金牛記》）、《刺湯》、《祭姬》（取材《一捧雪》）、《盜令》（取材《麒麟閣》）、《草詔敲牙》、《慘睹》（取材《千鍾祿》）、《鍾馗嫁妹》（取材《天下樂》）、《盜權杖》（取材《翡翠園》）、《癡訴》（取材《豔雲亭》）、《藏舟》、《刺梁》（取材《漁家樂》）、《酒樓》、《聞鈴》、《長生殿》）、《寧武關》、《貞娥刺虎》（取材《鐵冠圖》）等。上述這些根據崑曲傳奇改編的子弟書，只是現存傳本中的一部分，此外還有一些沒有留下文字記錄的。「這些曲子的唱詞內容與原崑曲傳奇大致相同，有的曲詞則由崑曲原本衍化而來。一些曲詞發揮了子弟書特有的評

論性。開篇八句「詩篇兒」是整個故事的提綱，與崑曲傳奇中的「副末開場」同出一源。子弟書《五娘行路》的八句詩篇關目云：「漢國山河伴夕陽，斷煙殘靄色淒涼，蠻食疆土十常侍，鹿走中原一戰場；九鼎乾坤悲獻帝，千年霸業歎劉邦，今落得處處刀兵遭水旱，獨有陳留郡那苦死賢良趙五娘。」在趙五娘與張大公分別上路後有一段曲詞云：「淒涼涼獨自回家天將晚，半壁燈昏淒慘的慌，伯喈難道無家也，月影兒誰家思故鄉？又思量此去長安奴好怕：窮途野日亮荒荒，奴又年輕才十幾歲，小腳兒怎水遠山長，難保無人欺負我，一身流落在他鄉，飄零古道霜千里，寂寞長空雁幾行，黃花點點是傷心處，紅葉兒紛飛是落淚鄉，像這一片可人秋景誰不愛，獨是五娘節節寸斷九迴腸。」此段詞意是根據傳奇「路途勞頓」中的意境，巧妙地揉進子弟書的寫景方法；與崑曲原本詞句大相徑庭。這種景物描寫在乾隆時的子弟書中很常見。子弟書《離魂》開篇云：「冷落梅花冷落春，奈何天氣奈何人，柳勾泥黛驚俏魂，花打春泥驚俏魂，一段風流歸浪子，終身伉儷感花神，小青詩且傳佳句，杜麗娘堪作妙文。」全曲根據傳奇《牡丹亭》中第十八齣〈診祟〉和第二十齣〈鬧殤〉改編，把陳最良診病、石道姑攘解等情節刪除，突出了主要人物杜麗娘，在敘述杜麗娘臨危時寫道：「春香啊今夕何時也？春香說家家都供兔兒神，但只是風雨蕭條聲淒慘，今年月比去年渾。小姐說怎麼已到中秋也？淒涼殺堂上老雙親，略無心閒玩賞，月明中風雨更愁人，曾記得陳師父替奴看命，說一交秋令病除根，今正中秋八月節，怎麼病體懨懨益發沉？春香啊推開窗兒奴看月，別一別兒癡心意內人！小春香慢啟綠紗窗兩扇、薄雲落月看亮又復渾，佳人暗歎今宵月，恰似奴待死不活的小妾身，月兒呀，想照奴家無日矣，卻是梅花樹下魂！」上段曲詞情文並茂，充分發揮了子

弟書詠景的特長。

　　根據《長生殿》傳奇改編的子弟書現有《酒樓》、《聞鈴》兩齣，唱詞有不同轍口的數種，因其情節感人而廣為傳唱。這些唱詞由傳奇原文衍化而來，工穩可誦，如「酒樓」：「壯懷壘落有誰知，一劍防身且自娛，整頓乾坤扶危主，掃清清宇宙滅妖胡，憐才邂逅能識李，避禍藏嬌早畏盧，論男兒未趁風雲志，空向長安囚酒徒。」該段八句詩篇百句引用原著，第二句改動了最後三字，後幾句則由原詞化出。「可惜這錦片片江山傳數代，教這些狐群鼠黨險些兒失無，戀紅妝君王樂翻長生殿，起白丁小人得志亂皇都，眼看著天下荒荒盜賊蜂起：倒屍佰軍民離亂奔走長途。這英雄想到其間眉眉緊皺，激烈他忠心義膽浩氣難出。冷森森衝冠髮豎高千丈，熱烘烘一腔俠氣滿胸脯，咕嚕嚕把腰中寶劍頻頻的觀，重沉沉一個愁擔怎能消除。」這段唱詞由「醋葫蘆」和「金菊香」二曲化出，用原文渾如天成。①

　　《聞鈴》是子弟書前期作品，另有兩個不同轍口的抄本。該唱詞用中東轍，卷首詩篇云：「大廈難支社稷傾，權臣當道亂朝廷，滿城殺氣遮天日，一片哭聲震地鳴。萬里江山因賊破，九重宮殿被賊營。燈前細演唐時傳，寫一段風流話君婦思情。」該曲結尾云：「一路上青山綠水添愁恨，山兒下無邊落木蕭蕭下，憑欄望秋光慘澹，處處傷情。族旗兒一半兒飄搖一半兒捲，戰馬兒一半兒無聲一半兒鳴，風聲兒一半兒悠揚一半兒橫，雨絲兒一半兒微斜一半兒動，山路兒一半兒崎嶇一半兒平，天光兒一半兒微明一半兒暗，雲影兒一半兒輕陰一半兒晴。唐明皇對景傷心頻落淚，委實的獨

在人間不願生，見山頭日色西沉天欲暮，又逢著子規啼血一聲聲，霎時間雨過雲收天晴霧散，陳玄禮躬身啟奏請駕前行，演一回巡行萬里聞鈴記，寫出來傷盡千秋萬古情。」這段聲韻和諧，而且運用傳奇原詞妥貼可觀，是俗曲中精品。②

子弟書改編《千鍾祿‧慘睹》共八十句，僅一回，江陽轍一韻到底。其開篇詩云：⋯⋯「洪武開基景象昌，天心國運付燕王，封藩北地兵原壯，弔孝南來意不良，可歎建文多懦弱，偏逢廣孝太猖狂，從旁慫恿興人馬，燕庶子以靖難為名犯廟堂。」詩篇八句敘述故事背景，故事開始唱曰：「且說那燕藩統眾把金陵破，忽見那宮中起火烈焰飛揚，建文君帝業消沉逃性命，換上了僧衣帽改變了行藏，翰林程濟也改裝道扮，他君臣驚驚恐恐相伴逃亡。收拾起大地山河不堪回首，只落得四大皆空一擔行囊，歷盡了渺渺程途迢迢徑，蕭蕭落木滾滾長江，但見那寒雲慘霧和愁織，受不盡苦雨淒風帶怨長，萬里山河全然無恙，芒鞋布衲到處淒涼，眼睜睜建業宏圖落於人手，誰識我一瓢一笠到襄陽。」此段完全改自崑曲原詞，並發揮了俗評點之長。③

子弟書中類似作品很多，其中引用崑曲原詞最精彩的是《豔雲亭‧癡訴》，如小癡兒蕭惜芬向諸葛暗訴其身世時的唱詞，完全改自原本「紫花兒序」、「柳營曲」、「小沙門」、「聖藥王」四曲。子弟書這段唱詞曰：「小癡兒也有椿萱在，小癡兒也有舊家園，小癡兒嬌滴滴也是個桃花面，小癡兒整整齊齊也插過翠花鈕鈿，小癡兒架上也有那綾花繡，小癡兒桌兒上也有那美羹甜，小癡兒也曾惜花春起早，小癡兒也曾愛月夜遲眠，小癡兒也曾松筠兔管題詩句，小癡兒也曾脂脂粉粉畫容顏，小癡兒如珍似寶曾經練，小癡兒珠圍翠繞過青年，小癡兒何曾背了綱常禮？小癡兒豈肯偷期濮

上眠？小癡兒訴不盡愁山怨海心中事，小癡兒叫地呼天也是枉然！」④

當初子弟書中的很多作品根據崑曲傳奇故事改編，其唱腔融合了崑曲、弋腔（又稱「京腔」、「高腔」）等戲曲的旋律，這是受當時所盛行崑弋戲的影響。子弟書隨著滿清王朝的滅亡也漸漸失去了聽眾，它原是由八旗子弟的自娛形式發展起來的俗曲，清朝末年有些子弟票友因生活所迫紛紛下海改唱單弦，一般人下海後不再唱子弟書。民國年間還有少數子弟票友把子弟書曲詞翻演成「京韻大鼓」，而近六十年已無能者，殆成廣陵散矣。民國初年，大鼓前輩劉寶全又把子弟書曲詞翻演成「京韻大鼓」，效果很好。他常演以崑曲傳奇改編成的子弟書曲目有：《鐵冠圖》中的頭二本《寧武關》（即《別母、亂箭》，《一捧雪》中的《刺湯勤》等。而《鐵冠圖》中的《貞娥刺虎》，《千鍾祿》中的《草詔敲牙》則是京韻大鼓名家白雲鵬的代表作。京韻大鼓藝人白鳳鳴在繼承劉寶全、白雲鵬兩位名家之後，又翻演了一些根據崑曲傳奇改編的子弟書曲目，其中最著名的是《千鍾祿》中的「建文帝出家」（即《慘睹》）。現在京韻大鼓表演名家駱玉笙唱的「劍閣聞鈴」也是由子弟書翻演，久唱不衰。

北京曲藝中，除單弦吸收了不少崑曲曲牌及音樂旋律外，其他與崑曲有關的曲種只有子弟書改編的崑曲傳奇了，別的曲藝曲種中的崑曲傳奇則是從子弟書翻演而來。本文只是拋磚引玉，希望專家學者們進一步探討研究。

注釋：

① 《長生殿·酒樓》壯懷磊落有誰知，一劍防身且自隨。整頓乾坤濟時了，那回方表是男兒。競豪奢誇土木，一班兒公卿甘作折腰趨。爭向權門如市附，再沒一人把情向九重分訴。可知他朱甍碧瓦，總是血膏塗。【么篇】我這裡定睛一直看，從頭兒逐句讀，都則是就裡難言藏識語。猜詩迷杜家何處，早難將題壁詩符。【金菊香】見了這野心雜種牧羊的奴，料蜂目豺聲定是個狡徒。怎把這野狼引來屋裡居，怕不將題壁詩符。更和那私門貴戚，一例逞妖狐。【柳葉兒】不由人冷颼颼衝冠髮豎，熱烘烘氣夯胸脯。咭噹噹把腰間寶劍頻頻覷。便叫俺傾千盞，飲盡了百壺，怎把這重沉沉一個愁擔兒消除。

② 《長生殿·聞鈴》【武陵花】提起傷心事，淚如傾。回望馬嵬坡下，不覺恨填膺。嫋嫋旌旌，背殘日風搖影。四馬崎嶇怎暫停怎暫停？只見黃埃散漫天昏暝。哀猿斷腸聽子規叫血，好教人怕聽。兀的不慘殺人也麼哥！蕭條怎生？峨眉山下少人經，冷雨斜風撲面迎。【前腔】淅淅零零，一片悽淒暗驚。遙聽隔山隔樹，戰合風雨，高響低鳴。一點一滴又一聲，點點滴滴又一聲，和愁人血淚交相迸。對著這傷情處，轉自憶荒塋。白楊蕭瑟雨縱橫，此際孤魂淒冷。鬼火光寒，草間濕亂螢。自悔倉皇負了卿，負了卿！我獨在人間，委實的不願生！語娉婷，相將早晚伴幽冥。一慟空山寂聽鈴聲相應，閣道嶺嶒，似我回腸恨怎平！【尾聲】迢迢前路愁難罄，厭看水綠與山青。啊呀娘子嚇！傷盡千秋萬古情！

③ 《千鍾祿·慘睹》【傾杯玉芙蓉】收拾起大地山河一擔裝，四大皆空相。歷盡了渺渺程途，漠漠平林，壘壘高山，滾滾長江。但見那寒雲慘霧和愁織，受不盡苦雨淒風帶怨長。雄城壯，看江山無恙，誰識我一瓢一笠到襄陽。

④ 《豔雲亭·癡訴》【紫花兒序】小癡兒何曾背了綱常典，又不與人偷期在濮上言。有一日鳳管鸞笙把珠簾高捲，啊呀天嚇天！天不與人行方便，地不與人從心願。【柳營曲】小癡兒也非是顛，小癡兒也不是偏。小癡兒嬌滴滴也是個桃花面，啊呀天嚇！天不與人行方便，地不與人從心願。先生，恁與俺將卦安排，何日有個團圓。【小沙門】小癡兒也有個椿萱，小癡兒也有個家園。【聖藥王】小癡兒桌兒上有美味填，小癡兒架兒上有錦繡穿。小癡兒脂脂粉粉畫容顏，小癡兒也曾惜花趁早天。小癡兒如珍似寶曾經練，小癡兒度過青年，怎說俺沒下梢一個孤單。小癡兒整齊齊也插著翠花鈿。小癡兒也曾愛月夜遲眠，小癡兒也曾松筠兔管詠濤箋。

今日京城古戲臺

京城現存的古戲臺皆始造於清代，經過多次整修重建，除了外部裝飾略有豐富，一般框架結構還是承襲明代建築遺風。

金朝定都北京後，這裡成為全國的政治文化中心，院本和雜劇就在這個背景下誕生了。戲臺上載歌載舞，演繹著人生悲歡，滄桑世態，中國戲曲在這個特有的空間裡，逐步發展、完善著自己，成就了最終的和諧與完美。而戲臺建築也在這個過程中不斷改進，直至成熟。

現在還沒有在京畿各處發現過金、元時期的戲臺遺跡或遺址。民國時期的《國劇畫報》中，曾刊登過據稱是金代戲臺的照片，該戲臺座落在京西門頭溝琉璃渠關帝廟。但目前對該戲臺的建造年代還有質疑，因為這種捲棚歇山頂基本沒有脫離清代以來的戲臺建築風格，與同時代一般廟臺建築沒有太大差別，而在其他地區發現的金代戲臺大多是歇山頂。況且該戲臺已於一九六三年拆除，不能成為金代戲臺的準確文物資料。

元代雖然也在北京建都，但保留下來的建築遺跡並不多。周華斌的《京都古戲樓》中說：「元代大都規模宏偉，是元雜劇的發祥之地……此番考察，我們走遍北京城鄉，依靠文物部門，對房山、門頭溝、延慶、密雲等山區進行了普查，可惜沒有發現任何遺跡或遺址。」

明永樂遷都北京後，從南方不斷傳來多種聲腔，其中江西的弋陽腔與北雜劇合流蛻變為北京風格的高腔（又稱京腔、京高腔），表演上不斷豐富，繼而又與稍後的崑曲合流。北京的劇壇不僅沒有因雜劇衰微而消沉，反而使崑弋形成統一霸主。從而使戲臺建築逐漸形成一定局。

這時的崑曲已經不能滿足於在一塊紅毯子上的氍毹表演了，而動作表情、服裝切末等方面已經完善至美，從而也就出現了更適合這種聲腔表演的戲臺。

有關明代的戲臺和演出場所只能在京城的一些地名中去掘樹尋根。文字記載玉熙宮是內廷皇室看戲之所，但原有建築已毀。在清代的《宸垣識略》、《藤陰雜記》中提到明代「查樓」、「太平園」、「四宜園」、「方壺齋」、「昇平軒」等演劇場所，其中在前門外鮮魚口內的「查樓」亦稱「廣和查樓」、「廣和樓」、「廣和樓茶園」、「廣和戲院」以及「廣和劇場」。它是明清以來最著名的營業性劇場，其原因是自明代傳承下來從未易址改名，雖經歷朝重修改建，就是重建為現代形式舞臺，戲臺朝向也基本未變。這只是一個戲臺的延續，根本沒有留下明清任何建築遺存，故不在現存古戲臺內。

據明代遺留的部分文獻考證，明代專門管理宮廷戲曲演出的機構教坊司，就設在今東城區的本司胡同內，在此還有勾欄胡同、演樂胡同、馬姑娘胡同、宋姑娘胡同、粉子胡同等。當年這裡曾是歌舞昇平之地，很可能有幾處戲臺。

清代觀眾習慣將舞臺稱為：「戲臺」，把劇場稱為：「園子」。有「樓」字招牌的戲園子也只稱「樓」，如「廣和樓」、「廣德樓」等。今在雍和宮迤東有「戲樓胡同」，大概是文字中較早見

到因有戲樓而得名的唯一佐證，可能只是當時的口語稱謂，「戲樓」一詞用得還沒有像今日普遍。

古戲樓的格局都是三面敞開，使演員始終在觀眾的包圍之中進行演唱，演員與觀眾之間有一種默契的交流，表演動作要照顧三面觀眾，桌椅道具也基本上要安放得有對稱性，這樣才使戲曲有了表演程式性、虛擬性和服飾化裝等的裝飾性以及處理時間、空間的靈活性等。

古戲臺一定要裝有臺匾和柱聯以及臺冠和臺欄，一般都在上、下場門上懸掛「出將」和「入相」臺額，其間正中高處懸掛臺匾。臺聯已經成為一種特出文化，在思想性上有更深層的內容。

頤和園中德和園大戲臺福臺柱聯是：八方開域皆為壽，兆姓登臺總是春。橫匾是：慶演昌辰。祿臺柱聯是：七政衍璣衡，珠聯璧合；四時調律呂，玉節金和。橫匾是：承平豫泰。壽臺柱聯是：山水協清音，龍會八風，鳳調九奏；宮商諧法曲，象德流韻，燕樂養和。橫匾是：驪驪榮曝。

與宮廷戲臺不同的民間茶園戲臺的柱聯卻是更加生動，如廣和樓茶園的柱聯是：學君臣、學父子、學夫婦、學朋友，彙千古忠孝節義，重重演出，漫道逢場作戲；或富貴、或貧賤、或喜怒、或哀樂，將一時離合悲歡，細細看來，管教拍案驚奇。橫匾是：盛世母音。

後臺正中要設置梨園祖師神龕，演出所用的衣箱、道具等放置得有條不紊。

戲臺一般都是三尺高長方或正方形青條石攢青磚結構，上下的臺欄是繼承宋金以來的勾欄形制。臺冠一般是在戲臺頂部類似佛教中的毗廬帽形狀，有加雕花罩隔扇或安裝八扇窗隔的，在上面彩繪有各色花卉或神仙圖像等，一般臺頂都裝有天花板。

茶園的觀眾席是在戲臺前豎放若干長條桌，兩邊放長板凳，看戲觀眾是側向戲臺而坐，這種座

位叫「池座兒」；位置叫「池子」，是普通觀眾席。距離上下場門最近的座位是較好的位置，因演員出場下場時距離觀眾最近，可以與觀眾對眼神，特別是飾演女性的旦角，可以賣眼傳情，所以這裡也稱「釣魚臺」。在四周是最一般座位，稱為「散座兒」，是最便宜的位置。在最後靠牆或窗戶的位置有幾條略高的大板凳，北京人習慣稱為「兔兒爺攤兒」，是所謂戲樓是指設在樓上的觀眾席，一般是由六個人圍座一張的八仙桌設在戲臺左右；這種座位就是所謂的「官座兒」。在戲臺正向的還設有散座或包廂，後面還是兔兒爺攤兒。

京城現存古戲臺大都是清代遺留，只有位於南池子菖蒲河畔的「東苑戲樓」是一座仿古戲臺。有宮廷戲臺、廟宇戲臺、府邸戲臺、會館戲臺、飯莊戲臺、茶園戲臺等六種類型，大體上是以露天、室內以及罩棚三種形式出現。

宮廷戲臺

清代宮廷戲臺分別在紫禁城、中南海、圓明園和頤和園等處，其中圓明園同樂園戲臺毀於英法聯軍入侵，紫禁城壽安宮戲臺於嘉慶四年（一七九九年）拆除；其他戲臺大部分存留。紫禁城內著名戲臺有暢音閣、漱芳齋、倦勤齋、景祺閣、長春宮、麗景軒等，中南海有純一齋、春藕齋以及南府的昇平署戲臺，在頤和園有德和園、聽鸝館戲臺。

宮廷大型戲臺都是露天院落式結構，暢音閣與德和園的兩座戲臺建造年代相差一百多年，暢音閣建於乾隆四十一年（一七七六年），德和園建於光緒二十年（一八九四年），但規模格局幾乎相

同，都是三層高約二十一米的捲棚歇山頂建築。

戲臺由上至下分為「福」、「祿」、「壽」三個臺，除了重大演出時可三層同時有演員表演，一般常用表演區還是在最下的壽臺。在壽臺的下面還有一個臺倉，後部設有仙樓可通上面的祿臺，還設有左右兩座弧形扶手「踏垛」（扶梯），另有四座相同的「踏垛」上繪有五色祥雲圖案。

在後面照例設有上下場門，這與民間戲臺是沒有什麼差別的。

這兩座戲臺的壽臺頂部有「天井」，可通上面戲臺；壽臺底下有「地井」，可通下面臺倉。戲臺建築雖然存在，但演出設備早已蕩然無存，現在已經沒有人知道怎樣應用這樣的戲臺。

這種戲臺的後臺都很寬敞，戲箱、道具、化裝等位置安排井然有序，是一般戲臺建築所不及的。上層福臺內部天井四角的東、西、北三面分別安裝木製轆轤，每個轆轤的長繩上都作有記號，用來升降「雲兜」或「雲椅子」。這套操作表演要由三十個太監完成，所謂「雲兜」、「雲椅子」就是利用切末組合將演員吊裝在三層戲臺上下表演。容齡在《清宮二年記》中寫道：浮在用棉花做成雲朵上的天將由臺頂徐徐下降；在臺中有寶塔升起，中間還坐一位菩薩；四角又升起四座小寶塔，這些寶塔還會消失；又有荷花由臺下升起，神仙由花中上升。這種演出形式也常聽朱家溍先生講過，他是聽老太監耿進喜講的。耿進喜講上演《地湧金蓮》時說：「從臺底下慢慢鑽出四朵大蓮花來，一朵蓮花坐著一尊菩薩，場上打小鑼。」

當時宮廷演戲規模十分壯觀，有時可由近千人參加演出。這種大戲臺只是大型演出中必用，一般宮廷演戲還是常在中小戲臺欣賞。紫禁城漱芳齋戲臺要遠比暢音閣演出的機會多，而西太后在頤

第一編

七九

和園時卻常到聽鸝館聽戲，以至德和園自建造後每年只演出過有數兒的幾次。

廟宇戲臺

清代京城隸屬宛平和大興兩個直轄縣，明代沈榜《宛署雜記》記載京西有佛寺廟兩百一十一處、庵一百四十處、宮觀廿七處、廟兩百六十處，共計六百三十八處，這只是宛平縣的記載，大興縣不在其內。至清代北京的各種廟宇，特別是新建關帝廟和城外的龍王廟以及其他大廟下院，竟然多得在文字記載中根本找不到準確數位。當時的廟宇是老百姓們的文化中心，無論任何階級的人們都向不同神聖頂禮膜拜，這時的信眾們都是平等的。廟宇除了是宗教信仰的禮拜場所，還肩負著政治思想、經濟文化等作用。

北京的廟宇戲臺多是露天形式，為了使神靈護佑，一般都面向山門或正殿演出。固定建築的戲臺叫「萬年臺」，還有能拆卸的活臺，也有臨時紮製的草臺，俗稱「野臺子」。

演戲是有教化作用的酬神活動，古代稱為「社火」或「賽會」。

北京城內現存露天戲臺只有崇文區廣渠門內路北的隆安寺戲臺。此廟始建於明代，清康熙年間重修。戲臺坐南朝北建在正殿後山牆處，是捲棚歇山頂的清代建築。這是今日京城內僅有的露天院落式廟臺建築，類似這樣的戲臺在郊區還有存留，如廣安門外盧溝橋西大王廟戲臺、長辛店關帝廟戲臺、大灰廠娘娘廟戲臺以及海淀區上莊東嶽廟戲臺。

城內另有紅橋東曉市南藥王廟戲臺，可惜只存遺址。此臺應是該廟的一座活臺，即平時不演戲

時改做他用，演出時再拆撤活動門窗安裝臺欄。

戲臺面對山門而建是北方最常見廟臺形式之一，海淀區上莊東嶽廟和大灰廠娘娘廟戲臺都是這種形式。臺基大約三尺多高，應與對面山門的階石持平。這兩座戲臺狀貌基本繼承明代以來的戲亭風格。上莊東嶽廟戲臺頂部是捲棚歇山單簷結構，大灰廠娘娘廟戲臺頂部則是捲棚懸山結構。這兩座戲臺後面都有勾連搭三間房作後臺，房脊略矮戲臺頂部。戲臺座落在廟前廣場上，觀眾要站立或流動觀看演出，比廟內院落式戲臺可容納更多觀眾。

北京還有建在山門上的過街戲臺，它與皇宮戲臺建造形式有相近之處，但規模明顯遜色。它的用料也很高大，臺柱高達近兩丈，山門是三間兩層尖脊硬山單簷結構。上層戲臺頂部也是清代以來的捲棚歇山單簷結構。如今只有廣安門外盧溝橋西的大王廟戲臺存在，六里橋五顯財神廟亦有類似戲臺，可惜在修建立交橋時拆除，廟前只保留了兩棵古槐。

舊時中國是農業社會，廟臺是酬神、趕集或過年時觀看社火、賽會的地方，沒有井然有序的看戲習慣，臺下不時還有嘈雜的流動人群，只能你說你的我唱我的。此類廟臺頂部大多不設天花板，因是捲棚歇山或是捲棚懸山，頂部具有極強的籠音效果，使演員與樂隊之間相互聽得清楚，故演出不會被外界干擾。

府邸戲臺

京城的王府宅門戲臺多是設在室內，多是效仿內廷室內戲臺形式。府邸戲臺有四種形式出現，

臨時搭建的彩臺和拆撤活動門窗的活臺以及院落罩棚式和固定建築式等。

臨時搭建的彩臺大都設在正院的垂花門內，由棚鋪藝人搭建，再由彩局子藝人裝飾。這種戲臺能與正式建築媲美，不僅彩畫絢麗華美，就是廊柱、欄杆、匾額等也是絲毫不差。這種戲臺在民國後期就不常見於京城，就連能裝置這種戲臺的棚彩行也消失了近六十年了。在堂屋中建成高出地面半尺的方臺，平時將窗隔插進方臺地板邊的凹槽內，演出時拆撤窗隔加裝臺欄裝飾即可，這種戲臺平時是根本看不出來的。

東城南鑼鼓巷南口的僧格林沁王府還保留有一處活臺，大約是道光年間建造。

京城最具代表性府邸戲臺就那王府和恭王府，這兩座古戲臺一是院落罩棚式一是固定建築式。

那王府座落在北城寶鈔胡同北口路西，是蒙古王那彥圖的府邸。這座王府原有建築面積很大，始建於乾隆三十五年（一七七〇年）。它是一座與眾不同的府邸戲臺，因為它的朝向是坐北朝南的。京城的戲臺多是為了五行方位而定，一般多是做南朝北，這樣是為了不違背君、親、神、佛為上的正統觀念。那王府這種倒坐朝向的戲臺，是利用南為上來解決五行方位問題的。但這種戲臺能讓觀眾看清演員的細微表情，解決了白天演戲光線逆背的問題。該戲臺與內廷建築相似，只是小了許多。在臺前伸出來的抱廈是它的標誌性建築，加上細膩的彩繪圖案使戲臺更加典雅大方。

恭王府戲臺位於王府花園東部，大約是咸豐末年（一八五八年）前後重修花園時建造的。

戲臺是木製的室內「船塢」式，整體建築分門廳、後臺、戲臺、看戲廳、怡神所等五個部分。門廳和後臺是五間兩進，緊連看戲廳，為三重捲棚頂，室內漏脊無天花板，兩面均無山牆，是鑲蝙

蝠樣窗楞的高麗紙窗。臺口有兩柱，頂部和臺邊有欄杆，頂部平鑲方形天花板。怡神所也叫「看戲閣」，與戲臺同高，共五間，用木製落地罩隔開。

觀眾席由若干「官座兒」組成，一張八仙方桌，正面擺放兩個官帽式椅子，兩側各放兩個方形兀凳兒，這就是一份「官座」。臨近戲臺左右擺放幾排不加桌子的「春凳兒」，俗稱「二人凳兒」，即兩個兀凳兒聯在一起。為了苛求儉樸怕皇帝以越級降罪，這些桌凳都用鑲黑邊的藍布套罩上，桌子前加桌幃，椅子加椅帔。

看戲的「船塢」室內運用淡綠色彩畫，由樑柱開筆，繪製藤蘿數十株，且棵棵綻放紫色花朵，儼然如在藤蘿架下看戲，使人有冬暖夏涼之感。戲臺的門簾臺帳都為大紅緞料，上繡三藍圈金五福捧壽圖，臺邊欄杆和天花板都配蝙蝠圖案，臺毯是淡綠色暗套五福捧壽圖，整座戲臺建築都以蝙蝠為裝飾圖案，取「蝠」字的諧音稱為「福臺」。

門廳、後臺和戲臺約占主體建築三分之一，看戲廳和怡神所占三分之二。戲臺與看戲廳大樑同高，可由西側天窗採光，在夏秋之季日光可長時間斜射臺中。因看戲廳下窪一尺五，冬季保暖條件較好，再加火盆等取暖。夏季左右門窗打開後就是穿堂風兒，在看戲閣中設擺降溫的木製自然冰箱。

觀眾廳中沒有明柱，聲音無阻擋，臺頂無藻井而是平頂天花板，容易放音。舊時演戲的樂隊是坐在舞臺中間後部，劇種是崑曲、弋腔以及稍後的京戲。演員在樂隊前面演唱，觀眾先聽到的是演員歌唱聲音，襯以其後伴奏音樂，細品吐字腔調，使得演唱效果能達到最佳境界。

演唱音色質量好還因窗戶冬春兩季糊高麗紙，夏秋兩季下窗罩軟藍布棉簾，夏秋兩季掛竹製硬簾，室內窗櫺均為絹綾絲製；地面鋪蘇州產的澄漿泥金磚，加上桌椅都用鑲黑邊的藍布布套罩上；這些都是有利於音色和音質的，所以在這裡演唱沒有回音、失真等問題。

看戲廳後的五間怡神所都是上座，正中的三間是音響效果最好的地方。因房子的高度與戲臺持平，所坐位置正對舞臺上演員演唱位置。下面官座上的觀眾說話聲音在這裡聽不清幾句，而舞臺上演員演唱的言詞卻能聽得一清二楚。因聲音從高處走，看戲廳是三重捲棚頂，又是漏脊無天花板，聲音的微射力度較大，自然無阻礙地落到怡神所的聽眾席內。

會館戲臺

北京的會館，民國初年約有四百多所，有戲臺的會館約二十幾所，有些也轉為對外營業茶園。

在江西會館（宣武門外大街教場口）、南昌會館（前門外長巷三條）、福建會館（宣武門外大街）、延平郡會館（欖杆市纓子胡同）、粵東新館（南橫街）、中山會館（南橫街內珠巢街）、湖南會館（菜市口爛漫胡同）、甘肅商館（菜市口西教子胡同）、河東會館（廣安門內大街）、洪洞會館（廣安門內大街）、奉天會館（西單牌樓舊刑部街）、全浙會館（南橫街東街）、浙慈會館（精忠街）、浙紹鄉祠（珠市口西大街）、精忠廟梨園會館（精忠街）等處都建有戲臺，它們目前早已拆除易為他用，有些雖有區級文物部門保護，但也只是一塊「保護牌」而已，既不能保也無力護。

奉天會館戲臺曾改為「哈爾飛戲院」對外營業，又幾次改建更名「西單劇場」，如今已被高樓壓在腳下蕩然無存了。近年已有翻修恢復演出的有湖廣會館（虎坊橋）、止乙祠銀號會館（和平門外西河沿街）兩家，安徽會館（南新華街後孫公園胡同）、山西陽平會館（前門外小江胡同）也正在翻修。

這些會館戲臺建築基本大同小異，都是室內木結構建築戲臺。但是每次翻修都會令人遺憾，不是修復得太晚了而是太糟了！因為主持翻修部門是為了開闢旅遊市場，戲臺裝有現代化演出裝置，除了燈光、音響、暖氣等甚至連空調也裝上了。粉刷塗料大都是石化產品，應用的植物、礦物以及動物脂肪類油漆顏料只是點綴而已。會館場地容納觀眾本來有限，增加座位後顯得擁擠不堪。安裝玻璃門窗後嚴重影響了演唱聲音質量，遠不及高麗紙窗或絲織綿亙類對聲音有和諧性的震懾力。

京城的會館戲臺也有一座露天院落式，可惜在頭幾年拆除了，為了彌補這一缺憾，略作補充介紹。這是座落在西珠市口路北的潞安會館，它在一座青磚拱券門內，同其他會館相比略小，只有三間正房與前後兩進院落，兩邊的廂房各為為三小間，東山牆上鑲刻會館歷史和捐助者的石碑已破敗不堪。會館大門在東南方「巽」位，連接大門的三間南房與大街地面持平，進大門兩丈處即是下窪地，要比路面窪下兩尺六寸，戲臺座南朝北，按照傳統稱謂應為陰臺。

戲臺是懸山捲棚頂的六檁、雙樑、四柱的建築，酷似「垂花門」的後半部。戲臺建築通高兩丈，檁直徑一尺、長兩丈，樑直徑一尺三寸五分、長一丈八尺，柱直徑一尺、高一丈二尺。戲臺基座用青條石攢幫、內襯青磚，高二尺。戲臺內境長、寬各一丈五尺，表演區域共二十五平方米，頂

部有四十九塊天花板。整體建築油漆彩畫幾乎全部脫落，大樑兩頭隱隱可見萬壽字彩畫圖案，天花板繪製雲鶴圖，斑斑點點難以看清。大樑的二樑頂部用一雙「脊童柱」支住雙檁，雙檁之間用「弓形椽」連接「花架椽」和「出簷椽」與「飛椽」。

後臺是比戲臺略矮的三間南房，與戲臺後廈簷勾連搭並與上下場門相通。正房與戲臺之間的距離僅兩丈，兩邊的廂房與戲臺最近處只有四尺五寸，正房地基高度一尺三寸，廂房地基高度七寸五分。

觀眾在正房的正廳、前廊、廂房以及院中看戲，戲臺的高度設計巧妙，特別是坐在正廳看戲是最佳位置。由於這是一座較小的院落露天戲臺，日光可斜射舞臺上，光線反差大，比起室內戲臺亮度強，有利於觀眾看戲。

這種戲臺能使演唱者最完美的自然聲音送到觀眾耳朵裡，聲音沒有受到撞擊而改變，不管是激烈鏗鏘的鑼鼓嗩聲，還是旦角演員細膩委婉的拖腔道白，都能使觀眾聽得清晰入耳，絕不會有乾滯澀燥之感，所以在這樣的戲臺演出聲音效果是極好的。

整座戲臺用料是清代北京造宅最講究的「黃松」，這種木材產自北京西山，很早就已伐絕。由此推斷這座戲臺應早於會館內的其他建築，從下窪地面兩尺六寸的程度和戲臺古樸的建築風格來看，可能是清朝嘉慶年間建造，迄今約有近二百年。

飯莊戲臺

京城的飯莊戲臺現已無存。

舊時飯莊與今日概念不同，一般都設置在與民宅無異的大宅院中，北京目前只有一處，就是西絨線胡同的四川飯店。

在飯莊中搭設戲臺，是為了辦喜壽事方便，普通家庭在此辦事比在家中辦既省開支又有氣派。當時最講究的飯莊有：什剎海西岸的會賢堂、東城金魚胡同的福壽堂、隆福寺的福全館、西單報子街的聚賢堂、北新橋石雀胡同的增壽堂、珠市口的天壽堂、前門外取燈胡同的同興堂以及肉市的天福堂等。

飯莊戲臺大都是院落罩棚式，一般沒有露天或固定室內建築式。據李暢先生說，會賢堂連院子帶戲臺只有二百多平方米，戲臺卻有四十多平方米，在這樣的近距離環境中欣賞戲曲是最舒適的。福壽堂的戲臺略小，院子也不大。南北長三丈多，東西寬兩丈多，也是個有罩棚的院子。罩棚是用杉篙裝置，頂部四周還加了天窗，既能採光又防風雪。

在飯莊辦喜壽事的本家兒階層不同，所以飯莊戲臺雖不及營業戲園場地大，但可以接待很多名角演出，甚至還有在戲園聽不到的新戲上演。

茶園戲臺

舊時將營業性演出場所統稱為茶園，這與古代的茶肆、酒樓的演出形式分不開，舊稱勾欄、瓦肆。無論宮廷戲臺、廟宇戲臺、府邸戲臺、會館戲臺、飯莊戲臺等在戲曲演出史上有過多麼重要的地位，但是真正為觀眾服務的商業性茶園戲臺才是戲曲演出的重要部分。京城是一個政治文化中心，這裡的商業性茶園戲臺是全國之冠。

清代明文規定內城不准開設茶園演戲，演戲場所主要分佈在前門大街兩旁以及大柵欄一帶。

彼時，茶園是當時商業演劇場所的通稱，一般簡稱為「園」，而後出現戲園、戲院、舞臺等稱謂。李暢先生的《清代以來的北京劇場》中載有當時北京共三十多個商業劇場，其中最著名的有廣和樓、廣德樓、慶樂園、三慶園、同樂園、慶和園、中和園、廣興園、天樂園、燕喜堂、大亨園、大舞臺、文明園、民樂園、吉祥茶園、丹桂茶園等。

這些營業性演出場所幾乎都是木結構建築，比其他任何戲臺建築都要簡陋。建造這種戲園，只須戲臺和容納觀眾的較大空間即可。後臺化裝間也很狹小，戲臺基本設施也十分簡潔。因清代不准婦女看戲，所以在戲園根本不設廁所，想方便的人們，就在戲園甬道的牆根處解決問題。冬天沒有取暖設施，春、夏、秋三季，這種戲園無一不臭。聽戲的人們，吃著瓜子花生，抽著旱煙，喝著釅茶，擦著手巾把兒，醺然陶醉，似乎只是用眼睛和耳朵來欣賞藝術。對那些上了年紀或行動不便以及有錢擺譜不想行動的人們，園子裡還有一種有償的「方便」服務，專門有夥計提著尿壺為聽客接

尿，計算好幾次最後同茶食、戲資、小費等一起收錢若干，可謂周到之至。

清代的北京公共場所在階級上沒有什麼標準，不論什麼人都能到這種營業性茶園聽戲。戲園子裡奴才和主子一同聽戲，平民可以同官僚一起聽戲，也不知這把椅子曾經輪流坐過多少不同階級的人。那時官居顯赫之人到戲園子聽戲只帶幾個侍從，下賤人與上等人相互之間沒有任何隔閡。這種看戲狀況在同時代的西方國家是沒有的，當代北京的劇場亦較少見。

隨著社會的發展，舊茶園有廢有改，在民國時期這種舊式戲臺就早已更新改建，基本都變成從上海借鑑的歐洲風格以及半中不洋的鏡框式舞臺。

仿古戲臺

目前京城先後恢復營業演出的古戲臺只有恭王府戲臺和湖廣會館以及正乙祠戲樓，近來正在修復的安徽會館和山西陽平會館也要面向觀眾，但是這幾座古戲臺都或多或少地接受現代建築和舞臺設施，根本不是能達到復古尋找時間隧道的場所。特別是身著旗袍或唐裝的服務小姐們，沏茶倒水熱情服務地站在您的身邊，又像受罪似的聽著戲臺上的演唱，真是讓觀眾覺得不舒服。

前兩年在南池子菖蒲河沿兒，新建造了一處仿古戲臺——東苑戲樓。

這裡是一組仿古建築群，戲劇樓只是其中的一個組成部分。戲臺當屬院落罩棚式，為了採光方便罩棚選用玻璃頂，高掛數十盞黃穗宮燈，顯得十分富麗堂皇。四周都是硬木窗隔，兩廊樓上官座隔扇配有國畫圖軸。戲臺依舊是京城常見的坐南朝北式陰臺，臺基為青白石底座，規格遠遠超越了

古來京城的任何戲臺。頂部沒有安裝天花板，而是效仿天津廣東會館戲臺，特製內有油漆彩畫的懸空藻井。因高度關係戲臺只有臺眉，而不設臺冠。除了安裝有現代舞臺具備的燈光音響外，還有現代劇場具備的電視監控螢幕。在後臺設有男女廁所，臺下開關了地下室做化裝間。

而今這座「舊瓶裝新酒」風格的仿古戲臺正在發揮著旅遊市場作用，它在建築方面既借鑑了京派皇家風範還兼顧著現代人欣賞戲劇習慣，這種仿古戲臺是否成功還有待於進一步研究。但是，現在人們為了開拓旅遊市場，把有價值的古戲臺翻修改裝，用來接待旅遊者，原始文物遭受著任意糟蹋折磨！建造這樣的仿古戲臺遠比翻新改裝古戲臺用來營業演出強得多。

北京是一座歷史悠久的文化名城，以上談到拆毀潞安會館這樣隱沒無名的古戲臺建築尚不知有多少，現在京城不斷的拆遷改建，這些建築也隨著那些危舊房一起被毀，實在是一件很可惜的事。最好的方法是先別拆，再研究怎樣原汁原味的修復，不要為了具備旅遊價值而保留，京城的歷史和文化並不僅僅是依靠紫禁城、頤和園等皇家建築來體現，一些被埋沒在深巷中的古董也是其中的重要組成。

聽說新建造的國家大劇院中沒有設計中國式的木結構戲園，國家大劇院裡沒有先輩傳下的戲臺；這說明當代演劇已經不必需要了。但是我覺得京城古戲臺的設計，寓完美精妙的構思於恬淡之中，自然渾成，以人為本，使看戲者得到最舒適愜意的享受，正符合現代人提倡的人性化設計理念。我們應從科學角度上去研究，總結我國幾百年來演戲建臺經驗，建造出真正適合中國戲曲的戲臺。

第二編

漫話「清代宮廷崑曲」

陳　均　整理

自打崑曲傳到北京以後，明代中葉以來在民間就有了很深的基礎，但是真正達到萬人空巷還是在康熙年間。在清初的內廷還沒有完全把崑曲作為唯一的雅部正聲，在宮廷還按照明朝遺留的演戲風格，保持了高腔與崑曲同等的待遇，而到康熙末年的宮廷，高腔就逐漸衰落了。這裡是指宮廷保留明代風格的老弋腔，而在民間的高腔實際上已經變成一種新腔，這種新腔一直不被內廷的欣賞者們接受。因宮廷劇壇有完整的傳承體繫，再有它只是為小眾服務所以還有些生存的餘地。經過雍正朝後的宮廷高腔就逐漸退到花部地方戲的行列中了，這一點從乾隆年間出版的戲曲劇本選編《綴白裘》中就可以看到，高腔戲基本都被放到亂彈、吹腔以及弦索中去啦！這說明從康熙朝到乾隆朝，

第二編

九一

無論是在民間還是宮廷都以崑曲為貴，而且至今在北京的老人們還沿襲著明代傳來的聲腔稱謂，把崑曲習慣稱之為「崑腔」。在清宮遺留下的文檔中去看，幾乎皆稱之為「崑腔」。至於「崑曲」一詞應是泛指「水磨調」，在北京普遍冠以「崑曲」命名還是民國以來的事。

早在康熙朝中葉，清宮演唱崑腔的禮儀性質就已然有定制。後世的幾朝皇帝要舉辦一些慶典，都得要參照康熙朝的典章怎麼做。崑腔在宮廷演出到乾隆朝屬最繁盛時期，這時不僅豐富了劇目還沿襲確定了一些演戲的禮儀規範。乾隆在位六十年，太上皇又做了三年多，統治時間比較長，他又是個最多事兒的皇帝。因此這時內廷演戲的機構更完善，也出現了許多名目的慶典劇目。而後的嘉慶、道光兩朝皇帝都參照乾隆朝的典章制度聽戲，雖然在道光年裁撤了大批伶工藝人，但聽戲的興趣並沒有因此而減少。追溯清宮內廷演唱崑腔戲的禮儀定制，應從康熙朝開始。

乾隆朝時不斷的修了很多戲臺。像熱河避暑山莊的清音閣，紫禁城裡暢音閣，還有壽安宮，這三處都有三層高大的戲臺。這些都是參照雍正年圓明園「同樂園」戲臺的規模而造，雖然紫禁城內壽安宮戲臺於嘉慶四年拆除，而三層的營造法式確實是雍正年留下的「同樂園」、「燙樣兒」。還有一些小型的戲臺，像景祺閣戲臺、怡情書史戲臺、漱芳齋室內戲臺、倦勤齋室內戲臺等，這些也是乾隆年間建造。這裡還不算前後修繕的舊戲臺，所以在內廷到處可見乾隆年建造的戲臺以及他的御筆臺聯匾額。這還不包括京東盤山行宮戲臺以及臨時搭建的戲臺，至於在京南舊宮、團河行宮等處還有堂室以及露天的演唱場所。

那時宮廷演戲是很平常的事情，皇帝在處理政務之餘，把聽戲當成一日三餐一般。清朝的皇帝

聽戲與明朝不同，不只是簡單建立在娛樂上，重要的還是在於寓教於樂的象

徵。自打乾隆帝開始，在每年臘月底祭灶時，在薩滿教跳神活動開始之前，乾隆帝要坐在坤寧宮的

大炕上親自打鼓清唱《訪賢》，把唱戲作為祭祀中的不可缺少的形式和內容。這齣《訪賢》就是

元代羅貫中作的北雜劇《風雲會》中的《訪普》，也叫《雪夜訪賢》。因劇情是趙太祖一人貪夜冒

雪到趙普家中，看見趙普家中桌案上有半部《論語》，於是唱道：「卿道是用《論語》治朝綱有方

呀！卻原來半部山河在上。聖道如天不可量，可見那談經臨絳帳。」因劇情是皇帝憂國憂民夜訪

賢臣，而祭灶的時間與其戲中情景吻合，所以乾隆帝以此戲作為祭祀專用可謂育化至極。這齣戲崑

腔、高腔都可以演唱，但唱腔基本相同，只是有「紅」《訪》「白」《訪賢》之分。紅《訪》就

是由正淨應工，勾紅臉畫赤龍眉。白《訪》就是沿襲元雜劇的正末應工，出老生素面俊扮。我想乾

隆帝的那段清唱很可能是以老生家門演唱，沒有笛子或鑼鼓伴奏也許是為了莊重。

這個習俗究竟是從前朝沿襲還是創始自乾隆帝，目前我還沒有見到文獻資料。但僅憑乾隆帝在位

長達的六十年之久，可以估計到這個祭祀形勢不會只有一兩次作罷。因為距離我們現在的時代久遠，

特別是這些處於國家政務之中的邊緣文獻實在難以保留至今，再加上兩次的外國列強入宮洗劫，有

關演戲文檔以及其他內廷檔案被毀是事實，究竟祭灶唱戲的先例始自於那位皇帝仍舊是個謎？

在乾隆帝之後，沒有記載嘉慶帝有沒有效仿，也許是因為他沒有膽量演唱能超越乃父。如果

唱的不好還不如不唱，這也是梨園行的習慣。一般經常為演員提意見的人，即使能唱能演也大多不

願上臺展示。嘉慶帝不但對崑曲的表演是內行，而且對鑼鼓經也非常通透，經常因為演員在臺上有

一點小錯兒就傳口諭批評，還經常糾正字音指點如何演唱。當然要是比起乾隆帝的才情那就不是一個檔次了，中國歷史上的幾百年中，在皇帝裡面乾隆帝是一位出奇的人物。不要說他通曉的幾種語言文字，就憑精美絕倫的書畫以及鑑賞書畫、古物、古玉方面的學問就足以成為全面的美學大師。他還運用詩作為日記的方式寫作，現存就有四萬多首、作為一個皇帝，在處理政務之餘，能寫下四萬多首詩，如果沒有一定的毅力根本完成不了。浩如煙海的《四庫全書》編纂，也是由他發起開始。近代經常說乾隆大興「文字獄」，以「莫須有」的罪名，捕風捉影地殘害了許多知識分子。但是作為帝國之皇帝作出這些，本屬正常的事情。試論那一朝那一代對有礙於國家政體的文字欣賞呢？何況在那個封建君主專政時代！但是我們也忽略了一點，在揚州曾設有專門檢查戲曲的機構，曾經有一些戲有礙於政治、要改的傳奇，左改右改都不合適，後來還是由乾隆帝親自過問後才得以解決。他的批示也很有趣兒，說這是戲詞兒無所謂。比如一些侮辱北方遊牧民族的詞彙一律不必改正，根本不忌諱什麼韃子、金酋、番奴、羯膻、小番、番兒這類的稱謂，在這方面可以看出乾隆也很開明。有些低級、下流趣味的傳奇被禁演，連《牡丹亭》的部分章節雖不明令禁止卻亦不能上演，至於北雜劇《西廂記》則在最重點的禁戲之列。乾隆帝晚年時，知道秦腔、亂彈演唱的粗鄙、黃色戲很是不爽，在做太上皇時期還命令嘉慶帝把京城的秦腔、亂彈班趕出去。目前的研究文字總是說乾隆帝為維護崑曲的正統地位而對地方戲打壓，其實當時這些戲確實是以「粉戲」或出賣色相來招攬觀眾。

一 宮廷戲曲作家與內廷大戲

早在康熙二十年（一六八一年），平定三藩之亂後就開始把一些雜劇、傳奇劇本修繕完畢，在內廷舞臺上不斷演出。在藏於懋勤殿的《聖祖諭旨》裡有這麼一條兒是這樣講的：「《西遊記》原有兩三本，甚是俗氣。近日海清，覓人收拾，已有八本，皆係各舊本內的曲子，也不甚好。爾都去改，共成十本，趕九月內全部進呈。」通過這篇文檔可以看出康熙帝對雜劇曲辭的鑑賞水平，特別是：「皆係舊本內的曲子，也不甚好。」說明他對音律也極為精通。最後還強調了必須在九月完成，也許是為了趕在年底敬佛的「臘八兒」節令中演唱。

這說明把古來傳留的舊有雜劇、傳奇合編為宮廷大戲始從康熙朝，而這十本《西遊記》也為後來編寫全本大戲打下了基礎。這些都是誰來幹的呢？歷史上曾有專門負責的人。在雍正朝時，多是由張照來主持或親自編寫大戲劇本。張照在內廷是個很重要的人物，在北京崑腔發展的歷史上，特別是乾隆朝的巔峰時期，後人常把乾隆時代完成的宮廷大戲說成是張照編寫，其實他應該算是領軍人物，至於大部分編寫時期應在雍正年間。

張照生於康熙三十年（一六九一年），於乾隆十年（一七四五年）逝世。從他生活的年代上可以看出是歷經三朝，早在乾隆初年張照就去世了。現在我們總是說他是戲曲作家、書法家，實際上張照也是個了不起的政治家，在任刑部尚書時執法嚴明。他幼年叫張默，後取名為張照。字得天、長卿，號涇南，天瓶居士。是江蘇華亭人，就是現在的上海松江縣人。他逝世時乾隆帝賜他謚號為

「文敏」，所以後世人們都尊稱他為「文敏公」。

康熙四十八年，十九歲的張照就中了進士。雍正年間張照已經成為封疆大吏，官至刑部尚書後又任撫定苗疆大臣等要職，可以說在政治上遠比他編寫傳奇更有作為。他的書法作品在當時就被人們奉為墨寶，乾隆帝就是一位對張照書法作品特別尊崇的人。近代經常評論清朝沒有書法家，其實張照就是清代最傑出的書法家。通過張照的這些經歷與才情，編寫內廷大戲應是游刃有餘。張照參考元代以來留下來的雜劇、傳奇，逐步地完善編寫了一些適應宮廷演唱的大型本戲，最突出的作品是根據明代《目連救母勸善記》改編成的《勸善金科》。

就崑曲而言，有意思的是，寫劇本的人都是文人，演戲的人才是藝人。藝人寫不了本子，包括現在寫崑曲劇本的人也都是文人，藝人只能節選壓縮或編寫一些只能作為插科打諢的玩笑戲。這種情況與地方戲不一樣，當時的亂彈、秦腔、吹腔以及其他一些地方戲，多是藝人參與編寫創作。所以這些戲只能在舞臺上看，不能拿著本子在桌案上讀。當然也不能把這些劇本中的欠通處認真對待，這都是藝人們憑著舞臺經驗和社會生活編寫的本子，在情節關目以及表演技巧方面能使民眾最喜聞樂見。近代，我們曾經批判過張照都是順應皇帝的心理寫本子，多是宣揚封建道德倫理以及迷信思想。試想他是皇帝的臣子，能不按照皇帝的心裡去編戲嗎？而且當時編戲是政治工作，在劇本立意方面當然要為當時的統治者服務。為什麼張照要把《勸善金科》做好？這個本子很適合在內廷的舞臺上演唱，以崑腔加以部分高腔的方法演唱。戲裡面描寫了很多形容地獄陰森恐怖的場面，過去在北京梨園行的口頭語裡常說：「戲不夠，神鬼湊。」編寫此類因果報應的本戲自打明初以來就

很普遍，在內廷演一些神鬼的戲是幾百年的老傳統。因為當時的人們認為神鬼無處不在，神鬼去的地方人們沒有機會去看，所以要渲染出陰森可怕的冥府地獄，還有理想的西方極樂世界美好天國。這也都是歷朝傳下來的，中國人腦子裡天生就有的那種感覺。

有些戲，像《昇平寶筏》，是根據原來康熙二十年的十本《西遊記》纂編，裡邊也有一部分吳承恩的小說《西遊記》章節。這是把唐三藏西天取經的故事，還有一些複線的故事串聯而成，在當時它的故事結構非常新穎，要把這些大本戲的本子讀下來，也會像電視連續劇一樣。這個戲的主旨是懲惡驅魔，立意跟《勸善金科》一樣。張照還主持編寫了一些喜慶戲和節令戲，這些戲在清宮上演百餘年，直到清朝遜位後的小朝廷時期。張照手下還有一些文人編戲，這些人沒有像張照那樣有政治背景，所以有些人在歷史上沒有留下名字，但這些人都是內行的劇作家，在寫作方面不是外行。這與西太后晚期命教習伶人們自編西皮、二黃戲不同，那時沒有驚動有學問的人參與，最多不過請太醫院或寫字人幫忙抄寫流口唱詞兒，由藝人們把崑曲傳奇改為皮黃來唱。那為什麼把崑腔本戲交給通文的人作呢？第一、這時文體與傳奇相通，這些文人很懂戲；第二、他們不同於民間傳奇劇作者的地方是瞭解宮廷演戲的舞臺情況；第三、這些文人把傳奇文本的內涵都吃透了。我們現在一提這些作品就說張照，後來也就全成張照寫的了，就連宮廷裡上演的八角鼓詞也在《昇平署岔曲引言》中也認為是張照寫的。

給內廷編寫傳奇的主要還有周祥鈺（日華遊客）、王廷章等御用作家，他們雖然沒有張文敏的名氣大，但編寫的內廷大戲也並不比張照少。周祥鈺編撰的《鼎峙春秋》和《忠義璇圖》兩部大戲的

對後來的京劇影響極大，現在很多仍在流行的京劇傳統經典劇目大都脫胎於此作品。《鼎峙春秋》是寫三國故事，把元朝的戲、明朝的戲——如《連環記》、《單刀會》、《草廬記》、《赤壁記》等等都串聯在一起，再修改原有文辭欠通之處後添加一些情節補充。這個戲演起來非常長，隱喻當時的統治是中國天命。《忠義璇圖》是寫水滸故事，把《水滸傳》演繹的故事都納進去，再加上一些古來留下來的經典雜劇、傳奇拼湊而成。當時為什麼要編《忠義璇圖》，應該也是跟政治有些關係，劇中最後強調的為國盡忠，以受朝廷招安來解決梁山最後的故事矛盾，應該說在故事情節處理方面也是統治者的願望。王廷章編寫的《昭代簫韶》是楊家將故事的百納本，把舊有傳奇如《昊天塔》、《祥麟現》等串聯，自遼兵進犯宋朝起，一直到大遼降宋，都是歌頌楊家將忠君愛國的事蹟。雖然有人批評這部戲沒有特別鮮明人物整體形象，劇情的結構有一些鬆散。但當時的中國人比較瞭解歷史知識，對於聽戲也不是完全為了聽故事。古代的中國人喜歡那種意境，只有在對故事情節瞭解的情況下聽戲才能感受到演員的表演魅力。

此外，在北京還有一部書曲譜把崑曲音樂都記錄了，這就是《九宮大成南北詞宮譜》。這部書自乾隆七年（一七四二年）開始編纂，到乾隆十一年（一七四六年）才刻印成書。這個工程很可能是雍正時代遺留下來的，因為在編寫前是莊親王允祿剛剛完成一部有關音樂方面的書籍《律呂正儀》，這部書自康熙年就準備案頭了！雖然《九宮大成南北詞宮譜》編撰於乾隆朝，實際這些提案以及準備工作在前朝就差不多了，成書時的功勞也就擱在乾隆身上啦！在乾隆朝前期的演戲典章制

度基本沿襲前朝，而取得的一些實際成果也多是雍正年以來的根基。後來宮中的各種名目翻新之作

也多是效法康熙朝，在這一時期裡把前朝積累的戲整理翻新，再加上新創戲以及各類喜慶節令戲，

所以在乾隆朝在內廷演唱崑腔成為六十多年來的頂峰。由康熙朝編寫喜慶節令戲的基礎上，到乾隆

朝時已經發展到極致，這些戲似乎從禮儀範疇上升到宗教科儀形式。

內廷的「節令戲」和「喜慶戲」多是崑腔，也有部分用「京高腔」演唱。元旦月令承應多是與

新年有關情節的劇目，無非是神仙類的人物向皇家恭祝新春大吉。如《放生古俗》、《喜朝五位》

以及正月初一午膳招待群臣承應的《膺受多福》、《萬福攸同》等。立春當天要演《早春朝賀》，

上元節（元宵）頭天演《懸燈預慶》，當日演《萬花向榮》；上元後演《海不揚波》等。正月十九

（燕九節）是道教節日，上演《洞賓下凡》、《群仙赴會》等。端陽節要演《闡道除邪》、《奉

敕除妖》等。七夕是乞巧節，一般上演《仕女乞巧》、《銀河鵲渡》等。中元節是鬼節，必須上

演《佛旨度魔》、《魔王答佛》等。中秋節上演《天街踏月》、《丹桂飄香》以及到除夕還上演

《昇平除歲》、《如願迎新》等。皇帝、皇太后萬壽節和皇后千秋節演戲是最為隆重的，如《福祿

壽》、《群仙祝壽》、《百福駢臻》、《壽慶萬年》、《九九大慶》（大戲）、《佛山會議》、

《芝梅介壽》、《蓮池獻瑞》、《螽斯衍慶》等。皇帝訂婚承應《紅絲納吉》、《璧月呈祥》等，

大婚時唱《列宿遙臨》、《雙星永慶》等。皇子誕生時要承應《慈雲錫類》、《吉曜充庭》等，到

洗三時唱《大士顯靈》、《群仙呈技》等，到皇子滿月時還要唱《山川鍾秀》、《福壽呈祥》等

戲。向皇太后恭上徽號時要承應《祝福呈祥》、《平安如意》、《三元百福》等，冊封后妃要承應

《五福五代》、《天官祝福》等。《天官祝福》即崑曲《天官賜福》，因在皇帝面前群仙也要受其統治，所有要由天官同群仙向他們「祝福」。皇帝返京要承應《神霄清暉》、《群星拱護》等，此外還有迎鑾承應《慶昌期吉曜承歡》，行幸翰苑承應《群仙導路》、《學士登瀛》以及行圍承應的《行為得瑞》、《獻舞稱觴》等等。從劇名上就可看出這些應景吉祥戲是緊扣主題，以上只是列舉一二以偏概全，這些戲一直延續到宣統皇帝遜位時還由太監伶人們演出，如《芝眉介壽》、《天官祝福》、《萬花爭豔》、《壽山福海》、《萬古長春》、《祝福呈祥》、《喜益寰區》、《萬福雲集》、《南極增輝》、《三元百福》、《添籌稱慶》、《景星慶祝》、《迓福迎祥》、《丹桂飄香》等。

在乾隆朝後內廷演戲機構還根據《後列國志》中「王翦和孫臏故事」編演過《鋒劍春秋》以及根據《封神演義》故事改編的《封神天榜》、根據「曹彬下江南故事」改編的《盛世鴻圖》、根據「隋唐故事」改編的《興唐外使》、根據明代傳奇《千金記》和「楚漢爭強故事」改編的《楚漢春秋》、依民間「張天師捉拿五毒的故事」改編的《闡道除邪》、據「薛丁山與樊梨花故事」改編的《征西異傳》、按「楊七郎與楊八郎平南唐故事」改編的《鐵旗陣》、據「平妖傳故事」改編的《如意寶冊》等等。

這些連臺本戲一般每天演一本，用十天才可以全部演完，共有二百四十齣戲。這些連臺本戲角色眾多，演員陣容強大，舞臺上動用不計其數的精良道具和刺繡精美的戲裝。此類氣勢恢宏場面很適合在宮廷舞臺上表現，也只有內廷才能付出這樣巨大的財力物力承應。這是崑曲在內廷的舞臺上

佔統治地位時期，也是全國各地崑曲劇目到達鼎盛飽和時期。崑曲在內廷演出了近二百年，僅清宮藏有演出劇本多達數千餘種。這些劇本都是經過舞臺實踐的「臺本」，不是近代一些戲曲研究書籍上所說的那樣，說這些劇本都是為封建統治者們歌功頌德的案頭讀物，不是在舞臺上活生生的戲曲。

二 宮廷劇團：南府和景山

「昇平署」是清代後期的內廷戲曲衙門機構。這個機構的前身叫南府，但南府只是一個口頭稱號，實際上並不是一個真正的衙門。清代初年，皇宮繼承了太監服務於內廷的傳統，同時也留下了女樂。順治朝時，江山未定，因此並未大張旗鼓地唱戲。但據歷史記載，順治曾經讀過一些劇本，如《鳴鳳記》等傳奇，上演過文學家尤侗作的北雜劇《讀離騷》。康熙年間，國家逐步安定了，內廷演戲的條件也就隨之成熟，於是逐步地也把內廷戲曲的管理機構完善了。那時是沿用明朝的教坊司制度管理演藝之事，教坊司是明代設置為內廷演唱歌舞、音樂的機構，由於既有女樂又有樂工以及伶人等，因人員眾多所以就分出一部分搬到原吳住的府，就是現在天安門西南長街南口路西的北京第六中學。由此推斷可以知道這是處在吳三桂、耿精忠、尚可喜等三藩之亂時代，因為吳三桂之子吳應熊作為額駙被治罪出府，所以府邸充公後不能延用舊名。這個地方離皇宮大內很近，是一個沒有名分的管理戲曲的機構，所以就以地名來稱，它不是在紫禁城的南邊嗎？就管它叫「南府」。

這個「南府」的稱謂實際上也是相對於紫禁城北的景山，當時在景山也有一部分崑腔教習和學習的外學的學生。在景山以外還有分部，圓明園的太平村，常駐有學生和教習，那是侍駕的藝人，隨時伺候著。此外，在北京東郊的薊縣有一個盤山行宮，在那裡有戲臺，也放了很多的行頭、演戲的東西。這是為了皇帝到東陵或出行時，在那裡休息時可以看戲而設。所以，皇帝行宮，有戲臺的地方是盤山，除了盤山，就是承德避暑山莊，這也是常有演戲的地方，有奏樂的樂工的機構，這些都歸南府管。

負責南府的領導是皇宮的太監們，具體機構分為內學和外學，內學都是唱戲的太監藝人，外學則是請的民間藝人，就是由江南，順著大運河，把這些藝人接到北京來。頭一站是蘇州，蘇州是個集合的點，而演員的原籍哪的都有，大都是蘇州附近的人。然後由蘇州奔揚州，由揚州受到一定的訓練以後，再經過一些裁減，然後再選更好的藝人，由揚州坐著內務府派的織造官船往北到通州張家灣。在通州城小歇一段，或許再訓練一個階段，演一演，排一排，然後再由通惠河進北京，進京以後再進經內務府甄別做學生、做教習，一步一步的往上升。南方來的藝人進北京可以帶家眷，也可以安家立業住在北京，久而久之就成為北京人了。然後子傳孫、孫傳重孫，條件好基本可以世輩為內務府服務。也有一部分人就逐漸改換了自己的社會地位，成分也可變為旗籍，或者本身是民籍，但到了北京也有了如旗人一樣的生活習慣。實際上在那時候能夠成為崑腔教習侍奉宮廷也能蔭及子孫，這些崑腔藝人的社會地位在北京有別於外省。內廷裡編演的那麼多承應戲、大戲的舞臺創作都仰仗他們，而那些太監伶人們的功勞也不可忽視。在內廷演戲的規矩很嚴，物質條件特殊，皇

帝的文化修養以及藝術格調都有別於民間，這樣就使得這清代的宮廷崑腔更加完美，同時也不斷的影響著京畿各地的崑腔演唱。

在北京城區，當時有對外開設的著名戲樓，如前門外的廣和樓，在明朝末年就以演崑腔而聞名，最初這座戲樓叫「查樓」。北京的宮觀廟宇特別多，明清以來北京祭關公的風氣特別盛，幾乎所有的關帝廟中都要唱關公戲來祭奠。有趣的是在同治年間，為了再提高關公的地位不准演出關公戲。

北京從明代傳下來的關公戲都是以北曲為主，這都是元朝遺留下來的，可關大王的戲無非就是《單刀會》。除了關公戲外，還有祭河神的，京西有一條永定河。在盧溝橋西有一座大王廟戲臺，上邊是戲臺底下是廟門，這一座過街式戲樓，康熙年建造。在橋東的龍王廟也有戲臺，是一座乾隆年建造的萬年臺。總之北京城裡城外凡是有高大廟宇處總會有戲臺，基本都是露天的戲臺。還有會館戲臺，多是仿效內廷造這些室內戲臺。在康熙年時，僅是北京城裡面的戲臺就非常可觀，那麼演唱崑腔的地方也必然很多。民間的戲班多是效仿內廷演劇，其中的興衰也都是息息相關。當時演唱崑腔的舞臺的局面是非常好，這也就不同於明代萬曆、天啟年間的一兩個人的清歌小唱了，而是能夠演很大排場的人很多的這種戲，在表演方面也更為豐富了、細膩了。

三　宮廷劇團：裁撤藝人改設昇平署

在道光初年，道光帝做了一件事，這件事影響到了崑曲在北京的壽命。就是他在道光七年

（一八二七年），把南府和景山等處的戲曲管理機構改設「昇平署」。為了節省開支把民間籍的藝人，也就是外學的教習和學生全部裁撤，一水兒的由太監來演唱。原來內廷裡連民籍帶太監的伶人，能上臺的演員就有一千多人，這個數位還是根據文檔保守統計的數字。即便就是在嘉慶末年也能達到近千人的編制，而裁撤以後竟剩下一百來人，也就是相當於目前一個劇團的編制。

蘇州籍的崑腔藝人滯留在北京當差都好幾輩兒了，有些是自打康熙年間就到北京，父傳子、子傳孫這樣幾代傳下來當差唱戲。因祖輩在內廷當差，等到一回到南方原籍的時候，原來是全家十幾口人，可是走的時候除了這些大活人還得帶四十幾口棺材。舊時是孝字當先，得把先輩的屍骨運回原籍，可想而知道光帝為了做這件事下了多大決心。其實裁撤民籍藝人所花費的開銷也是可觀的，這都是由內務府代辦支銷，搭著江南織造的船回蘇州也不是件省錢的事兒。

這是為什麼要裁撤民籍藝人呢？因為南府、景山等處作為內廷戲曲機構管理了上百年，由總管太監負責一切演出事務，這是一個皇帝直接領導的戲班，而所謂班主也就是皇帝。內務府是一個什麼地方呢？看過《紅樓夢》的，研究《紅樓夢》的人都知道，要在內務府掛一個差事，那一準兒是肥缺，所以就有很多人都在內務府發財。道光帝見到這樣浪費的錢糧太多，而且這些藝人們久在京城根深蒂固，亦常在錢糧開銷方面多有矇騙舞弊。還有一個不願對外的原因就是皇宮的安全問題，這是因在嘉慶的末年出現的秘密宗教，白蓮教、天理教等民間組織造反，有隻身對皇帝行刺的事件，甚至還攻入過紫禁城的隆宗門。如果民籍的學生或教習常常出入宮廷演唱，直接見到皇帝的機會很多，這無疑是對他的安全有很大的威脅。

自打道光帝把南府、景山這些演戲的機構改成了「昇平署」以後，這個名稱一直延續到宣統朝的小朝廷時期，最終時應是一九二四年隨著溥儀出宮。由此可見，從南府、景山到昇平署，這個宮廷劇團在清廷裡生命力是相當強的，清朝歷代的帝后對聽戲也是作為正事兒來看待，不是如我們今人想像奢靡無度的找樂子。

這時裁撤的還有一個小機構，就是「弦索學」。它是彈撥樂的一個組織，弦索是明代以來的一些小曲類的演唱，多用彈撥來伴奏期清唱，後來逐漸發展以彈撥來主奏的器樂曲，它的主要樂器是琵琶、箏、三弦等彈撥類樂器。弦索學的樂工因時代不同故有不同來源，清初的時候繼承明代多是女樂工，康熙年以來逐漸過渡為太監和男樂工，到了乾隆以後就多是太監和一些男樂工了。弦索學的演奏者和外一學、外二學，包括內學戲曲機構的場面先生相互之間都是有往來的，有的人還可以為崑曲清唱伴奏。

到了嘉慶中末葉時，弦索學就並到了「十番學」中。所謂「十番學」就是專門吹奏的器樂組織，可以說「十番學」是屬於以笛、簫、嗩吶、觱栗等管樂團，而「弦索學」則是以琵琶、三弦、箏等彈奏見長的弦樂團。十番演奏多把崑曲裡最好聽的曲牌、好聽的唱段作為一個組合來演奏，然後加上一些打擊鑼鼓，分為細十番和粗十番。十番相當於交響樂，弦索就相當於輕音樂。十番樂原是站著以吹奏夾雜些打擊樂為主，站著吹笛子、吹笙、吹簫，甚至於拉著胡弦也能走。弦索調則是坐著彈奏，坐著才能彈奏琵琶、三弦、箏等，此類樂器是不能站立行走彈奏。這與唐朝宮廷傳下的「立部伎」和「坐部伎」有關，其實他們原是與演唱戲曲無關。可是在這一時期演戲時，臺上人不

夠還要用十番學和絃索學的人去幫忙。到了道光朝，十番學也給裁撤了。民籍藝人被裁撤，也就沒有外學了，只保留了內學。「中和樂」就是專門演奏中正平和之樂，是標準的禮儀音樂範疇，皇帝在登基、元旦以及重要典禮時都要演奏這種音樂。如果要再裁撤中和樂，國家政治就沒有禮儀音樂啦！那外邦朝拜的時候就沒有奏「國歌兒」的人啦！

嘉慶七年的二月十八日，《恩賞日記檔》有這麼幾句：「融德傳旨，以後採桑之差用官戲，學歌之人八名，學唱的人用八名，弦索學直其人十名，永為常列，不必用內頭學、十番學之人。若再不夠用，內二學三四名。」這裡說的「官戲」，指的就是崑曲戲。由此可見弦索學的演奏者不但彈撥演奏，還得要兼職上臺表演，最後還留下四個字：「永為常列！」這就是指弦索學的樂工們要永遠陪著唱崑腔的人上臺表演。這個時候就看出來，實際上宮中唱戲的演員比起乾隆朝差遠了。在嘉慶末年的時候，內廷演出人員雖然不及前朝，但演唱崑曲的水平和排場並不遜色。嘉慶帝的才情遠不及乃父乾隆帝，但在看崑曲演唱方面興趣卻有增無減。他竟然把康熙朝、乾隆朝留下的這幾百部戲都從頭兒到尾地看了，特別是他晚年的那些時期。他到避暑山莊的時候也效法乾隆帝的習慣，把唱戲的教習、學生們都帶著，圍著他天天唱戲。演那些歷史本戲每個臺口兒上的人特別多，跑龍套、打旗的人不夠就用弦索學的人去幹，這種事情也是常有，但這並等於崑腔此時就馬上在內廷衰落。

內廷演戲管理機構實際上就是一個學部，因排演劇目豐富，參加演出人員眾多，所以而顯得十分龐大。其他如十番學就是學習十番的學生，弦索學都是學習弦索的學生。中和樂原本不是南府和

昇平署所管轄，原來是歸隸屬禮部的鐘鼓司管轄。這種音樂不是簡單的欣賞型，是禮儀型的，祭祀型的。為了精簡管理機構鐘鼓司早就脫離禮部，也被合併到早期管理戲曲的機構南府裡面。

到了昇平署時代，因演戲人員減少到一百來人，但各種的慶典、儀式都不可缺少，而且完全按照原來的典章禮儀而演。只是把應該上二百多個演員的就變成上四十多個的啦，原來應該上六十個演員也就上三、四個啦，精簡嗎？就是規模小了。雖然是規模縮小了，可看戲的品味反而更高了。

因為道光帝也是一位最喜歡聽崑腔的皇帝，而且會唱曲子懂得舞臺表演。歷史上準確的記載不多見，都是聽的一些傳說。但是不管怎麼說，道光帝應該是一位昇平署的總導演，排什麼戲？耗什麼角？都得經過他的指導，誰唱得好，誰唱得不好，也得都由他評論一下。傳到他兒子咸豐帝的時代更是青出於藍而勝於藍，年輕的咸豐帝還會打鼓，也親自編排一些劇目。咸豐帝還曾駕幸昇平署視察，曾經親自為昇平署題區，這是歷史上很少的事。

道光帝曾經講他自己為什麼要把南府給精簡了，他有一些旨意是這樣講的：「外邊人別項事故，朕已難傳究竟，往後無益事出難辦，莫若全數退出。並不是為省這點錢糧，況學生等又不是白吃錢糧，當差又好。總言往後無益。」言外之意就是民間的伶人，我也是無奈地把他們裁撤了。

「在城內你等仍住南池子，仍開通西苑牆門，出入西苑門所謂嚴謹，總管嚴加約束，其中和樂禮節亦少不得，酌加恩再添三兩缺一份。」就是說為了出入西苑門的問題，最主要的還是為了「嚴謹」，這裡就是對安全防範的問題比較敏感。他還說中和樂還得必須保留，如果缺人的話，三兩個缺還可以，裁下幾個人補上幾個人。下邊又說：「今改名昇平署者，如同膳房之類，不過是個小衙

署就是了，原先總名南府，唱戲之處不必稱府。」從這幾條中，可以看出來道光裁撤外學有難言之隱，演戲人員不夠的時候還要從弦索學或者十番學裡面找人來充當。實際上這一時期的太監，也就是百餘人，這百餘人還一專多能，什麼都能幹，總管都要上臺，還得教戲。

這種局面使得崑腔逐漸萎縮，主要在太監藝人內部傳承，又不把南邊的藝人請進宮來教，使得這些崑腔藝術在內廷基本上達到一個飽和點，依舊唱乾隆、嘉慶的那幾齣老戲，沒有新戲。道光帝也沒有再像嘉慶、乾隆編排一些更好的大戲。他和咸豐帝都往改雅為俗的方向努力，那些原有的大本戲也就選幾齣最經典的看一看啦。

四　裁撤民籍藝人後對北京戲曲變遷的影響

再說這些被裁撤的藝人回轉江南也不是一件容易的事兒，有個別玩意兒好的或者在北京住了好幾輩兒，江南的原籍也沒有家，也沒有祖塋了的這些人，上奏給昇平署主管的太監，說在北京住了好幾代了，祖籍沒有人了，能不能恩賞我留京。皇上說恩賞了，可以留京。留京以後你幹什麼職業，是唱戲的還唱戲，如果另謀其他生路就得到允許，允許你做什麼，你要是旗人的話，那當然就不允許你做生意，做買賣。如果不是旗人，那你才可以另謀生路。因此，滯留在北京兩三代以上的南方崑曲藝人，或者是隨著徽班來的那些人，他們就流落在民間戲班，起初他們都很慚愧改唱其他劇種，但是為了生存也只好除了唱崑腔外再唱一些二時調兒小戲兒，也是因為有這些內廷藝人的不斷滲透於北京民間戲班，而亂彈雜調卻從俗調逐漸受他們影響變得從形式上雅化起來

啦！慢慢地這種腔調在北京民間就興起來啦！

最初內廷管這些戲叫「侉戲」，所謂「侉」就是指腔調兒和吐字兒不是正音而演。「侉戲」在當時是指亂彈、梆子等地方戲，但是為了依附於正聲還要由崑腔戲支撐門面。北京民間戲班的狀況就比較複雜，早期的崑曲至少要占五分之三，其他五分之二才是所謂的梆子、亂彈類的侉戲。其實徽班在北京也不是獨立的一個徽班，這些藝人之間也相互搭班合作，最初所唱的劇種大部分也都是崑曲。由於宮廷的一些崑腔藝人流入民間，並把內廷的一些崑腔戲帶到民間，而此時北京民間的崑腔應該是還有一點繁榮的趨勢。這個繁榮主要是跟政府保護有關係，當時在北京城裡不准唱秦腔和一些其他地方小戲。但是，這些藝人唱崑腔，要不上座兒，賺不著錢怎麼辦？他們就把當時亂彈的腔調用崑腔的形式唱，現在我們還能見到《草橋關》、《八陣圖》、《天水關》、《盤絲洞》等崑腔俗本戲，這些戲多是為了迎合當時觀眾的欣賞習慣，由演員套用崑曲牌子演唱俗詞。再有就是徽班還帶過來的一個調子叫「吹腔」，這種聲腔實際應屬小曲類的一種腔調，可是因為用崑腔曲笛伴奏，給人的感覺還是像崑曲，即便在當代人民還認為「吹腔」是崑曲。就是這些崑曲化的地方戲形式，在北京也應該維持了一段時期。還有一些就是一些民間逗樂性質的高腔戲，而這種高腔已經不是早年的那種古老腔調，因其唱腔發揮個人演唱的嗓音特點，演唱用隨意的節奏以及活潑瀟灑的表演而受北京觀眾歡迎，它還把崑曲細膩演唱的成分吸收進來並加以發揮，這種新的演唱方式也取材於崑曲的「水磨調」稱謂叫「水磨高腔」。

這時候，在北京的戲曲舞臺就呈現出這麼一種局面，南邊的蘇州崑曲藝人進不了京，北京滯留

下來的這些藝人不斷傳承，使得崑曲與高腔合流繼續繁衍，在後來因無力維持而傳到北京郊區各地以及河北直隸一代。這種局面維持了大概有三、四十年後，以西皮、二黃調子來演唱的腔調逐漸風靡北京城。實際西皮、二黃的腔調也早就出現了，只是當時曾被遏制住了，就是不准用京胡來伴奏。因為當時的觀眾聽著胡琴聲音覺得扎耳朵，覺得這個聲音聽著不舒服，所以改用笛子來吹奏西皮、二黃戲──這就是崑曲化的亂彈戲──把形式又變成雅化的，演的內容又是俗化的。這些戲大部分是咸豐末年曾流入內廷，但在同治年間在宮中演唱時又有所節制。

在內廷關於演唱的檔案記載上，道光帝最愛看《瞎子拜年》、《小妹子》等時調小曲兒戲。在咸豐繼位後還專門為了看《小妹子》而請民間教習傳授，這時已經是內廷不用民籍教習近三十年啦！可見當時在北京民間還滯留著當年南府時代裁撤的老藝人。道光、咸豐這兩朝是中國王朝統治時期的末路時期，儒家正統文化不能維持這個千瘡百孔的朝廷，再加上他們父子所處的時代使得在政治面前無奈，欣賞這些逗樂的小戲用來排解處理政務中的愁煩也是人之常情。

道光帝裁撤民籍藝人改設昇平署，不再選南方籍的崑曲伶人進北京，這是對北京崑曲流傳的致命傷害。因為崑曲在北京的根兒是依靠蘇州，當時就指著這些南方的伶人來演唱傳承，北京沒有南方崑曲藝人傳播而形成孤島。在民間也沒有大批的崑曲藝人到北京搭班唱戲，這是因為洪楊之亂血洗蘇州並將南京、揚州等地控制多年，再加大運河因黃河改道而終止直航北京，致使在數十年裡民間的崑曲伶人也不能來北京啦！雖然在咸豐年間也曾分別有兩三批民間崑曲藝人被內廷錄用，但這時的亂彈戲已成為一股兒不可阻擋的勢力。此時還有傳北京城的民間戲班到內廷演出的先例，除了

崑腔外還以皮黃、秦腔梆子等劇種堂而皇之地上演於宮廷，後世的執政者因其文化才情所致，對民間這些新興劇種不再如嘉慶、道光朝時代的敵對態度。而這一時期滯留在北京城的徽班藝人卻是因禍得福了，除了吸收了崑曲藝人曾經把西皮、二黃的腔調用竹笛伴奏而形成崑曲化的演出，表演方面利用崑腔和高腔原有形式並加以發揮，西皮、二黃等聲腔在北京城站穩腳跟兒後，又恢復以胡琴伴奏而更加大了唱腔的震懾力度，所以使得皮黃腔慢慢在北京形成為大眾認可的戲曲，逐漸取代了京腔的名分，悄然成為「京腔大戲」啦！

《天官賜福》張衛東飾增福財神

清末以來北方崑弋老生瑣談

張衛東　口述

陳均　整理

南邊還有老生的標準家門傳承，但在北方鄉間崑弋班裡，沒有老生這個家門。我要這麼說，可能會有人說我說得不對，我要解釋一下。

北崑歷史上演老生戲的名演員，根底都不是唱老生的。白永寬在醇王府教戲兼演出，但是他主攻的是正淨（花臉），兼演外（老生）。陶顯庭，唱正淨的，兼演武生，是大武生、架子武生，到晚年才開始演老生戲。陶老的《彈詞》在當時最負盛名，但誰也不曉得，陶顯庭快五十歲時才學會《彈詞》，五十歲以前不會《彈詞》。陶顯庭在根基上學的是白永寬的花臉兼唱外、武生是打基礎時常演，本工並不是老生。

在侯玉山的《優孟衣冠八十年》裡，沒有直接提出陶顯庭是唱老生的，多處提唱花臉的陶顯庭怎麼樣，這是因為「唱花臉的陶顯庭」這個符號久已印在侯玉山的腦子裡了。大家還不大知道的是，陶顯庭的《彈詞》不是跟白永寬學的，是跟王益友學的，是謙虛的向比自己年齡小的小兄弟低頭學習，新上的戲。王益友早年曾在北京的崑弋班裡幹過，幼年在京東玉田縣崑弋益合班坐科，年

齡比陶顯庭小十歲吧。他能吹笛，能教戲，唱武生出身，那時的武生唱法跟老生接近。其他家門沒有不會的，他還會唱旦角，白雲生就是他徒弟。榮慶社就是他牽頭兒進北京天樂園的，因為由直隸進京師聽主兒們不愛聽弋腔，很多擅長弋腔的唱主兒就多唱崑腔。這時候陶顯庭都快五十歲了，是王益友拍著曲子，吹著笛子，將《彈詞》教給了陶顯庭。這是侯玉山，侯老爺子跟我講的。不但陶顯庭能低頭向王益友學《彈詞》，在演合作戲時，在小的枝節記不住的地方，他還向侯玉山來討教。侯玉山比陶顯庭就更小了，大概小二十多歲吧，但他們是平輩。陶顯庭見了誰都是兄弟，老弟。就是一個這麼謙虛的老頭！有些不熟悉的戲劇性還要去問侯玉山，這點是什麼？怎麼唱？侯玉山是從小來武行零碎出身的，記得戲很多。所以陶顯庭不是正工老生，是袍帶花臉，正淨，唱弋腔黑紅臉兼演武生戲，再後來才以老生《彈詞》著名，《酒樓》、《祭姬》、《爭位》等是晚年後向王益友學的。

郝振基是益合班的教師，他的老師輩有京派先生教過。他是京南人，口音不十分重，比高陽人口音要好一些，所以在唱念上有一套本事。他慣唱黑臉戲，也就是包公戲、黑頭戲，是另外一種花臉的風格。現在我們在唱片中，還能捕捉到他的花臉餘韻，最著名的是《棋盤會》中的齊王。郝振基自幼練武功，以武生見長，兼唱花臉，偶爾演一些老生戲，跟陶顯庭的路子略有不同。陶顯庭早年演武的，到了四十歲以後演文的，以唱工為主，不以做工為主。到老年後就多唱老生戲，不唱武生戲。他那幾齣正淨戲還照樣唱，像《北餞》、《山門》、《功宴》、《五臺》、《北詐》、《訓子》、《刀會》、《冥勘》等。

郝振基是京南人，久在京東演唱，跟北京崑腔班兒老師們常見，所以他的風格是比較渾厚的花臉風格。有一張郝振基演《草詔》的劇照，是王西徵支持榮慶社時在一九三六年前後照的。現在我演《草詔》的扮相和他一樣，沒有改，穿厚底，拿哭喪棒，麻冠、水青臉，不抹什麼彩。這個戲當時在崑弋班裡演，陶顯庭的燕王，郝振基的方孝儒，那是一臺雙絕，誰離開誰都不好演。這兩人都是好嗓子，郝振基能「哨」（嗓子壓著對方唱念），陶顯庭嗓子「賽銅鐘」（嗓子脆亮咬字清晰），也能壓著他。陶顯庭莊嚴蕭穆，不善於動，泥胎偶像似的，有皇帝的樣子。郝振基善於演，以表演、唱念見長。現在很多人都忽略了郝振基的唱，總覺得郝振基以演猴子最有名，武功最好，是武生出身。其實郝振基的唱，在當時來講，也是很有特點的。嗓子的調門，在六、七十歲時，年青人都跟不上。這兩位老先生是一臺雙絕，而且都沒有嗜好，不抽大煙，身體氣力都很好。郝振基的唱念的特點是氣勢，唱的是氣勢，不考慮嗓音是不是圓潤好聽，就是一鼓作氣地演這個人物。現在聽郝振基的一些唱片，還能感覺出來，嗓音嘶啞卻高聳透雲，咬字鏗鏘有力，他不是在嗓音色質上處理。郝振基的高音、低音、中音都有，但不是那種所謂的圓潤、清麗。陶顯庭的特點是透亮、粗獷，在氣勢、粗獷上，比起郝振基來還有些不及。但陶顯庭更趨於文雅一些，而郝振基就是粗獷。這和郝振基的扮相也有關係，據陶小庭老師說：「郝大叔兩隻眼睛沒有多大，瞪起來比誰都大，眉毛的眉稜骨特別高，能蓋上眼睛，做戲、看人時，要是仰頭看人，這眼睛特大；低頭看人時，眼珠能到眉毛底下。」現在從留下的這張《草詔》的照片還不能完全看清楚，但是那種悲苦、掉淚的樣子還能找得出來。他拿著哭喪棒的樣子，是一般人學不來的。他很善於做戲，《草詔》、

《搜山打車》都是他的拿手的老生戲。《打子》也是郝振基常演的老生戲，那時陶小庭老師十五六歲就陪他來院子宗祿。

魏慶林原來也能唱正淨，拜了徐廷璧以後才多唱老生，他當時多演二路老生見長，是底包演員出身。在高陽農村時曾經為人護院打更，為了學戲練嗓子就趁喊平安時喊嗓子。他的唱法近似於郝振基，也是一種嘶啞的高音，早年還唱《北餞》、《功宴》、《北詐》等唱工花臉戲。他的唱法近似於郝老生。有一些老戲單中還能見到他唱花臉戲目，魏慶林在《十宰》扮敬德，這齣戲就是《北餞》。除此以外，劉慶雲是高腔班出來的，也不是專工老生，各種角色都能演。侯永奎、白玉珍也是兼演老生，所以說北方崑弋就沒有專工老生的這個家門。侯永利，是侯永奎的堂哥，自幼學練功學武生出身，後來多演二路老生，其他各行也什麼都演，因抽白面兒成癮，很早就去世了。白玉珍也演過老生，但他的本工是大花臉兼小花臉，所以一演老生戲時，在念白上有些丑的味道，倒字、怯口的問題也比較大。

徐廷璧本工是老生，但徐是京派崑弋，也不是角兒，他教的徒弟很多。後來崑弋班專門唱老生的當屬魏慶林了，但魏慶林早年是花臉開蒙，中年後還演花臉戲。河北崑弋班以外的藝人，陳榮惠是恩榮班學老旦開蒙改演老生，國榮仁也叫國盡臣，是正淨兼老生。這些人在崑弋班中都不是挑大樑的演員。陳榮惠沒有嗓子，最大的角色就是魯蕭、陳最良。國盡臣最大的角色是唱《鐵冠圖》的通事翻譯官，在吳三桂請清兵時念滿洲旨。因他會念滿洲旨，就這麼一重要的活兒，晚年曾被尚小雲請到榮春社科班做教習。當年徐廷璧教戲，他在後臺當管事，還唱一些小角色，因為天分的關

係，也不能挑大樑唱正戲。

北方崑弋歷史上第一個女老生是侯永奎的姐姐侯永嫻。她是跟陶小庭學的唱，向陶顯庭學的戲路子，曾在天津韓家堂會上演《草詔》扮方孝孺，陶小庭陪演燕王。為了穿厚底演出時的底包，在堂會上就演過這麼一次。演後，有很多社會名流、財主官商來捧場。侯永奎有些害怕將來找麻煩，就不讓他姐姐唱了，所以侯永嫻也就沒有在戲班裡唱了。其實像《打子》、《夜奔》這些戲她都會唱。當時檢場能上臺，翻吊毛起來時攙一下，走僵屍時托一下，但即使這樣，也會有彩兒。現在還活著、看過她演《草詔》的觀眾，只有一個人，就是天津的叫韓躍華，他的別號叫「慕陶館主」，是陶顯庭的弟子。

北方崑弋的老生家門，基本上維持了北京崑腔衰落時期，即咸豐十年以後的狀態。什麼狀態呢？就是把老生和花臉合在一起，都算闊口家門，這是崑曲凋零時代的風格，和南方的蘇州崑劇傳習所師承情況一樣。在傳習所裡，老生和花臉的名字都是「金字邊」，施傳鎮、沈傳錕、邵傳鏞都是金字邊。這是因為咸豐後，老生行勢單，花臉行也勢孤了，所以花臉、老生統稱闊口行，兩行並一行，變成一個家門了。現在研究崑曲的人還沒有正視過這種狀況。北方的崑曲與南方的崑曲都是息息相關的。在咸豐年後，北京沒有從蘇州進來大批的崑曲伶人，演唱萎縮的局面可想而知。蘇州的崑曲也不好生存，也是一種萎縮局面。到最後，蘇州崑劇傳習所成立時，老生、花臉都是一個老師教。現在我們這兒也有這個衣缽，比如，陶小庭老師，是我老師，把所有花臉戲都交給周萬

江，老生戲也教了，所以周老師還會很多老生戲，即使沒學過也懂。這就是一種傳承路線。可在京戲班裡就沒有這種現象。

崑曲市場在萎縮以後，把花臉、老生都放在闊口一行中。近代以來，小生、花旦戲比重增多，也是這個因果關係。這是因為歷史劇、神話戲類沒有市場，《闡道除邪》這一類的戲不演了，因此老生家門受到的影響很大，很多戲也就沒有了。有的戲還被大官生搶走了，比如唐明皇、崇禎。有的戲被武生行搶走了，比如武松、林沖。

北方崑弋老生傳承路線比不上南方，南方還有這個老生家門的傳承沿續，而在北方的演員則什麼角色都演。現在也有這個趨勢，把生行的小生列在第一行，旦角列在第二行，而老生、花臉放在第三行，小花臉擱在最後一行。老生、老末、老外早以從生行脫離為所謂「末」行家門，「生、旦、淨、丑」就這麼變化了。

北京崑曲研習社瑣憶

張衛東 口述

陳均 整理

北京崑曲研習社是三中全會以後、北京第一批認證的民間社團。在這之前、「文革」以後，國家認證的民間社團幾乎沒有幾家。我是在認證之前一九七七、七八年的時候，十一、二歲左右，由我父親的好朋友吳鴻邁先生開蒙學習。他當時右派還沒摘帽，已經七十歲了，後來我們看沈葆楨演的《逼上梁山》，北京京劇團剛出現老戲，在中山公園音樂堂演的。老戲在當時耳目一新，老年人懷舊，不由自主地在那兒顯派吟唱。像我們小孩不懂的，一看穿著古代衣服，像古代的樣子，再聽他講。裡面有一段曲子叫「不提防」，就是從崑腔的《彈詞》裡【一枝花】借過來的，「不提防餘年值亂離」，它是「不提防……」，但是林沖唱的。吳先生當時特別感慨：老戲又回來了。這個詞是新的，這腔我會，一邊走著一邊唱。我當時都認識不多幾個字，小學三、四年級，不知道繁體字，他教繁體字，教《大學》、《中庸》怎麼念，然後他家裡藏著的老的本子給我看，我說：「念這個多沒勁啊。」「可是這個一字一音，你把這音準找好了，再唱崑曲就容易了。」「念吟誦這個名兒，當時腦子裡沒有，說是誦唸，這是經、儒經，得像念經，搖頭擺尾才行。當時

我們覺得好玩、取笑，最近這些年才知道這就是吟誦了，詩詞類的平仄就有了。他們那個時代的老人也經常聚會在一起，也沒有像現在這樣敢說敢做、膽量大，還是很隱秘的那種，簡單的說一說：「這有什麼用！」後來學了崑曲，在一九七九年的時候，北京曲社就恢復了，周銓庵老師就找吳先生，吳先生住未英胡同，宣武門教堂旁邊，老社員都參加活動了。當時我是小學生，吳先生在北京曲社裡始終是不太受重視的曲友，甚至於也沒什麼人知道他的底細，他原來是右派，所以沒什麼人理他，帶我去。後來我們又自己聚會，現在健在的還有，也是我的老師輩——邵懷民，我們在一起聚會，當時也沒什麼好吃的，就是熬點棒子麵粥，煮點紅薯、白薯，買點燒餅，買點醬牛肉啊，沒有人會吹，就這麼乾唱，有時候聊聊往事，我們那時很小，注意力就在吃點好吃的，那時連花生仁、芝麻醬都要本的，想吃點好吃的很難，後來還在小茶葉胡同的沈化中沈老師家聚會，沈老師會拉二胡，有時候我們也唱唱京劇的西皮二黃，沈老師在家裡有幾個老師兄，他們都要比我大十四、五歲，他們是插隊知青回來的，當時二十幾歲，找不到工作，有的也不是回來，就是楞不在兵團裡幹，在北京就這麼待著，待業青年，就跟沈老師學學曲子。現在還有幾位有來往的，傅東林、王世寬，都是雖然比我年長，但等於是同學歷的出身。

張琦翔老師是北京醫藥大學的古文老師，原來是老北大。還有一位叫張蔭朗，還有一位，我們叫三大爺——李體揚，常上他家去。實際上繁體字和古文就是這幾位老師閒聊天當中掌握了一些。

吳鴻邁老師對我影響是最深的，可以說從認識字開始跟老師學，但是吳老師在北京曲社一直是處

於邊緣狀態，北京曲社當時是這幾位老太太最厲害的，一直在張羅著幹——張允和老師、周銓庵老師。學藝來講，當時也不知道這是個藝，後來考到北京戲校，學了戲以後，才逐漸對戲研究。我們當時曲社的狀況是一人眾師，不是說拜一個老師就老跟著這個老師，每個禮拜兩次活動，禮拜三的晚上和禮拜天的一整天，像我們那時候上小學，幾乎就沒什麼作業，學身段呀。

那時朱家溍老師是最不愛教戲的，從來不教戲的，但是他老演，他在做戲的時候，主要是練習身段，他在排練身段時，我們就在看，有的時候跟著比劃，他也就給說一說。我學《鬧學》的時候，陳最良的身段就是朱老師給說的。走腳步，各種腳步，老頭腳步，還有縈靠的身段什麼的。魏澤怡老師專愛做翻譯工尺譜寫簡譜的事，你像我們學譜子，一般就是魏老師給張羅，魏澤怡老師是曲社老人裡資歷最淺的，但是卻是特別熱心的，可惜後來有一些人也是相互攻擊，也是在說魏老師的不是，其實魏老師我覺得還蠻好的，給我抄了好多劇本。像張蔭朗老師是喜歡研究，研究穿戴、研究舞臺的方位、五行的方位，有時見面就聊陰陽五行什麼的。其實張蔭朗老師是模具方面的專家，是搞工科的。主要對我影響最深的是吳鴻邁老師，其次是周銓庵老師，身段上大多是朱老師，周銓庵老師格局就不一樣了，就是你張著我走，帶，然後他演什麼就讓我來零碎、二路，跟著他演。周老師從來是不認真教的，就是你張著我走，而且她主張我走，她自己也是這樣的，你看她自己是唱杜麗娘出身的，整個的《醉打山門》能從頭到尾唱下來，《夜奔》能從頭到尾唱下來，《彈詞》、《酒樓》都會唱的，有時我們在唱老生的時候，唱不好，她過來就說：「你《彈詞》這個字

差了、錯了就罵你的，而且她主張生、旦、淨、末、丑都得要學，她自己也是這樣的，你看她自己是唱杜麗娘出身的

不對！那個字應該怎麼唱。」就這麼一個老師。她那老先生謝錫恩老師是四學出身，是聖約翰大學出身的，每每到她家，就是我們解圍的老師，周老師一罵這兒不對那兒不對，謝老師就給解圍了。謝老師應該是第一個把崑腔翻譯成五線譜的老人，在很早，三十年代、四十年代，他就是天韻社社員，我就是通過他見過兩面楊蔭瀏老先生的，當時也不知道楊蔭瀏先生那麼有名，後來楊老就半身不遂了。

曹安和也是那時候見過的，但我不熟悉的，她不說話的。主要謝先生和楊蔭瀏有來往，他們是父一輩子一輩的，謝先生的父親是傳教士，原籍是浙江紹興謝家塘的人，然後從那兒到上海，就是傳教，當時的教士們還有宋慶齡的父親，這樣他們都是進的教會學校上的大學，謝先生考的北大，民國八、九年的時候，上了半年，因為不合適，同時也考了聖約翰大學。他父親不是傳教士嘛，說你回上海來上聖約翰大學。上聖約翰大學學建築，但聖約翰大學有意思，進門就要說外語的學校，都得受洗的人才行，所以他們這家庭裡的人都跟傳教的名字有關係，比如謝錫恩，他的妹妹叫謝恩暉，都是主賜的恩。謝老師在聖約翰大學跟楊蔭瀏一起到無錫，參加天韻社，學崑曲，天韻社崑曲跟蘇州、上海當時的時尚崑曲都不一樣，沒有裝飾音，老腔的那種崑曲，他手裡有上下集兩部曲譜，是那個蠟板刻印的，叫《天韻社曲譜》，後來他們過世了，這些曲譜就不見了，或許是在北京曲社存著。當時我接觸的就是這些老師。像張允和老師愛講故事，專門講全福班、傳字輩這些故事，她老先生周有光老師就拿我們當小孩哄著玩，講外國的洋故事，什麼哥倫布航海發現新大陸……講煩了就不理我們，幹他自己的，我們就是玩，在玩中學的戲，曲社是一個

大家庭。

俞平伯先生不出山。俞先生從永安里搬到南沙溝，就不出山了。不出山的緣故，一方面是因為年老了，一方面就是覺得沒有意義。這個曲社就交給其他人辦吧。當然也有別的說法，有人說頭一次我們開會，他來了，看見演的《寫狀》、《挑滑車》什麼的，覺得曲社也慢慢時尚了，跟我的初衷不一樣了，這或許是主觀的臆斷吧。實際上俞先生始終不參加的緣故，可能還有「文革」的餘恨，所以一切社會上的事情，他一概不參加，特別是他老太太一九八二年去世以後，再也不參加曲事，家裡頭不見面了，那麼以前俞先生家裡頭有時響響笛子，是因為老太太愛唱，二姨也愛唱，叫俞欣，大姨叫俞成，雖然是俞成來管家，但是老爺子在家裡是說話不算數的，老太太愛唱，偶爾要見見面，有時沈化中老師也過來，沈老是他的內侄，是老太太的侄子，沈老師還有個哥哥許承甫（許聲甫、許承甫哥倆），許承甫是唱老生的，沈先生參加革命、參加共產黨時化名叫化中，當時曲社是大家庭，這大家庭的維護者就是張媽媽、周媽媽，還有一位就是我們的老乾娘，叫陳穎。實際上曲社成為社會上正式的國家認證的團體，是跟陳穎老太太有絕對的關係。因為當時陳穎在「文革」中受的迫害特別大，幾乎是孤身一人，家敗人亡，她的好朋友叫冷克，在北京市文化局，當時還沒有北京市戲劇家協會，是中國戲劇家協會北京分會，在那兒當主任，陳穎當時六十多歲老太太，沒有什麼收入，生活也比較窘迫，冷克說你到我們這兒來補差，寫寫信封啊，做做打雜的事，每個月還能有些收入。陳穎老師就到這兒工作了。工作以後，就提一提當年北京曲社沒有恢復，真是遺憾。這時她就找周銓庵老師，想著把曲社給恢復了，當時北崑還沒有恢復，這些無論是專業還

是業餘的串聯個聚會什麼的，這才出了個主意把這事辦成，這時把舊的社員聯絡在一起，一起簽名，搞一個聯名信，上報到北京市政府，由戲劇家協會牽頭來管這個事，是這樣一個資訊，其他的人奔走。當時奔走比較熱心的是朱復老師，他挨著家的串門，然後說：「愛好崑曲，您給簽個名，北京曲社要恢復。」五十八個健在的老社員簽了字以後，交給了陳穎老師，把這個呈文遞到了冷克，由冷克這兒遞到文化局和市委，這麼著才批下來。批下來後，俞平伯先生既不當名譽社長，也不參加曲社任何事務。原本是請他當名譽社長，俞先生說這個掛虛名的事我不幹，那時身體還很好，後來就委託張允和當社長，副社長周銓庵、樊書培，然後大家來公選，選和不選都一樣，就是誰投入多，誰幹得多，就由誰來負責，這樣第四屆文代會一九八一、八二年開的時候，就由陳穎老師奔走，請張允和參加，代表民間社團的委員參加，這樣三中全會以後由國家正式認證的國家藝術類的社會團體，北京崑曲研習社是名正言順的。當然曲社後來又有些波折，到了一九八五年，北京市劇協就不管了，交給北京市文化局藝術處了，北京市有一個統一的社團登記管理辦公條例，社團必須有一個指標，你得有多少人活動，有多少資金，怎麼樣怎麼樣驗證，這可把周老師著急了，再找陳穎，由陳穎老師張羅著，這個時候啟名做會計工作，啟名也幫著奔走，這麼著才幫著認證批示下來，這個時候北京市的社會團體就成千上萬了。到了一九八九年，又麻煩了，社團條例又出現了，這時曲社最危急了，當時這事是我來辦的，因為陳穎老師年事已高，樓宇烈老師是掛名不管事，整個這事是我一個人辦的，就是跑北京市委、宣傳部送這些文件，然後還找人家王漢華，王漢華就是王湜華的姐姐，她當時做我們的財務負責，還得驗資年檢，每年都還得寫彙

報，很費勁的。要求北京市的社團，市一級的要達到每年五千塊錢的預備資金，沒有這個固定資金，不行。沒有固定的辦公人員，不行。哎呀，我們當時真的假的，連說瞎話就把這事給糊弄下來。這時候真是沒有錢了，社費，一共一百二十人，每年才交八塊錢社費，也解決不了什麼問題。有些人給些贊助，就是海外的曲友，這都是張允和老師聯絡的，像陳安娜，美國海外曲友就給了我們一些錢，演出也花了不少。朱家溍朱先生說：「別急，我去看一個東西，開一個會。給我的稿費，我就跟他們講，我們曲社，需要一個資金的驗證，把它調過來吧。」朱先生給解了圍，調過來了，朱先生家裡頭呢，不知道怎麼樣。我們師母得病，欠單位一萬多塊錢，這個社團就得停。就是這麼一個老人，把曲社解了燃眉之急。當時一九八九年的驗資要是過不了，這個社團就得停。

再往後就是一步一步越來越好。特別是遺產以來，新的社長改選以後，啟名做了工作，她在社會上奔走，拉了不少錢，現在曲社基本上能維持活動，也能夠有一個很好的局面，但是我們一直沒有個固定的活動場地——最初在俞平伯先生家老君堂胡同，沒有社址，一直活動的地點要感謝啟名的母親，就是歐陽師母，她原來在東皇城根小學當老師，給介紹在這小學活動，交一點車馬費和活動費，後來她退休了，東皇城根小學廢止了，我們就由校長介紹，搬到寬街小學，寬街小學也廢止了，我們又是由校長介紹到水簸箕胡同的織染局小學，到現在還是由校尉小學。整體上、基本上都是由啟名這邊幫著找到活動場所，在這之前曲社的活動是在戲曲學院，俞琳先生當院長的時代，後來太遠，在陶然亭這兒不太合適。李達當院長的時候，在北崑活動。在北崑活動的時候很祥和的，內行人和咱們這些曲友們是一家人，每年還有聯歡什麼的，後來換了院長以後，逐漸的形

成了不和，沒有辦法，只好離開那裡。離開以後，就是皇城根小學。基本上歷史就是這麼一個沿

革。皇城根小學，再以後到了校尉小學，我就沒趕上了，沒去了。當時，恢復曲社後，還是按照俞

先生當時的幾個組，傳習組、同期組、聯絡組、研究組……

當時我們都是一人多差。我是同期組組長，我和朱復兩人幹，但是研究組我是委員，傳習組，

我是副組長，演出組我又是組長。不同的環節，很小的時候，我們就是演出、傳習、研究、同期都在忙，或者是總務

組的組員，幫著幹點雜事。後來事就越來越重了，等於演出、傳習、研究、同期都在忙，有一些

人是掛了名不幹活，我們就像俞先生這種說法，掛虛名不幹活就不要幹了，再改選，年輕的人都

來了，因為曲社的年輕人大部分就是——特別年輕的、大規模的來參加是從我到北大開發了京崑社

以來，王汐、謝悅等等，包括現在還在的，都是從這兒來的。這和原來北大的崑曲小組沒有任何

瓜葛，原來我們北大的崑曲小組是內部的，是在清華的汪健君家裡，有三間房，到那裡活動，林

燾、齊良驥、陳竹隱這些老人，進不了城，每兩個禮拜聽聽笛子響，也唱不動了，玩一玩，像我們

這些小孩，能跑的，就陪著周老師去玩。這樣的，跟大學生是沒有任何瓜葛的，朱德熙也不常去，

因為他公務太忙。等到了一九八五年以後，一九八六年，汪先生就起不來了，走路費勁了，林燾

說：「到我家裡來。」林先生當時還年輕，他們老倆口都唱，到那兒去，人就比較少一些了，那

是一九八七、八八年。那時候朱德熙先生就二線退居了，不當校長了，老倆口也到林先生家吹吹笛

子，樓先生偶爾去，當時工作比較忙，不常去，到那兒不過五、六個人活動，學生沒有任何瓜葛。

京崑社是一九九一年成立，我是一九九二年開始幫駱正教「戲曲選修」課，在選修課的大局面裡，

吸引了一些愛好者，把他們介紹到京崑社，九三年規模就形成了，排戲、演戲就特別像樣了，我們就把他們都帶到北京曲社來，然後跑跑龍套，來個零碎啊，就這麼滾著來，當時陳穎老師特別支持，這些小孩只要學著戲就讓他們演，也不用交社費，也沒有填表入社，現在這五、六位老人來了，舊貌變新顏。我們那個時代，幾個年輕人都沒有，大多是五六十歲的老人，最老的都七八十了。我離開曲社以後，啟名在中戲、首師大搞講座，又吸引了一批年輕人到曲社來。這樣慢慢的，那個時代參加曲社的還都是北京籍的人，現在以外省人為主了。原來那個時代都是居住在二環以裡的北京人，即便是北大的學生，愛好崑曲，也是北京人到這裡來參加曲社，外省的人畢業就走了，不會再來了。從二○○三、○四年以後，陸陸續續又來了一批崑曲愛好者，大部分都不是定居在北京，都是客居或北漂的，在社團裡活動，所以原來那種家族式、親友型的社會會團，慢慢就變成會所型、會館型的那種風格，這個也是歷史的規律，因為北京城都拆成這樣了，也就這樣了。在以往，北京的生活文化來影響外來的，原來老曲社的大部分也都是外省人士，原籍都是外省的，但是他們居住在北京，就形成了北京的生活習慣了。傳戲和整體的文化風格也都是自己的一套東西。到九十年代末，特別是二○○三、○四年以來，北京城都瓦解冰消了，曲社的這些原來的老人有的去世了，有的來不了了，留下來的人大部分就是這樣的，不是簡單的籍貫是外省的人，而是客居在北京的人，喜歡崑曲，沒有一個好的去處，所以參加這個北京曲社，這種發展規律使北京曲社的表演和演唱風格也相互會受到一些影響，這也很正常。

就曲社而言，這個社團的優良傳統是我們現在的人應該總結的：第一，它是平等的，當時曲社的階級是很複雜，大部分是仕宦階級，但是當時的經濟環境是很窮的，全都窮，但保留了舊的禮儀之風，相互之間沒有什麼看不起誰的態度，彼此也可以提意見，是屬於──北京話叫「臭嘴不臭心」，彼此爭執一下，相互還是很好的，為了團結起來，為了做這個曲事。而且這個曲社的特點，不是簡單的消遣，而是傳道，傳道的根本，就是老的傳統繼承，沒有創作發展，而且是趨於一種保守。為什麼要保守呢？就是和職業劇團一種不同的風格，因為當時的職業劇團是為社會服務的，社會需要什麼，或者國家投資排什麼。而曲社不存在這個，所以曲社是往回研究的，而它的「傳」就是傳給那些新入道的人，就是新來的新社員，而新社員是不分年齡長幼的，我們當時《社訊》很艱難，是用鉛字蠟板刻的，有時候魏澤怡老師刻曲譜，翻譯成簡譜，都是義務的，這才是真正的義工，而我們周老師家裡貧寒到極點，揭不開鍋了，就是半塊饅頭，抹點芝麻醬哬，帶著饅頭就到學校來教我們一天戲，渴了就喝一點剩茶，就這樣。所以，在某些方面，從一九七九年到二○○三年，這二十幾年間北京曲社是守業，守住它不倒，沒有被社會驗資年檢給勒令禁止活動，就非常了不起了，你想想，特別是從一九八六年到一九九六年，這十年中，曲社要維持正常的活動，是非常艱難的，因為這十年，很多人都離開中國，或者離開北京，都去做自己生存的事情，誰也沒有在這曲社裡堅持活動，老社員在這個階段很多都不來了，有一些現在常來的老社員都是曾經這十年沒有參加活動，退休了有時間了就又來了。那個時候生活很窘迫，能維護這個社團一年演三場戲，出一本《社訊》，出點論文，組織點同期，很不容易的。而且這十年，是老曲友去世、消亡最快的

十年，有能耐的老師基本上都走掉了，要不是朱老在外面賺這一萬塊錢稿費交給曲社，曲社真是辦不下去了，所以曲社在《社訊》上有這麼一篇，我忘了哪一年了，集體寫了這麼一個稿，叫做四個不分：「不分藝術資歷高低，不分社會職別高低，不分內行外行，不分全國各地的藝術差異，團結起來，把它傳下去。」我想這四個「不分」，真是了不起的概念，這都是張允和老師、樊書培老師，包括陳穎，一些老師們，他們研究佛學，沒有時間來處理曲社任何內部工作，樓先生當時是掛名的社長，是人所共知的，因為樓先生當時在修佛，研究佛學，沒有時間來處理曲社任何內部工作，樓先生當時跟我講，說：「我一定得把《谷音曲譜》做出來。花多少錢也要做。」實際上他的心志，當時有一些財力，要貢獻給曲社，樓先生一分錢都沒有賺，都是他自己拿錢出來。《谷音曲譜》是我來複印，當時複印選曲譜選存根的時候，誰都不願意把自己家的譜獻出來，是陳穎老師把所有的譜拿出來，來找俞欣，找裡面可以找出來的，裡面還有《秋荔亭拍曲》，也就是俞平伯先生的曲譜，俞欣家裡的家藏拿出來，當時沒有掃描器，就得拿這個舊書，到那複印的地方，一篇一篇拆開了印，誰願意把老書拆開了印？這兩個老先生。朱家溍朱先生把家裡的抄本、那些譜子，從故宮裡頭，走一個門徑，當時昇平署資料，《激秦》、《三擋》是《劇學月刊》上的，《激薛·三箭》（《定天山》）是昇平署的穿關，拿出來，首次面世。當然現在昇平署的資料全出來了，也都見得到了，算不了什麼，那個時候還是比較困難，還有選的一百多齣戲，都是樓先生精心琢磨好了，以曲社裡有的戲為標準，所以這部《谷音曲譜》的歷史價值、意義深遠。雖然是百納本，不適合初學者用，但是畢竟可以抱著這個本子，把常見的戲都能看得到。也算是很不錯了，可以說吧，曲社以往幾十年，在張允和、

樓宇烈兩位老師主持階段，實際事務工作由周銓庵、陳穎老師主持的時代，曲社是守業的時代。如果說發家，現在是發家的時代，出的這些作品，光碟、各種書籍，都是前人留下的這點資料，比如說朱復和我在一起搞同期，每個人的講話、發言，都是有歷史記錄的，有錄音，而且每次《社訊》後面，每個人唱什麼曲子，都是由歷史記錄的，還有一些曲敘活動，比如誰來串門來了，拜訪曲社來了，都要做一個小的通訊，像這些流水帳、這些史料，在當時來講，是不屑一顧的，但是到現在來看，對於研究社團的發展史，真是功德無量的事。當時我們買錄音帶，是由我去，到北京磁帶廠批發部，買那最便宜的，一塊五一盤、兩塊一盤的錄音帶，就買這些錄音帶報銷的時候都很困難，

「怎麼又買這麼多錄音帶呀！錄這些有什麼用啊！」不知道現在的歷史價值非常大，所以同期和演出組就是研究組的源泉，傳習組，可以這樣講，我們當年北京曲社的傳習組，和現在的這種傳習形式是不一樣的。曲社的正常活動的時候，並不是真正的傳習時間，曲社的正常活動時，都是排練時間，也不是說是茶館聊天的地方，現在活動一般就是調兩段唱，就開始聊了，我們的傳習時間都是在老師家裡，跟老師學會了，再到活動地點去，展示一下，由監督的老師看一下，哪個地方需要提高，說一說，是這樣的。把這個黃金時間都用在點兒上了。還有就是這個研究組也不是簡單的掘樹尋根的考察式研究，而是通過我們排演的某一些戲做深入的梳文析理，兼顧表演，曲社的傳統是文治武功的，舞臺上有戲，舞臺下有曲，《社訊》上有論文，而且這些論文是屬於曲社的，是屬於我們集體共用的，不屬於某一個人的。這些論文都是可以由作者自己到各個地方發表，首發都是在我們《社訊》上。編這本《社訊》，樊書培先生費了很大勁，他眼睛也不好，身體也不好，一個字

一個字去審查，當時朱復也是費了不少勁，聯繫印刷廠啊，當時是鉛字印刷、排版，你想想，費多大勁。最早還是鉛印，手刻板，五十年代曲社的《社訊》全都抄家抄空了，湊不了整齊的，恢復曲社以後，上海趙景深先生家裡有富餘的，那時又沒有影印機，就把那原封給張老師寄來，算是曲社把「文革」前的《社訊》給留下來。現在這個資料還在啟名家裡放著。蕭健是比我晚一點參加曲社的，八十年代初期來的，也是對曲社貢獻不小，後來做支出、做會計，整個《社訊》的印刷，後來變成正式印刷品的樣子，是蕭健的功勞，包括《社訊》的題字是中石給題的，片花是沈化中的兒子沈況給設計的，很古雅的樣子，現在綠皮的樣子，用淡綠色，據說這是一種好顏色。勃勃生機。基本上就是這樣。當時曲社的《社訊》最重點的都是社員們的文章，而且都是有心得有體會，兼顧一些論文以外的文章，一年到一年半左右的時間，準是一期。我認為民間社會社團應該是多彩的，不應該是一種模式的，所以在崑曲成為遺產後，北京又出現了眾多拍曲、學曲的環境，這也是社會規律。也是正常的發展。而在當初也不是只有一個北京崑曲研習社。

五十年代，張伯駒有一個曲社，就是幾位老師葉仰曦、李體揚活動，實際上朱家溍朱先生也是在那個曲社裡活動。家庭曲聚、曲會也是有的，而且當時京劇票房裡也有個別的京劇票友也學一學崑曲再彩串。一九七九年以來，我們就強調它是首批國家認證批准的團體，但是批准了以後，我們不是有幾位老師嗎？是拒絕參加北京崑曲研習社，張琦翔、沈化中，但是也來活動，就是不填表，這也是一個特列了，挺有意思。一九八五年時成立了北京市振興京崑協會，這個是以京劇為主，李筠倡導做的，北京崑曲研習社也跟這個協會掛靠，這個協會有時也給曲社一千、三千塊錢的資助。

而且協會演出的時候就請曲社來演。就是有京有崑，獨立的崑曲社沒有成立，但是印象當中有這個京崑。它們培養的京崑少兒團有傳習崑曲的，而且請的老師就是我們北京曲社的周銓庵老師和朱世藕老師，像包立的女兒包瑩，就是春芽少兒團的，馬慶山的女兒馬潔也是那兒的，還有一些，朱復的女兒朱佳、韓麗君啊，好多小姑娘都是那兒學的。崔潔、樊步義、侯新英、侯長治，北崑的老師都在京崑少兒團教。當時也是各個區，北京八個城區都有京崑室，都在培養一些小孩學戲，面貌也是挺熱鬧的，而且張允和周銓庵老師的心態上，越多越好，哪兒有崑曲，我們都參加，後來在月壇就組織了一個戲迷遊園會，京崑的人都去，職業劇團的人也去，弄好幾個點，有清唱、有彩唱，這個當時弄得很好的，就是等於曲高和眾，不知者知道，知者喜歡。再後來當然就是北大京崑社，我弄的這一攤，是京崑兼顧，以表演為主，以上臺演出為主。然後出來的是陶然曲社，陶然曲社是嚴格意義上的北京振興京崑協會的延伸，為了中國崑劇研究會可以驗資年檢，每日有活動而舉辦的，這個我可以實話實說，因為中國崑劇研究會自柳以真去世，就沒有再做什麼有動向的事，只出了一個刊物是不夠的，所以再創了一個陶然曲社。陶然曲社初創是合集了北京所有的崑曲愛好者勢力，北崑一馬當先支持，因為是北崑的黨委書記李瑋做社長，那麼就北京曲社也是要參加的，包括一些愛好者，當時我做的是統籌，後來陶然曲社由王城保先生做拍曲的老師，王先生離開以後，請的張毓雯做社長，也是日本崑曲之友社的陣地。但是日崑現在也瓦解了，又變成另外一個樣子了。同時，在陶然成立之前，在一九九二、一九九三年的時候，張毓雯教外國學生，自己帶的徒弟成立了這麼一個日本崑劇之友社，但是這是一個有其名無其實，「實」是在北京，日本是

難的。

沒有的，當時他們日本人還活動不起來，大批的日本留學生在北京，跟張毓雯老師學，由北崑的班底來支持，這等於是表演團體的又一個另類。當時他們演，沒有基金也沒有條件，我們北京崑曲研習社演的時候就加個墊場，這是陳穎老師同意的，比如添個《遊園》吧，是日本人演的，張毓雯那兒傳下來的。這個曲社都有資料記載，我們北京曲社無償地給它提供服裝、伴奏，這些是很艱

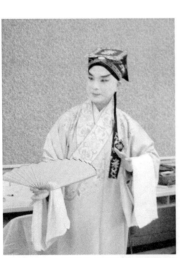

《玉簪記‧琴挑》張衛東飾潘必正

回憶陶小庭

張衛東　口述

陳　均　整理

我一開始在戲校，後來北崑的崑曲班又需要一些人，我們等於插班到學員班，他們是一九八二年，我們是一九八五年，差三年。但我們是在曲社、在八一班學戲。但是我個人是特列的，去學員班考試的時候還費了一番周折，首先說是曲社的人不能要，因為他們學的很多東西跟我們不一樣，有問題。再有一個是曲社的人不好教，最好是一張白紙什麼都不會的我們才好教，現在這些老師們還跟我們在一起合作，也不好說是誰。再有一個是張衛東不能要，因為他這些東西跟我們創新是背離的，實際上我沒有到北崑之前就寫文章，有很多人都知道我，後來張允和老師寫的推薦信，經過了七、八次考試，到了學員班，學員班的老師是陶小庭老師，是侯少奎的開蒙老師，教了三年多，朝夕相處，住在一起，週六、週日也不回家，所有的老師都教過我們，所以在我的簡歷上所有的老師都列成一排，誰也沒有漏掉，當然播種的老師是永遠在前面的，就是我的三位老師：吳鴻邁、周銓庵、樊伯炎。樊伯炎老師是蘇州人，在上海住，但是冬天特別冷，老回北京，每年冬天回北京，就住在樊書培先生家，就在我們北崑對面，我就是早晨晚上中午都到他家去，學曲、學琴、學畫，就

是天天見，像很多老戲都是樊老師拍的，這都是我很早時代的老師，後來就是專業老師就是侯玉山、鄭傳鑑，只要是這些老師見了面就不要離開了，有機會就要見，因為我自幼就有一個心志就是學老的，不學新的，就結了這麼多緣。

一些公共課呢，戲校裡安排你上誰的課，那總得上，侯少奎的課我也上過，侯老師教我們《單刀會》，八個武生、五個老生一塊兒學，都能彙報。但是這些老師就不好寫進去了，因為不是親傳的，也就是簡單的點撥一下，又很有名，如果說出來會有別人的指責說不是他徒弟，其實每次見面都說「這是我學生」，但是這是面子上的事，所以我認為是師承重要的還是學生和老師的心氣，追隨、學習過，那都是在探討中儘量有自己演出的風格，因為南邊的老師在唱老生、老外方面跟我們北方也沒有太大的差別，都是闊口，身段、聲調都是很古直的，表演特色是簡潔的，所以都是有相同的地方。不是「橘生淮北為枳」非常不一樣的藝術。

我跟陶小庭先生學的戲，除了組織上安排的正常課列以外，還學了一些私下學的、不在課程之內的，像全本的《蝴蝶夢》、《桃花扇》唯一的《爭座和戰》，這都是現在聽起來很了不得的。還有《造祠罵像》、《清忠譜》裡的。還有一些高腔類的戲，但是高腔類的就是沒有串上串，因為沒有劇本，口傳，所以也就是頭齊腳不齊了。侯玉山侯老師這邊有一些戲是挺完美的，是整出都背下來的，因為他比陶老師更早二十年。所以記憶更瓷實。陶老師這邊來講是偏近於京，他雖然也是崑腔，也是北崑，但是他的演唱偏向於京派靠近，這點完美從錄音上就能聽出來，不是像高陽派那麼

鄉音重，基本上能夠達到一個普通的北邊的人唱曲的樣子。他沒有什麼太大的方言，可以說陶氏的唱法、演法雖然也有鄉音，有河北的一些口音，但是這些口音在同時代的京劇演員裡面，要作比較的話，還是相近的。但是侯玉山侯先生這一派就要遠一些了，因為他是高陽人，跟他的籍貫有關係，跟師承有關係。據陶老師說，他的師爺那一輩全是北京人，像徐廷璧就是北京人，像王益友也是京口，也是北京口音。所以在當時北崑這個系統裡，怯口崑腔只是一部分人，不是全部，也就等於像我們現在衡量北崑似的，說北崑都唱普通話，這只是一部分的主演唱普通話，像我們一些好古的人還是尖團上口，是改變不了的，基本上是這樣。

跟陶老師學戲是受周銓庵老師影響，生、旦、淨、末、丑都學，陶老師本身就是，小的時候開蒙學花臉，他父親這幾齣看都看會了，後來倒倉的時候吹笛子，給他父親吹二桿笛子，當時笛子是雙笛，這樣他在曲子上掌握了很多，到樂隊裡做了幾年場面又改演員，這樣他會的戲很多很博，但是有的時候比較粗糙一些，不管怎麼樣，他是我們的「活劇本」嘛，所以我們跟他在一起，生、旦、淨、末、丑都打聽一些，都學了一些，像《金印記》的《六國封相》，過去是祭神的戲，早就不演了，也把它學下來了，陶老師自幼沒上過學，不認識字，但是他的記憶力極好，只要學過的東西就忘不了，誰也沒有想到一個不識字的人卻認識工尺譜，因為他是吹笛出身，所以他會工尺。

實際上在我們和他相處的幾年中，他又是我們的老師，又是我們的生活委員、生活老師，跟我們住在一起。懷念他，實際上是在感情上懷念他，他有一個最大的特點是不記仇，所有的孩子惡作劇，他都不記仇，晚上十點熄燈了，大家都不愛關燈。忽然間把燈早就關了，把門留個縫，門上支

一個笤帚，笤帚上放一盆開水，他要查房，一推門，水嘩漏下來了，一褲子濕，也就罵了一句，關上門就走了，第二天忘了，就這麼大涵養。有個學生老攪他，忽然十點鐘來找他來了，「老師，您有點心嘛？」「我有。吃吧。」他有一個大的搪瓷缸子，大概能盛好幾斤的水吧。開水，抓一把茶葉，沏好了，往這兒一擱，一下課，這缸子是我們所有男女生的飲水器。所以他使的、用的，我們所有學生可以隨便，他也不在乎。他當時算是補差，每個月只給他開一百二十塊錢的工資。十五號開支嘛，十七號把錢領過來，我拿著八十塊錢，到郵局給他寄到他老家、他老伴那兒去，月月如此，就這樣過。

等到一九八九年的時候，他腎有點不好，小便的時候有一點發炎、尿血，可能就是前列腺的病。檢查了一下，沒多大妨礙，就好了。這時候，院長叫朱鴻麟，提出來，「你該退休了。」應該離開了，他們院部研究，認為他年紀大了，沒有人照顧，怕病在北崑沒人管，這個是最重要的。他實際上沒有解決退休問題，是一九六五年解散北崑的時候，他家裡很窮，在農村，欠了很多債，當時工會不是可以借錢嘛，欠了一些債務還不上，北崑解散了，這些人都得要安置呀，要給他安置，一般就是北京製本廠，做工人，改行，工資就很少了。就告訴他，給你一筆錢，退職。退職可以拿七百多塊錢，當時是很天文的數字了，「文革」要開始嘛，政治鬥爭也很厲害，很多人都是這樣。恢復北崑的時候，把他拿這個退職的錢，還了債，回老家，當農民。就這樣，他就算遣散回家了。這樣的人在文藝團體裡也是有的，比如說王金璐當時就算遣散到北京的

胡同裡，歸街道，沒有正式劇團編制，然後到中國京劇院教戲，然後到中國戲校教戲，但是就給他轉正了。而陶老師這個始終沒有落實，沒有落實的原因、阻礙，就是年紀太大了。因為他大概是民國五年生的人，是屬大龍的，一九一六吧，不是一九一五，生日還挺大的，是正月生日。當時就六十多了，過了六十歲了，這個怎麼辦呢？養老的問題，後來由王卷，也是他的一個學生，寫了他一個藝術簡歷，上報文化局，再經過資料室，一些年輕的人幫著謄抄一下，有好幾位呢，一起鑑定陶小庭同志是北崑的老人，因為離職，請文化局做一個決定，怎麼解決他養老的問題。這樣，朱鴻麟做院長的時候，就把這個東西解決了。上報文化局了，文化局就批示呢，按遺孀家屬的補助來解決，因為戶口的問題、職業的問題不好解決，這樣每個月都給他九十塊錢的生活費，半年一寄，由我來寄，有的時候由會計來轉，看病的時候，大病可以到劇院裡來酌情報銷，小病就不報銷了，這樣就把老先生送回去了。

送走之前，百感交集，首先是捨不得我們這幫小孩，後來我們這些學生們也是挺難受的，說實在的，也是很有感情的，幾乎所有的學生都買一些禮物給他，臨走之前還吃了一頓散夥飯，後來其他人還挨著個請一請，周萬江把他請到家去，由李倩影陪著，喝了頓酒，這時候老先生已經七十多了，就這樣走了。回去，他家鄉也有京崑梆子組織，我們這兒還有點刀槍把子，跟張志斌商量，當時張志斌是我們的班主任，拿了幾份把子，叢兆桓叢先生家裡有一些舊衣服，當時農村還比較苦，叢兆桓叢先生家裡有一些舊衣服，當時農村還比較苦，走的時候是一個早晨，七點鐘吧，在木樨園，長途車站，我和周萬江兩人騎著自行車，一人帶一個大口袋，擱在車上，他跟他兒子一起坐公共汽車到木樨園等著我們，然後把這些東西，都送走。

送走以後，我大概是兩個月以後去看他，後來每隔三個月到半年的時候，我就去，到他家去，一開始他還指望著——因為走的時候，院裡領導還說將來排戲還請您回來，後來就一直老沒有信了。萬念俱灰了。後來有一次再去——對了，還有個笑話，就是他臨搬走的頭幾天，不知怎麼生了一回氣，可能是我們班主任沒給他好臉，當時班主任換了人了，在北崑，就跟我們幾個學生，拿出一摞本子——劇本，有老的也有新的，「這些東西我也沒用了，我都燒了它！」就這麼嘩，就扔了。等到回到他老家，我一看，一篇詞都沒有了，當然對他來講，有和沒有並不重要，因為他不認識字，他要教戲的話，全憑記憶，他只認識工尺，他這摞本子都是常用的，他如果要給誰說什麼的話，別人拿著看，能夠相互對一下。天津，我當時教了一個曲友叫張家駿，我告訴他陶老師家住哪兒，張家駿也去陶老師家兩三次，後來他（陶）就血壓高、半身不遂了。但是能走路，什麼都不妨礙，但是他壞的是右邊的血管，說話和眼睛不太好，就是這樣，在農村住了幾年，一九九六年過世。走的時候我也去了，家裡很孝順，辦的白事很大，安葬那天，本來北崑說要出車去一下，結果後來沒有找到車，安葬的事也就沒辦。就這麼不了了之。實際上是這麼一個情況。

有這麼個說法，說陶老師因為示範演出《訓子》，這個事情是有的，他當時本來想要多弄一些戲，但在當時的北崑的領導階層來講，對於這樣的老人是不太尊敬的，你像侯少奎是他的親傳徒弟吧，一九八六年，他教的《別母亂箭》，一字一句教的，包括王小瑞的老旦都是他教的，王大元整理的曲譜，非常規矩，很好的，教完了以後，還沒有演，彩排之前，就由我們院的演員隊副隊長吳

永生給改編了，改到最後就是現在的面貌。連臉譜都不對了，闖王勾黃臉，紫黃靠，一隻虎是紫黑靠，整個這個戲，現在演得就像《界牌關》一樣，後面帶箭摔死的，曲子只保留《別母》一段，其他的都沒有。而且出門、進門把地方戲、東北吉劇的東西——因為當時傳媒還比較豐富，外地劇團常來北京，就把一些《四郎探母》的東西給攬進去了，還有山西梆子的，逼走兒子走那段。

這個應該還是以陶小庭主教為標準。侯少奎老師確實看過他父親的《別母亂箭》，還曾經在裡面來過幾個將，來過零碎，腦子裡有這個痕跡是不假。是侯派親傳就不真的。但是現在改成這樣，確實是侯派獨創的，像摘箭、摔、僵屍，如果不摔呢，還不對了，到香港演出，各地方吹捧，就是以這擇為標準的。那當然這個戲的教師是陶小庭，可以查閱一九八六年繼承崑劇會演的節目單，有這個，「侯永奎親授、教師陶小庭」，實際上這也不是北崑花錢做的事，是俞琳先生做的第三批崑曲繼承班給的錢，大概是二百塊錢，很少，在人民劇場演的，但是這個戲演完了效果還是不錯的，觀眾效果挺好的。後來上崑演《鐵冠圖》，計鎮華就演不好，不如這個熱鬧，上崑再演《鐵冠圖》是串折嘛，所以上崑演這個戲，變成一個過場。

實際上講，陶老師的人品，就是一個地地道道的指玩意兒吃飯的老藝人，沒有什麼宿惡、舊怨的說法，誰跟我學我都教，教的東西，會多少教多少，因為他看得多，又吹笛子，是場面先生，是活劇本，在細緻的地方，他也不大要求，因為跟他學的學生，大部分是一些有些名氣的人，本身就不是真心學，只不過是學個戲路子，然後唱自己的風格，包括臉譜。我們是這樣，我這個年齡沒有趕上更早的時代，但是聽過一些說法，這些說法的對和不對是一家之言，不代表我個人，這個必須

得說清楚。但是我對這史料的真實性，只要是我見過的，肯定是負責任的。《別母亂箭》的問題，完完全全可以負責任。這就是陶小庭親授。至於他們怎麼演，就是他們的事了。他們老人之間的一些宿怨，是他們個人的問題，帶著情緒說的話，也不可不追究一下，也得負這個責。

我覺得呢，陶小庭先生的貢獻，就是我們這個班在生活上、在整體的傳下來的這段戲的路子上，還是比較正的。首先是生活上，男女宿舍的這四十幾號學生，天天早上叫起、吹哨、練功，下課上課也歸他搖鈴，晚上關燈熄燈也歸他，他那間屋子又是他的臥室，又是他的辦公室，就這麼從一九八二年到一九八九年。這麼多年。你要知道，一九八二年，他剛來的時候，我們這些學生連褲腰帶都不會繫呢，有的才九歲、十歲，像我們去的時候都比較成熟了，十五、六，十七八了。

再又一個呢，他教的這幾齣闊口的戲，不管怎麼樣，在多麼艱難的環境中，也算立住了，比如說我唱的《草詔》、《搜山打車》、《祭姬》、《斬子》、《打子》，這些戲都是地道的北崑傳下來的，從風格上講，即便是有人在破壞，在亂改，一旦到我們可以演的時候，就能糾偏扶正，包括《刺虎》這個戲在成為禁戲以後，任何人都沒演過，林萍要教《刺虎》，看著本子教不下來，還必須找合作老師來教，誰都不會，而在我們班裡頭，除了陶老師也沒別人了，只能是陶老師跟她在一起合作，教一隻虎，表面上是教一隻虎，實際上是整個把這戲路串下來，我們北崑學員班裡頭首演的《刺虎》，等這個彩排完了以後，洪雪飛才開始學《刺虎》，周萬江配的一隻虎，當時配一隻

花臉戲，像《五臺會兄》、《北餞》、《功宴》，這周萬江什麼時候也得說是陶老師親授的。因為它不是簡單的學兩段唱就可以演得了，當然還有一些比較豐富的劇目，比方說《刺虎》這個戲，《刺虎》這個戲在成為禁戲以後，任何人都沒演過，

虎的時候，是陶老師給說的，他們在說完以後彩排時，也做了改革，沒成功，後來又返璞歸真，又回過來，包括臉譜方面，都是這樣。還有一些戲，比如說《盜令殺舟》，林萍教這個《盜令殺舟》，整體這個戲路子，那就得跟陶老師合作，不合作的話，她只學了翠兒一個角色，其他角色串不上來呀，像侯廣有教《通天犀·坐山》，侯派的劇目，像我們的角色「老頭」程老學都是陶老師教的，侯老師教《探莊》，鍾離老人和小三兒都是陶老師教的，陶老師在我們班裡，其他老師教完主演，所有配角的都是陶老師的事。有些老戲也是功不可沒的，包括《鬧學》的老先生，還有唱《胖姑》，李倩影教《胖姑》，老爺爺和王留都是陶老師幫著說的。

陶老師的生平，幼年時代是陶顯庭先生從小抱養的義子，這不是一般的義子。在古代的過繼，過繼的言外之意就是親生兒子、嫡出。而且三、四歲就抱過來，而且五歲就跟戲班走，愛若掌上明珠，而陶小庭先生在這班裡就不跟著別人一起練功的，不過是學著玩的，陶顯庭先生不讓他學武戲，怕他有傷害，摔著哪兒、碰著哪兒，只讓他學文戲，甚至變聲的時候讓他學笛子、學場面，別受了什麼欺負。當然陶顯庭過世以後，他成人以後，他十六歲就結婚了，就是娃娃親。要賺錢養家，就走彎路了，一下子從少爺的本色變成搭班混飯了，搭班混飯也有圈子，他就等於現世報，能養家能混飯，什麼活兒都來，就不要維護自己的位置了，到了北崑恢復的時候，南北代表團沒有陶小庭。他父親去世以後，他是在韓世昌、白雲生這班裡頭，這個班先散的，散了以後，他又在侯永奎的班裡（侯永奎又挑不了班，又搭京劇班來零碎、唱開場，侯永奎實際上在天津苦啊，當時就是開場的頭三場，連主演有時也應不了，得跟人合作。），因為他在那兒搭班就來

零碎活，梆子班或京劇班，這也不夠養家的，天津有一些曲社，他跟田瑞庭在一起，就給曲友們調嗓子，像慕陶館主韓耀華，那是他師弟，他就給他調嗓子。還有姚八爺姚禮門、姚惜雲等這幾個宅門，串宅門，靠這個維生。後來日本時期，在天津過不下去了，回老家了，到老家，有白洋淀的游擊隊，參加八路軍打日本，參加八路軍也是現世報，因為抗戰勝利了，都得要入編，再奔山區，他不去，因為受不了那苦，那就算了吧，開了個小差又成了當地的農民。這時候在當地的鄉間有唱戲的活動，他就當老師，在鄉下教戲，家裡也種地。高陽那個河西村，老侯財主侯四兒喜歡崑腔，當時請老師，就是侯玉山、陶小庭到河西村去教，霸縣王莊子，他也去教，當時沒有錢，就弄二百斤麥子回家，掙點老玉米，就這樣的。再後來，五十年代初期的時候，有些鄉間的梆子班需要演員，也就跟著去唱，家裡也有地，就是這麼一個生存空間。等到五一年時，人民藝術劇院不是有一些藝人們來嘛，他跟邱惠亭、張德發都來了。來了以後，當時內部又革命了，就是有你沒我、有我沒你，最後這撥人就只留下了韓白侯幾個人，連侯玉山都不吸收。侯玉山沒辦法，就落到總政，教基本功去了。陶小庭是唱功、吹奏，沒有辦法，只好又回到鄉下。等到五十六年，南北崑代表團的時候，想到陶小庭了，說還差幾齣，得讓他來才能傳。從南方回來，就再找他，再來，來了以後，侯永奎、金紫光陪著他到四川飯店吃了一頓，喝了點酒，然後就算落到北崑了。原本說要解決家庭問題，孩子、老伴都來了，但是戶口沒有解決，又讓家眷回去了，就形成這麼一個歷史遺留的家眷問題。他兒子本來是可以考北崑學員班的，沒有吸收。由於戶口問題，農民戶口。當時北京城對戶口很重要。

一九六一年時，北崑招收學員，那時他兒子又過歲數了，所以兒子也沒來，還有一些人呢，沒辦法，六○年招的一些學員，像李貴森，他娶的媳婦是老家的人，到八幾年還沒解決戶口，到九○年的時候才把他太太弄到北崑的家屬院裡。現在房子都沒有解決，一家四口就住一間屋子，這些事情也是挺艱難的。還有一些人就是沒有被北崑吸收，徹底回老家了，還有一些人是考北崑，本來是很有名的名演員，還得經過考試，也沒有吸收。最典型的就是張小樓的父親張文生，在北崑考試，當時都五十多歲了，底下坐的評委都是他學生輩的，然後他唱一齣《夜奔》、唱一個《斬秦琪》、彩排，都挺好的，但是不能要他，這也是歷史的宿怨，所以到張小樓這一輩，就跟他們之間的一些人物素無來往，這也是人世間為了吃飯做的叫同行是冤家的事情，也屬於很正常的戲曲文化現象。陶老師的事大致如此。陶老師的太太是懂戲的老太太，雖然不唱、不會，大兒子學過武生，其他的後輩就完了。

他們原本是白洋淀的馬村的人，是在西淀，後來抗日的時候，日本人把整個馬村給血洗了以後，房子也給燒了，家裡存的一些錢也化為烏有了，陶顯庭知道這個消息，心情很不好，所以才在大水以後去世了。後來為他的安葬是住在韓家，後來病的不成、落炕的時候搬出來，住在劉家，後來棺材坐著船運到東淀，埋在東淀。白洋淀的東淀，文安縣這邊。陶先生是陶顯庭最後抱的一個兒子，以前陶顯庭抱過兩個兒子，都是半途而廢，為什麼呢？因為陶顯庭常年在外演出，家裡沒有子嗣，由本家裡頭過繼的，過繼以後，都是較成年時過繼的，沒有養住。陶顯庭在外頭演出，家裡頭

老太太就看不上兒子，總覺得不是親生的，又打又罵的，兒子都認祖歸宗了。到最後沒辦法，陶顯庭就說，我得找一個從小過繼的兒子，就找的這位陶小庭老師，陶老師家裡的本名叫鑫泉，因為命裡缺金，所以叫陶鑫泉。陶鑫泉是二、三歲就過繼，過繼以後，一直由陶先生的老伴撫養，真正的成為自己的兒子一樣，周歲十四、五歲就團圓、結婚了，娃娃親，家境就是這樣的。他家與白玉珍家一牆之隔，是老街坊，白玉珍家跟陶小庭家裡走得非常近，白玉珍太太和陶小庭太太是姐妹關係，但是不是親的，關係很好，白玉珍的小名叫老紀，白士林是一九三七年出生，小名是叫大牛。

經常在陶老師口裡說這些，都不叫真名，叫小名。

陶老師的唱法，應該是白永寬這一派嫡傳，而且高腔唱得很細膩，不像我們聽的侯玉山、邱惠亭這種唱法，這是高腔的文戲的唱法，高腔原來在鄉間保留的，大多是武戲，因為大鑼大鼓的，適合於表演，唱法都很糙，糙到什麼程度呢？同樣是這個演員，今天這麼唱，明天那麼唱，亂改。但是陶老師的高腔戲，都是陶顯庭的嫡傳，陶顯庭早年是唱高腔出身，是以唱紅臉、黑臉為標準，當時不是求能唱多少齣戲，只要有那麼三五齣，能叫座，受歡迎，就總演這幾齣，很有現在偶像演員追星的樣子，演員老流動，當時也沒有錄影電影錄音什麼的，所以要欣賞這一個戲呢，你只能看這個人。這個人要不演，你就看不到，你想聽那個音都聽不到，所以當時陶顯庭的號召力能到什麼程度呢？就是穿大皮襖，裡面穿著皮袍子，外邊就穿上黑蟒，唱《北餞》，冬天冷啊。就這麼簡單，都能賣一個滿堂，或者是北京的人打票到天津去聽，甚至天津的人打票到北京來聽《彈詞》，因為只有他唱，你才能聽得到，他要不唱，沒地兒聽去。陶顯庭灌的這幾張片子都不盡人意，因為他是鄉

間出身的人，陶顯庭是初識文字，不要小看陶顯庭，他是讀過私塾的，跟陶小庭先生言談的風格是不一樣的，據小庭先生說他父親是能看本子，能拿毛筆寫字。當然也不夠文人，但也能在舞臺上體現一絲儒雅。因為當時在鄉下班裡，能有寫水牌子的人就很不簡單了，能寫廣告的就不容易了。

陶顯庭唱法上來講，較比京南的人要細膩，功夫也好，據陶小庭跟我說，他沒有見到他父親的真功夫，因為很早他父親就不唱武的了，但是侯玉山侯老跟我說過，陶顯庭早年那個功是了不得的，錢雄先傳《夜奔》就傳陶顯庭，錢雄演不過他，陶顯庭唱《夜奔》，穿厚底唱，又有嗓，腿功、站功都很好，個子又比較高，當時比較瘦，所以他的《夜奔》，主要是唱法、功法都很穩，在臺上站得住。他是五十歲以後才改的老生，五十歲以前唱花臉，兼唱大武生，所以大武生的這幾齣靠戲，他都唱。像《激秦》、《三擋》、《別母亂箭》，他常唱的戲。

《別母亂箭》還有一個故事，《別母亂箭》進北京頭一齣就是陶顯庭唱的，崑弋班露這齣戲就是陶顯庭，陶顯庭在老家唱《別母亂箭》時還是按老辦法，就是他們古來傳承的，紮軟靠，不紮靠旗子，拿馬鞭，挎寶劍，包括《激秦》、《三擋》，老扮法也是紮軟靠，不紮靠旗子，現在我們的歷史也可以為證，看溫州的老藝人到蘇州會演的時候，唱過一次《激秦》、《三擋》，也是軟靠，沒有紮靠旗子。這個扮相都是維護乾隆年以來的特點，陶顯庭唱《別母亂箭》，剛到北京演的時候，是不紮靠旗子，紮軟靠，一炮就紅了，因為他是唱花臉出身的，渾厚，個頭也很高，唱《別母亂箭》滿宮滿調的，在華樂園一演，就紅了，因為清朝末年以來，《請清兵》是非常紅的，難得有幾個角兒來唱，譚鑫培也一年露不了一兩次，可是忽然間見到陶顯庭的《別母亂箭》了，耳目

一新，為什麼呢？唱得很足，一隻曲子都沒有減掉，譚鑫培唱《別母亂箭》，一些曲子，光有音樂，不出聲了，渾牌子。演紅了，在《戲考》上照了張照片，朱小義來這個馬童，陶顯庭來這個周遇吉，紮著軟靠，跨著腿，朱小義跑著，這照片一出來，京派的梨園公會，行會裡有內行人說，我們這都紮硬靠，他弄一軟靠，這不對呀。後臺管事的也說：「陶老闆，這個軟靠？」「我就這麼學的。」「現在京裡面唱都是硬靠。」「硬靠？硬靠算什麼！」他紮著硬靠，後面開打一點不減，照樣的好，為這個又拍了一張照片，紮上硬靠，還是朱小義抱著腿又照了一張，現在你要找這個資料，還能見得到兩張照片：一張是軟靠，先拍的。有人提出質疑以後，又改了一張紮硬靠的。這個故事是我聽說的，不知道準確不準確，可以查一下，如果查到了，是一件很好玩的事。但是要從藝術價值上推敲的話，說明陶顯庭的大武生風範是直接繼承前朝，也說明前朝在靠旗上是很小的，甚至不紮靠旗。慢慢才發展有靠旗的，像這個故事應該是成為絕響的故事，我這麼說不是臆斷，這是陶小庭老師告訴我的，侯玉山都不知道這個事。為什麼呢？這也有個故事。剛榮慶社到北京來的時候，沒有侯玉山，後來才出來，到了北京搭了幾天，沒搭下去，回去了，都四十來歲才出來的。所以侯玉山先生是厚積薄發，京城裡崑弋班的事，有一些他也不太清楚。另外唱法上，侯先生還保留了京南和翠班的風格，無極縣的，口音上很有特點，很重的，後來我還專為這個在一九八七年、八八年跟侯老學的時候，我說您再把《桃花扇》、《爭位》再給唱唱，再抈一抈。我還專為這個曲子還琢磨了一下，這曲子和陶先生唱的有什麼不一樣的。他說我這也是聽會的，有的地方不准。最有意思的是，我頭些時候翻錄，找著這錄音了，現在不知道放哪兒了，我有這錄音，錄得不清楚，

那還是侯老當時還很健壯，九十多歲的時候。這個《爭位和戰》，沒有任何曲家參與，吳梅也沒作這個曲，是崑弋班歷來傳下來的，陶顯庭在老家學的，史可法的扮相很有特點，紅蟒白滿，在歷史上應該說是花白鬍子最合適，但不知道為什麼是白的。後來我學了以後才琢磨著，有可能是揚州十日耗盡了心血，是少白頭，史實上是白的。唯獨有這麼兩個人物，一個是方孝孺，一個是史可法，在歷史上年紀很輕，都是四、五十歲，五十歲邊上，但是舞臺上演都是白鬍子、白滿。這種正外、老外的演唱就需要激情，介乎於正淨和老生之間，不能要瀟灑飄逸。史可法是文扮，穿蟒，戴侯帽，到後面《和戰》是大武戲，是高傑和黃得功爭地盤的時候打，也有水上的戲，也有刀槍把子，當時崑弋班這齣戲是大武戲，攢底還是很好的，《爭位和戰》、《爭位》是文戲，《和戰》是武戲，那時張文生來這個黃得功，耍大刀，有名的大刀張文生。後來這個戲傳給侯永奎了，侯永奎來這個條件，如果我把這個戲排出來，又算北崑一個像《草詔》這樣好戲。前面史閣部，後面把我們這幾個，你像王鋒的大刀也要得很好，二花臉董紅剛，給他們倆說說，再上這麼三堂人，可以有水戰，前面文戲，後面武戲，侯朝宗是二路小生，原來白雲生來，這也是《桃花扇》情節中的一條副線。也很好的，可惜我們的精力沒在這上頭。

這個戲要是排出來也會很有特點，說明《桃花扇》原本在北京就是個活態傳承。就是我們單位不給我這個條件，如果我把這個戲排出來。白玉珍演高傑，二花臉，侯玉山也演這個，都很好，都是武的。其實這個戲黃得功，就遜色多了。

送走陶老師以後呢，我們就是沒有什麼老藝人在教了，處於一種排新戲的創作階段了，這時候我也自修過一些東西，在中央戲劇學院學這個影視編導，學攝影的推拉移搖，這些洋東西。還在舞

美協會學會了舞臺美術，因為喜歡畫兩筆，接觸了一些洋東西。當時學這些東西，也沒有別的，就是想掌握這些東西、理解這些東西，當時戲曲圈也不景氣，有很多人都去拍電影、拍電視，但是去做的是演員，做演員又很苦。想瞭解瞭解這方面，也並不是想轉行，結果學完了以後就覺得老戲更好，更了不起。這時在古代建築方面、戲臺上特別感興趣，北京所有的老戲臺都轉了一遍，有的時候也有老師引領著，有的時候是自己去找，這個時候朱老師當時身體很健康，常在一起，包括服裝穿戴方面，故宮的每個角落都走遍了，包括圓明園同樂園的戲臺構造也都問清楚了，也讀了一些書，還繼續在學戲，學老戲，南邊的老師來，來了就不放走了，特別是鄭傳鑑鄭先生剛結婚不久，續的老伴，心情也正好，一來北京住，我就找他，有的時候就學一些戲，有的時候就聊天打聽一些事，再有，就是九十年代初期，一九九一年、九二年這幾年，是戲曲最不景氣的時候，我們現在院裡的院長、副院長、中層的這些名演員，都去拍電影，都轉行了，甚至於一年都見不到他們的身影，甚至有的人在影視裡還有點意思了，但是我沒有離開這個舞臺，還在北崑演戲。

《草詔》的表演藝術

張衛東　口述

陳　均　整理

一　《千忠戮》傳奇的演出狀況

《草詔》這個戲，是《千忠戮》傳奇裡的一折。《千忠戮》傳奇原稱《千鍾錄》，在堂會演唱時多叫《千鍾祿》。這個傳奇的作者佚名，反映的是明代初期建文帝故事，應該是生活在明末清初的傳奇作家撰寫。大江南北都演有這個傳奇，所謂「家家收拾起，處處不提防」，這個「收拾起」就出自《千忠戮》裡的《慘睹》。《慘睹》也叫《八陽》，因在唱堂會演出時叫《慘睹》不吉祥，所以改稱《八陽》。所謂「八陽」，就是因在七支【玉芙蓉】與【尾聲】的八支曲牌的末尾有八個「陽」。第一支叫【傾杯玉芙蓉】，第一句就是「收拾起大地山河一擔裝」。有人說《千忠戮》是李玉寫的，李玉有名的作品是一（一捧雪）、人（人獸關）、永（永團圓）、占（占花魁）以及《麒麟閣》、《清忠譜》等。從《千忠戮》的關目、文辭上看，與李玉的風格不太一樣。周妙中曾發現一個抄本，署有「徐子超」之名，於是認為是徐子超所作，因為孤證也不能完全肯定。《千忠

戲〉傳奇究竟是誰寫的，還是個謎。

這個傳奇留下來的在舞臺上的戲，有工尺傳譜的，有這麼幾齣：第一齣是《草詔》，第二齣是《慘睹》，第三齣是《廟遇》，第四齣是《雙忠》，第五齣是《搜山打車》，第六齣是《歸宮》。

這幾齣戲，每一齣戲都有其主要人物所在，第一齣《草詔》前有《奏朝》，《奏朝》一般不單演，連著《草詔》，叫做《奏朝草詔》。後來也有人單演《草詔》，不帶《奏朝》。最近我演的《草詔》帶《奏朝》。可惜的演員自己擅自將大段的念白刪改減掉啦，所以留有遺憾。《奏朝草詔》唱的是方孝儒和燕王。

《慘睹》是由大官生建文君作為主演，由老生程濟作為次主演，再有幾個小軍、解差，幾個犯官、犯婦作為群眾。這齣《慘睹》，可看的就是群眾場面，不僅排場熱鬧還有合唱場面。而主演建文君只是開頭兩支整段的唱，剩下的都是短段兒，沒有過硬的唱功拿不住這麼碎的曲子。其最主要的唱就是「收拾起大地山河一擔裝」的【傾杯玉芙蓉】，可是僅僅這一支【傾杯玉芙蓉】還招成了兩半。

《廟遇》說的是建文君和程濟在逃難的途中，遇到天降大雪在破廟躲避，與吳成學、牛景先兩個舊臣巧遇。他們從南京逃出來，告訴燕王派大將張玉搜尋雲貴，四處緝拿建文君與程濟。在廟裡見到建文君與程濟正在受凍，有些背攻戲和唱念。這四個人都很重要，因戲料兒比較分散而很難演好。等到張玉來追建文君，這時就是《雙忠》了。這時的兩個犯官是主要角色，建文君與程濟則是次要角色。兩個犯官替建文君、程濟死，是一個末演吳成學，一個外演牛景先。

然後就是《搜山打車》，這處戲也是兩齣聯演或只單演《打車》，沒有只單演《搜山》的。

《搜山》裡的嚴震直可由外來演，也可由副淨來演。《打車》裡，建文君被嚴震直困在囚車上，程濟知道此去活不了，就憑他的口才和智謀來救建文君，說服了所有的兵丁，也說服了嚴震直。致使兵丁四散，嚴震直也慚愧自盡，建文君與程濟遠逃山中。這齣《打車》也非常有特點，還叫《打囚車》。一個說客，將兵丁說得四散，將一個押送的舊臣說得自盡，把囚車劈開，放建文君逃走。這種故事只有用崑腔傳奇演唱才能有味兒，其他表演藝術在處理類似情節時沒有崑腔有特點。

最後一齣《歸宮》，講得是宣德年間，建文君已是白鬍子老頭兒，來到皇宮，還有些老太監還認識建文君，皇帝也認可這位老祖宗。這就算是歸宮頤養天年啦。一個年已老邁、垂朽之年的流亡舊皇帝，無力興國、復國，看到自己的侄輩兒孫做了皇帝，依舊是朱家的江山，自有一些慨歎。舞臺上的白鬍子的官生的形象除此還有一位，就是後來洪昇《長生殿》末幾齣的唐明皇。

這是我知道的傳下來的幾齣《千忠戮》，還有一些沒傳下來的，有些雖留下曲譜、劇本傳世但畢竟不屬舞臺狀況。比如說《焚宮》、《剃度》、《索命》等戲也很好，但近二百年來舞臺上最常演的是《奏朝草詔》、《慘睹》、《搜山打車》這三齣，《廟遇》、《雙忠》、《歸宮》都不常演。我曾聽說《剃度》、《雙忠》等曾用高腔唱過，《草詔》也曾經不用笛子伴奏，唱崑腔的調子，用幫腔的形式，以高腔鑼鼓來伴奏。

二 《草詔》表演詳解

《草詔》最晚也應是康熙年就出現了，這是在舞臺上經常演出的劇目，雖然是個罵皇帝的戲，但不管是草臺，還是廟臺，都不忌諱。最早見到的工尺曲譜印本是殷溎深出的《崑曲粹存》，在他之前的《草詔》工尺曲譜都是抄本，我見過的刊印文本只有《綴白裘》，再就是全本《千忠戮》傳奇的抄本。

我認為《千忠戮》傳奇完全是為了舞臺而寫，作者對於表演是非常精透的，是不同於其他一些隻供案頭賞玩或經他人不斷修改而成的傳奇。這是為什麼呢？就這個傳奇的原本來看沒有像傳奇一樣，被舞臺唱家改編許多，基本符合原貌。而現在傳下來的幾齣戲，幾乎齣齣都是好戲，都是有尖銳的矛盾衝突，有曲折的故事情節。在曲體安排方面也與人物情緒吻合，譬如《八陽》（即《慘睹》），從文學創作上來講，巧妙的運用了八個帶陽字的典故，在文字技巧上簡直是用活啦！在舞臺表演方面上，是一種走馬燈的形式。程濟和建文君，一上來唱半支【傾杯玉芙蓉】，說明故事後再唱下半支，聽到有兵馬來了再下場；人馬過去後，再上來唱，聽到有兵馬來後再下；再唱……這種使舞臺上很活躍，使近乎於吟唱形式的演唱不平淡，也使一潭靜水活動起來了，超越了同時代只注重文學案頭不注重舞臺表演的創作風格。

《奏朝》、《草詔》兩齣經常連在一起演，《奏朝》沒有單唱的，當然也可以不帶《草詔》，戲班裡叫「大草詔」、「小草詔」。「大草詔」就是帶《奏朝》，「小草詔」不帶只演《草詔》，戲班裡叫「大草詔」、「小草詔」不帶

《奏朝》，是從方孝孺行路見燕王開始。

《奏朝》時，燕王上場，只用一支孤立的【點絳唇】，沒有用標準的套曲形式，念白是用了很多文賦形式。比如陳瑛的念白，很長，用以敘述故事情節作了鋪陳，章法起承轉合，這是一種非常順理成章的半文言型的介紹。這種長的念白給這齣戲的故事情節作了鋪陳，如果沒有說清方孝孺的重要性，後面方孝孺的上場會使人看後不加振奮。燕王上場念的詩、神氣，與陳瑛的對白，把故事交代的嚴謹性表現出來。就衝這一點，作者就是一個特別會寫戲的人。元雜劇裡的楔子，很多都是這樣的，很多情節都是靠這麼一段科白來解決這個問題。《奏朝》也是這樣，但是又很有戲可看。這段戲的念白很重要，這也是考驗演員的朗誦水平。

最初的劇本上標示燕王由正末來演，陳瑛由副淨來演。北京的舞臺上演《草詔》，行當有所變化，這是為了表現燕王的殘暴，陳瑛這個小人的陰險奸詐。將燕王由正淨來演也自有道理，在歷史上的永樂帝是有謀略的大政治家，也應該算是個好皇帝。可是他卻做了一件最大的壞事，就是起兵靖難、殺建文君、殺方孝孺，在歷史上是正反之間的人物。如果用正末來演，他的殘暴從行當上不夠有力度，由正淨來演在其臉譜上還要有別於其他人物。因為不可能把燕王演成曹操那樣，要演成架子花臉則顯得有勇無謀。所以用正淨演燕王，既顯示他的殘暴，又有他的氣度。燕王的臉譜是勾紫紅臉，屬整臉範疇的紫三塊瓦，崑腔稱為紫色整臉。這種類型的人有兩個：一個是安祿山，另一個則是燕王永樂帝，他們臉的勾法與我們想像的不一樣。在《草詔》裡，永樂帝是個壞人，應該勾白臉，但是勾紫紅臉，處理成好壞各半。而在《長生殿》裡，安祿山也是勾燕王差不多的紅臉，這

是把安祿山當作番邦反臣處理，也能反映出是一個有勇有謀的帝王。白臉在崑腔中一般多是生活中俊秀之人，白色只是描寫他的陰險狡詐醜惡性格的一面，如楊國忠、秦檜等那樣玩弄權術的人。在《草詔》裡的燕王改用正淨來演，《搜山打車》中的嚴震直原本由外演，在北京的舞臺上也改成淨行演。燕王的臉譜，在眉心畫一個黃心，就是表現生活當中擰眉的樣子，這是兇狠好鬥的表現。

口戴黑滿鬍子，穿紫蟒，到《草詔》時穿黃蟒或紅蟒。因《奏朝》中，燕王是在偏殿，所以不穿黃蟒。《草詔》時，燕王登基坐殿在一張桌子的高臺之上，黃、紅都可以。此外，還有一個特點，燕王在《草詔》時要挎寶劍上，在戲裡用得上，他是篡位的皇帝，手上不僅要有武器防身，也是皇權的象徵，表示燕王是掌殺兵權的皇帝。

陳瑛按劇本提示應由淨來扮，穿蟒，戴尖紗帽，勾白臉，戴黑滿。但既然燕王改由正淨演，陳瑛就由副丑來扮。陳瑛的扮相是穿紅官衣，戴圓紗帽，八字吊搭鬍鬚。

《奏朝》一場，陳瑛先上。在建文朝時，陳瑛支持燕王即位，受打壓，燕王來後升了他的官，他報答燕王，報復打壓他的人。上朝說的幾件事，一個是將齊泰、黃子澄殺掉；二是將景清的屍首剝皮楦草；三是將方孝孺給殺了，這是因為方孝孺害他最深。他出場的念白是通過報仇思想敘述故事，處理成在沒有矛盾中出現矛盾。這個情節鋪陳後，燕王才登場而出。這個戲中的永樂帝，現在的戲單上是寫其原名朱棣，以前都寫燕王，從來沒有寫過永樂帝，意思是始終不承認他是正統帝。戲班裡都說誰的「燕王」？誰來「燕王」？沒有誰說我來「永樂」，我來「朱棣」。這些瑣事可能有些影射清代初年皇帝傳位有所關聯，特別是在攝正王多爾袞被貶後就越發不講永樂帝啦。在清宮內

廷唱崑腔最盛行的康熙、雍正、乾隆、嘉慶、道光等數百年間的文檔中，很少記載演唱過這齣《奏朝草詔》，或許在清宮裡不提倡演這齣戲。

燕王由太監站門引上，【朝天子】的曲子——這是皇帝出場的宮廷禮樂，出來以後唱【點絳唇】：

天挺龍標，身膺大寶，非輕渺，繼統臨朝，好修著，一紙郊天詔。

他上來唱完後，表白自己靖難成功，不知建文君是生是死，用自報家門的方式介紹給觀眾。陳瑛上朝與燕王交流了一番，奏啟景清是行刺燕王的大臣，應九族全誅剝皮楦草，齊泰、黃子澄也應全誅殺。在奏啟誅殺方孝孺時，燕王說明惟獨方孝孺不能殺，因為起兵時姚廣孝——戒臺寺的和尚，靖難的謀士——再三囑咐，要留下讀書種子，不要殺方孝孺。這是因為方孝孺的師父是宋濂，而他又是建文君的老師，宋濂是程朱理學一派的大儒，方孝孺是明太祖朱元璋確定的當朝首輔，是治理國家的重臣。要是把他殺了，天下讀書人不服。要把他拉過來，請他草詔天下，才名正言順。

一開始，陳瑛告訴燕王，方孝孺在家設拜靈堂，哭建文君。燕王對方孝孺也沒有反感，一忍再忍。這樣，陳瑛的報仇就只算成功一半，有些失意般的下場了。燕王叫太監宣方孝孺來見，場面起【萬年歡】曲牌送燕王下場。這一場就是《奏朝》，後來地方戲、京劇裡經常出現的過場的吊場戲就學的這種風格，梨園行數語叫做「打朝」。

《奏朝》時已經說明了方孝孺穿著縞衣素服，天天哭建文君，所以出場時也必須與其前述吻合，才能夠讓觀眾想像到方孝孺的樣子。如果沒有帶演《奏朝》，一上來就是一個老頭兒，讓人覺得這個人的身分不重，也因為方孝孺沒有自報家門呀！所以，《草詔》前演《奏朝》要不要都無所謂，那就直接上方孝孺吧！這種情況在當時也是常有的。

在方孝孺出場前先由兩個太監上來，叫方孝孺：

方相國請快行幾步。萬歲爺在金殿候久啦！

這時方孝孺在後臺悶簾哭泣：

啊呀！聖上啊！

要有哭得眼睛都紅了的感覺，左手拿著哭喪棒，穿著麻衣，帶著麻冠。方孝孺由外來演。他實際年齡還不到五十歲，但是舞臺上卻戴「白滿」，稱為老相國。古代的人過三十幾歲就稱老夫了，四、五十歲稱老相國，戴白髯口用老外來演，應是不無道理。這個不便較真兒，就像周瑜沒鬍子，諸葛亮一出世就有鬍子一樣，《桃花扇》裡的史可法也戴白滿，是老將軍的樣子，而不是黑的、鬈

的，現在演的《桃花扇》都戴黑的或鬚的，這是根據史可法的生平年齡來斷定他應該戴什麼樣的髯口。在《草詔》這個戲裡，方孝孺戴白滿，燕王戴黑滿，陳瑛戴黑八字吊搭兒，齊泰戴黑滿，黃子澄戴黑三。

方孝孺的扮相，北京和南方的不太一樣。北京的是腳底下穿厚底靴子，身上穿白老斗衣，腰繫白腰巾，頭上戴白麻冠、白髮鬢兒，手上拿哭喪棒。南方是穿草鞋，腰繫麻繩子。穿草鞋繫麻繩的扮相在原傳奇的提示裡面寫過，此種扮相也不無道理。

這齣《草詔》在南方的傳承人是吳義生傳給倪傳鉞、包傳鐸等。吳義生家是崑腔世家出身，他父親吳慶壽是蘇州演老外最著名的藝人，吳義生也是唱老外兼演老旦。據老輩曲家徐凌雲說他雖然也同其父一樣家門卻不是家傳，早年沒有怎麼跟他父親學老外戲，基本都是成年後自學而成，多是自幼在戲班兒裡演小角色時偷學。後來，蘇州崑劇傳習所的老生家門以及老旦等都由吳義生來教，當時的倪傳鉞、包傳鐸等主攻老外，施傳鎮、鄭傳鑑等主攻老生，他們都是吳義生的徒弟。據鄭傳鑑先生講，吳義生老師有很多表演經驗，有些並不是實授傳統。如《慘睹》原本沒有什麼身段，程濟只是挑著擔子在小邊站門兒，而建文君也不過站在中間指指點點而已，經吳義生編排豐富了一些，到俞振飛演出這個戲時又經鄭傳鑑設計表演造型，使這齣戲成為如今的樣子。鄭老講的這個實授並不是說不會某些戲，而是指吳義生的師承主線很少，但對外界只是講家傳而已。徐凌雲是老曲家，他與吳義生的父親有交往，徐老先生說吳義生先生是自學成才，不是家傳而成是很鄭重的資料，其弟子鄭傳鑑先生的回憶也當嚴肅準確。

南方演《草詔》的風格很重視原本的提示，比如方孝孺穿麻鞋、繫麻繩，都體現出來了。原本提示的燕王是末扮，南方也是用老生來演；陳瑛是淨，也是用副淨來演。仔細看來沒有什麼舞臺流變痕跡，曲譜與殷湛深的《崑曲粹存》無別。其傳承路線是吳義生曾傳給倪傳鉞、包傳鐸、施傳鎮、鄭傳鑑等，倪傳鉞老師在上海戲校曾教過這齣戲，鄭傳鑑老師沒有專門教過這齣《草詔》，但他並不是沒有這齣戲，他的徒弟計鎮華也沒有演過這齣戲。在上世紀八十年代初期，倪傳鉞老師曾被請到南京，又再度傳授這齣《草詔》。一九八二年，在蘇州舉行紀念崑劇傳習所成立八○年時，南京的黃小午為觀摩團展演過一回倪傳鉞老師傳的最初版，後來沒有怎麼再演也就放下了。當時在倪傳鉞老師傳這個戲時，已經有所改動了，在扮相、劇本方面都有所調整。後來也曾借鑑了北京的演法，燕王朱棣用花臉來演，陳瑛仍用副淨來演，戴尖紗帽、黑滿、穿藍蟒。方孝孺戴相巾，不戴髮髻兒，繫素白腰包。上海崑劇團的姚祖福演出時，改得就更多啦！那是在一九八七年初春，上海崑劇團的姚祖福來北京演專場爭獎，不但劇本改動比較大，連燕王臉譜也改勾黃三塊瓦。目前，南邊傳承的《草詔》就是這個樣子。

方孝孺的上場，原來崑弋班是用「廣傢伙」伴奏。這是高腔的伴奏鑼鼓，打擊起來比較有氣勢。我演時，就打不起來了，因為會打高腔鑼鼓的場面先生們都去世了，高腔現在恢復不了啦！就是因為打擊樂的問題──因為高腔的鑼鼓伴奏等於崑腔的笛子伴奏，崑腔沒有笛子就唱不了，高腔要是沒有好打鼓的簡直就開不了戲啦！。我演到「敲牙割舌」時加了一點大鐃，這個份量比起原來的「廣傢伙」差一些，也算是留下一點高腔鑼鼓的痕跡而已。

方孝孺出場後唱北【一枝花】：

嗟哉吾，淒風帶怨號！兀的不，慘霧和愁罩。

一定要唱出蒼涼、悲壯的感覺，這是崑腔承襲元雜劇唱腔的衣鉢。在北曲方面，這一類套曲的形式始終崑腔用得淋漓盡致，我學過的這類戲共有三齣，都是這種唱法。一個是《草詔》，一個是《卸甲封王》的郭子儀。還有就是《浣紗記》的《賜劍》，伍子胥上來就唱「嗟哉」，這個詞很古雅。

方孝孺拿著哭喪棒上來，唱的這支曲是心裡話：

痛煞那，蒼天含淚拋。望不見，白日旭光照！

這時大太監說：

方老相國快行幾步，萬歲爺在金殿侯久了。

方孝孺問：

你奉著誰的旨來？

大太監回答：

新君萬歲爺。

方孝孺仰天長歎一聲後面向太監，繼續唱這支北【一枝花】：

他是個藩服臣僚，怎生價萬歲聲聲叫！

這時大太監對方孝孺加白說：

老相國，你為何身穿孝服？

方孝孺接唱北【一枝花】：

俺把那綱常一擔挑。骨鄰鄰是再世夷齊，嚇呀！看，看不得惡狠狠當年莽曹！

【這時場面起【急急風】鑼鼓，由四個劊子手押著齊泰、黃子澄上，在與方孝孺見面時起【叫頭】念：

老相國，我二人與君長別了。

這時方孝孺應有一種慨然悲歌的樣子，笑起來了。

哈哈……

好！二位先生死的好，死的倒也乾淨。二位先生請先行，俺孝孺隨後就到。請！

這是一種大義凜然、臨危不懼的感覺。接下來改唱【梁州第七】：

他不負，讀聖書彝倫名教。受皇恩，地厚天高。他、他、他，端然含笑向雲陽道，賽過那漸離擊築，賽過那博浪槌敲，賽過那常山舌罵，賽過那豫讓衣梟！

這段文辭悲壯，腔調古直。第一句用拱手動作，在「地厚天高」時用右手反折水袖自下而上。

在「他、他、他」三字時面向上場門用右手指，接下邊唱邊向下場門斜前方用右手向外劃。後面幾句都擺造型，在「漸離擊筑」時向右甩髯用雙手舉哭喪棒，雙眼遠視前方。在「博浪槌敲」時將哭喪棒放到右手劃圓後做敲打姿勢。在「常山舌罵」時向左甩髯，用左手托髯指口。在唱「豫讓衣梟」時將髯口向右甩，將右手的哭喪棒交到左手豎舉，面向上場門的斜前方遠視凝望。以上這一繫列的表演造型一定要與文辭吻合。這裡用的一些典故，不但準確得當且沒有令人費解之處。在唱念表演時一定要體會那些典故，還要理解當時方孝孺此時此刻的心境。

然後由四個刀斧手押護著景清的屍首自下場門上場，屍首的紮製有個竅門兒，這也是中國戲曲的一個特色。這是用拿兩個小帳子竿兒，綁上一張「人皮」。其實這張「人皮」就是一個紅褶子用橫著的帳子竿兒穿上，在衣領處綁上一個招子，旁邊反掛上一個紅鬍鬚，代表流的血，裡面是將兩個胖襖襯綁起來。這樣由兩個來刀斧手舉過來前後一晃，觀眾還沒看明白就下去了，所以這個「剝皮楦草」會給觀眾一種既恐怖又神秘的感覺，一般人是不會知道這張「人皮」到底怎麼弄的？

當方孝孺看到後十分驚駭，對大太監問道：

這不是景御史的屍首嗎？

大太監回答說：

正是景清的屍首。

方孝孺聽後頓時義憤填膺，面對觀眾大聲疾呼。

嚇！怎麼竟自行刑過了，怎麼還要剝皮楦草！

大太監回答說：

還要一刀一刀地剮哩！

這廝好狠也！

方孝孺心酸地說了一聲：

然後再感慨地接著唱：

他、他、他，好男兒義薄雲霄。嚇呀大，大忠臣命棄鴻毛。俺、俺、俺！羨恁個，著緋衣行

刺當朝；羨恁個赤身軀剝皮楦草；羨恁個閃英靈，厲鬼咆哮。

這幾句唱詞與前者相近，但激動成分達到最高峰，唱腔與表演應比前一段更加疾速震撼，在身段造型方面也較注重誇張。在唱「他、他、他，好男兒義薄雲霄。」一句時向上場門去，在轉身面向觀眾用右手伸大指做誇獎狀。在唱「嚇呀大，大忠臣命棄鴻毛。」時有些悽楚之感，末尾時用右手水袖正翻掩面。在唱「俺、俺、俺！」時用右手拍胸自比，接著的「羨恁個，著緋衣行刺當朝」時先拱手再反折右水袖雙手分舉斜站亮相。在唱「羨恁個赤身軀剝皮楦草」時先做比身抱肩後翻下右水袖，然後接著把「羨恁個閃英靈，厲鬼咆哮。」時將右手的哭喪棒交到左手豎舉，面向上場門的斜前方悲切抖動髯口亮相。這些表演造型最忌諱擺樣子，一定要與人物內心和唱腔以及表演三合為一才能算演好。

陳瑛由四個青袍從下場門引上，見到方孝孺得意洋洋的招呼。不料被方孝孺奚落一番的唱道：

看你烏紗朱袍，傳呼擁導。喜孜孜，承受了新官誥。

這幾句沒有什麼身段，自是在末尾處用右手指頭，用以表示「官誥」。從神情上要有些譏諷之意。

此時的陳瑛被挖苦得無地自容，惱羞成怒地說道：

方老先生，新君登基，滿朝文武都去朝賀，惟有先生你穿了斬衰麻衣，日夜啼哭，是何理也？

你全不念邦家痛！

方孝孺一聽「新君」兩字就想到了建文君，悲憤之後又變為怒火中燒，先念道：

再接唱：

君王悼！一迷價龍妖逞桀傲！

這一句要有力度，神情癡滯，身段造型要準確得當，上身及頭眼都不能搖晃，右手要指的恨。

陳瑛聽罷奸詐本來面目露出，對方孝孺怒喝道：

好你大膽方孝孺，看看死在臨頭，你還是這樣的倔強麼！

方孝孺此時使勁全力痛罵陳瑛，用抖髯、頓足表現憤怒。一邊表演一邊接唱：

我罵，罵煞恁叛逆鴟鴞！

在唱末尾時用哭喪棒打陳瑛，四青袍用堂板招架，方孝孺前弓後箭一同作高矮相造型。太監圍擋著方孝孺，勸其從下場門顫抖慢步而下。

陳瑛見方孝孺下場後回過頭來向觀眾念：

哎呀呀！這是哪裡說起，平白的讓他一頓好罵。

念這幾句時有些慚愧之態，爾後轉念變成滿不在乎的樣子念：

笑罵由他笑罵，好官我自為之！左右，打道。

在念「好官我自為之」時做端帶搖頭身段，又回到得意之時的樣子。對下級念「左右」時還有些裝腔作勢，念「打道」時更要有平生沒有做過大官兒的榮耀之感。

以上的一段戲也叫《行路》，是比較難演的一場戲。主要是因為唱腔太碎，沒有什麼完整的唱

段，再者是還保留有元代以來的演唱遺風，多以沒有節奏的散曲為主。如果演員沒有功力駕馭舞臺，其他群眾場面不熟悉劇情和人物，出現鬆懈後就不好演唱了。另外還有一個重要的環節就是文武場面，如果鼓師、笛師不熟悉戲，沒有演奏感覺以及節奏凌亂，也是容易使劇情拖遝鬆散。所以一般演《草詔》時多將這場戲掐掉，從金殿見燕王開始，方孝孺出場還唱北【一枝花】，把陳瑛這個人物免去，使矛盾衝突只落到與燕王。

下面接著燕王由太監們簇擁在【萬年歡】中出場，這是一場燕王坐高臺的對功戲。他讓方孝孺寫草詔，在對白的氣勢當中，雖然皇帝高高在上，方孝孺站在底下，但氣勢還要必需壓住燕王，如果沒有氣勢這齣戲就不好演啦！這種「壓」，是用聲音、用神氣、用正氣來壓，動作切忌凌亂，要不然老生壓不住花臉。而花臉要在持張有力中表現兇狠，還不能毛躁無知，要一環扣一環的對白。如果花臉不能理解這戲裡本質上的情節，草草的與方孝孺對白而已，這齣戲演起來也就沒有看頭啦！

這裡有段主曲是北【四塊玉】，是三字頭起唱。此前原本還有一支北【牧羊關】，舞臺上和曲臺上從來都不唱，這時因為劇情鬆散的緣故，另外其他【四塊玉】一套的老生也都捨去不唱。這段戲是背工戲，是直接與觀眾交流，雖然是主曲卻沒有什麼好聽的地方，是一支費力不討好的唱。還有一個原因就是沒有矛盾，剛剛與燕王對白有一個小高潮後，一唱這支曲子就軟了下來。再有就是這支曲不是跟燕王敘事，而是跟觀眾敘事。唱詞中反映的是以前傳奇故事，這些典故也較難理，還有對這些事蹟的形容。這一段辭調很高古，腔調也是不同於其他北曲風格。

唱完後燕王告訴方孝儒要他寫草詔，方孝儒是有備而來，早就知道這個事兒，他告訴燕王時唱

【哭皇天】：

俺不是李家兒慣修降表，俺不是事多君，馮道羞包。俺不是射金鉤，管仲與齊伯；俺不是魏
徵易主，佐唐朝。

燕王說：

管仲、魏徵古來賢相你不學他待學誰來？

方孝儒接唱：

這幾句唱中句句都是典故，在當時這些典故家喻戶曉，現在人們可能就難理解啦。唱這些典故
時，所做的動作，如果和典故不相吻合，那就完了。比如「俺不是李家兒」，手要往外指；「慣修
降表」時要有寫的動作。「也不是事多君」，要擺右手；「馮道羞包」時要知道這個人物，表現出
趨炎附勢之態。馮道是個五朝元老，要把馮道的樣子學一下。這一段戲要像說話一樣唱出來，雖然
是散曲一定要形散神不散。再往下，就與燕王說岔了。

俺只是學龍逢黃泉含笑！

這句也是一個典故，在唱「笑龍逢」的時候一定要有一個指的表演，否則就不知道「龍逢」是什麼意思。南方的版本多是訛誤成「龍逄」或「龍蓬」，老前輩也多唱此字為「逢」音，北方老藝人們多唱「蓬」音，實際上這個字應念「龐」音。

燕王再三做方孝孺的思想工作，忍著怒火慢慢的與方孝孺對話：

方老先生，你若草寫詔書，寡人定當封你以為宰輔，蔭極你那子孫後代！

方孝孺聽罷斷然唱道：

你總有三臺高位，九錫榮褒。

燕王夾白：

封王帶礪！

方孝孺接唱：

恩蔭兒曹，也博不得彤管一揮毫！

燕王惱羞成怒，手握寶劍喝道：

你不草寫詔書，休怪寡人匣中寶劍不利乎！

從這一句中就可以知道為什麼燕王要挎寶劍上場了。崑曲老戲有一個特別的規律，就是文本中需要用什麼就用什麼，人物與歷史環境以及故事情節都是講道理的，沒有傳授或不仔細學習文本，上臺表演絕對沒有根基。

此時的方孝孺毅然決然地唱道：

憑著你千言萬語，啊嚇俺，俺甘受你萬剮千刀！

這也是半念半唱的風格，在末尾還要用右手做刀狀走曲步抖髯。

燕王力逼方孝孺草詔，此時方孝孺一想，就答應草詔，但只寫了「篡位」。在古時的演法，燕

王有句話，叫「擺下文房四寶，偏叫這老兒與我寫！」有兩個檢場的先生上來，擺上一張桌子，方孝孺坐在桌子後邊，在寫時還要有想想寫什麼，此時場面先生打「廣傢伙」伴奏，每有一個鑼鼓點時就有一些想的表情，然後再拿筆指燕王，對外哭建文君，最後快速寫下「篡位」。由大太監將詔書再端上去遞給燕王，方孝孺微微冷笑。近代以來覺得這種演法太繁複了，於是為了劇情簡捷就直接站著寫了。而且，現在沒有高腔鑼鼓，這些對方孝孺草詔時的心理表現就不好演了，高腔鑼鼓如同文樂伴奏的一樣，它表現的陰陽音是很有情緒：

咚咚哐、哐、哐、哐……（鑼鼓聲漸小）（鑼鼓聲大）嗒嗒、噹、噹、噹……（鑼鼓聲漸小）……

這是陰陽、高矮、蓋音、轉音以及打擊節奏都是極為複雜的調子，配合著表演能慢慢表現方孝孺當時的心境。現在的京劇的鑼鼓雖然來自於崑腔的蘇鑼，因為這種鑼鼓只是在節奏上的表現力較為豐富，在音色、音質方面就比高腔鑼鼓遜色許多啦！所以，這段搬桌子做戲的表演，在近代舞臺上就簡化了。明清以來的高腔鑼鼓並不是完全為高腔服務，崑腔與高腔合流在全國的戲曲中都較為普遍，《草詔》最具代表的表演就在這個地方。我們現在看不到了，將來也沒有機會再看到啦！現在的張勳只是能打下手兒，而前幾年，北崑唯一會打「廣傢伙」的老樂師張長濤也身歸那世啦！李志和也沒有專門學習過打鼓，如果長濤健在或許還能湊合打幾下普通點子。四川也有這齣《草詔》，張說現在川戲傳承得也亂七八糟，老川戲的《草詔》和我們這個一般無二，只是扮相略有差異，川崑《草詔》裡方孝孺穿丞相的古銅官衣，頭戴相紗，外罩白綢條表示詔》，張德成演得最好。聽說現在川戲傳承得也亂七八糟，老川戲的《草詔》和我們這個一般無

掛孝。

燕王看見寫著「篡位」的草詔以後，惱羞成怒後就要殺方孝孺。這裡有一個中國戲曲裡的時空轉換，一般在普通的表演中，燕王說：「武士的，將這老兒與我拿下了！」馬上把老頭子逮住拿下也就完了。但在《草詔》這齣戲中，此時的方孝孺腦海裡閃現的場景突然給誇張出來，觀眾看的是他心裡想像的世界。場面起鑼鼓，方孝孺念：

高皇帝，我那建文皇帝，你在天之靈，俺方孝孺今日呵！

然後跪在臺中將心裡話唱給觀眾，這是一段北【烏夜啼】：

拜別了高皇，高皇帝聖考。拜別了先王魂飄……

唱完後，燕王說：

武士的，將他老妻拿下了！

方孝孺接唱：

啊呀老妻嚇，一任你死蓬蒿。

燕王說：

武士的，將他的兒孫拿下了！

方孝孺接唱：

啊呀兒孫嚇，顧不得宗支杳。俺如今拚卻生拋，完卻臣操。趲陰魂訴青霄，陰靈裡，訴青霄。少不得天心炯炯分白皂！

這些場景都並非出現在此時，是一個虛擬的場景。這個場景的表演只不過共六、七分鐘，用以描寫方孝孺的內心活動。方孝孺的心裡話，突然變成慢鏡頭，交待給觀眾。有跪步、抖髯、顫抖等一連串的表演動作，演示這些動作時一定要在腦海中浮現這些場景，否則只有技巧而沒有人物。

這段戲演完了後，還要趕快回到燕王叫武士將方孝孺拿下時的場景。燕王和方孝孺之間交流

你這老兒，死在頭上還分什麼白皂？

方孝孺回答曰：

逆賊呀！逆賊！你少不得定遭天譴，憑著俺千尋正氣。到底個叛字難逃。

燕王又說：

你若不草寫詔書，就不怕九族全誅嗎？

方孝孺怒道：

慢說九族全誅，你就是滅俺十族又待何妨！只要俺陰靈不散！

此時的對白一定要嚴緊，唱出的曲子像說的一樣流暢，而說的要像唱的一樣自然。然後再接唱時是直接唱，不用鼓點打擊起唱：

管什麼十族全臬!

在唱這句時用左右雙分水袖、左右甩髯、雙腳點起走橫曲步,要以唱帶身段表演得自然瀟脫。

燕王怒喝道:

來呀,將這老賊敲牙割舌。

眾武士將方孝孺架過去敲牙割舌。這是北京崑腔班最有彩的地方,就是要「見彩」——即當場敲牙割舌。據說古代的演法是暗場處理,把方孝孺給拉下去,然後再出來時,就敲完牙、割完舌了。可是在北京演這齣戲時,幾百年來的傳承都是當場敲牙割舌。敲完了、割完了,白鬍子上掛兩絡兒紅鬍子,表示正在從鼻子裡流血。臉上抹一些紅油,加一些深紅彩。以前演時,由檢場的用高粱皮磨成的紅顏色,用水加點白糖,抹在臉上。這樣調製的顏色不會將服裝弄髒,如果弄到衣服上能用白酒擦洗乾淨,如果要是化妝油彩就不能洗淨啦。

「敲牙割舌」之後,有一個摔「吊毛」的動作,為了表現疼痛在滿臺翻滾。走了一個「軲轆毛」後念:

燕王呀，燕王，你、你、你反了！你反了！

這句念白要表現出沒有牙舌的感覺，還要能讓觀眾聽清楚是什麼詞。

還要唱幾句【煞尾】，也是按照沒有舌牙的感覺演唱，依然把每個字都得噴出去。唱完後，撲向燕王，燕王將寶劍拔出，用腳來踹方孝孺。這時方孝孺慢慢倒下，這是個慢鏡頭。本來一踹就應倒下，但此處是用硬「僵屍」表現。方孝孺面向裡下腰慢慢倒下，鼓點用【慢撕邊】慢一擊「嗒叭、嗒叭、嗒叭、嗒叭……倉」時倒下。而燕王此時卻憤怒地說：

啊呀不好，這老兒將寡人龍袍玷污了！來呀！將這老兒綁赴雨花臺，魚鱗細刮，妻子對面受刑，與我殺的殺，剮的剮，我就滅你十族又待何妨！與我快快綁、綁、綁下殿去！

燕王這段全部念完後，武士手將方孝孺托舉起來，這時的方孝孺接唱【煞尾】：

血噴腥紅難洗濯。受萬苦的孤臣，粉身和那碎腦，啊呀這，這的是領袖千忠，一身兒千古少。

這幾句唱不僅還要有此前那種感覺，更重要的是被人托舉在空中運氣要均勻，如果沒有基本功

就會支撐不住。在古代演唱此段有些幫腔，打鼓的和打傢伙的一起合唱，方孝孺在唱「血噴腥紅難洗濯」後，樂隊幫腔合唱「受萬苦的孤臣，粉身和那碎腦」——這個合唱是幫腔人的清楚唱法，不用學方孝孺敲牙割舌後含糊不清的唱。然後方孝孺接唱「啊呀這」，幫腔合唱「這的是領袖千忠，一身兒千古少。」現在沒有幫腔這一行了，樂隊的人都不能張嘴唱啦！所以我演時就一個人唱到底。在敲牙割舌之後的唱很難學，沒有舌頭和牙的感覺不好練，各種主意都想過。練這個唱時我還小，才十六、七歲，那時的張國泰老師是陶小庭老師的助教，對我說：「你想想辦法練習，不能唱得太清楚了。」後來我曾問過朱復先生有什麼主意，他告訴我：「你含一塊糖練練。」我就含一塊糖練，還不小心把糖吃了。為了試驗成果就用答錄機錄下來聽著找感覺，後來請老師們聽，「您看這樣成了嗎？」張老師說：「有點兒意思了。你這是跟誰學的？誰教的你呀？」我說：「是曲社朱復老師給我出的主意。」這種感覺主要是唱氣勢，而不是欣賞美妙的嗓音。憑著這種氣勢能讓人覺得是忠臣才對。一聽演唱的聲音，很飄、很亮、很美、很脆，那種瀟灑灑的聲音就不是方孝孺啦！

我們的前輩傳下來就是一個「吊毛」，後面的「僵屍」還由檢場的扶一下。郝振基當初就是賣這個，因他是武生出身。其他人唱《草詔》，也是唱個戲路子而已。以前南方的崑腔班唱《草詔》從來也沒這些表演動作，基本是遵循原本案頭提示。我曾向倪傳鉞老師問過那時他們怎麼演，他告訴我表演並不複雜，只是情緒上很緊張。上場後演唱，與燕王對念，沒有太多的身段，在寫草詔時，還是搬一個桌子，擺一把椅子，有一個思想過程，然後寫「篡位」，敲牙割舌的表現是暗場處理，拉下去後再拉上來，唱完【煞尾】後由刀斧手拉下，這戲就完了。

我認為這齣戲不宜翻做太過，如果用跌仆表演也得在情緒裡邊，滾得要像一個老頭滾的樣子，不能滾得像大武生，要是像一個大武生，那就是「摔死」的，不是敲牙割舌後疼痛的感覺。還有這支北【四塊玉】的特點非常陽剛，元雜劇標準風格的北曲。演唱出來要有一種威武不屈的樣子，有一種儒人的惱怒的樣子。粗魯人的惱怒是無知者無畏，儒人的惱怒都是有思想的。這時的方孝孺只有死忠，沒有第二步，是完全神經質的不管不顧。這是我演了幾十場《草詔》後自己的總結。也曾經有人出主意，說要演得智謀一些，聰明瀟灑一點。這些我曾經在舞臺上試過，不但觀眾不認可就連我也覺得不像方孝孺。後來又有一些老師出主意，讓我在跌仆上下功夫，結果也是不像方孝孺。

後來我又讀了全本的《千忠戮》，在其他場次中以及劇本提示中有些啟發。方孝孺是由老外家門扮演，此類角色都是剛直不阿的形象，他是懷著死忠忠而去。在劇本的前一齣裡有一句對程濟說道：「我為忠臣，君為智士。」方孝孺是死忠，程濟是智謀。在本子裡面對方孝孺以「倔強」的詞兒出現得不少，所以方老先生是一個端端正正的人。這裡敲牙割舌的表演完全是使觀眾看了有一種震撼感，而不是看翻打跌仆的功夫技術。技術性太強了，給人的感覺不是讀書種子方孝孺，而是有武老生的全武行的感覺。

民國初期，郝振基與陶顯庭演《草詔》是「一臺雙絕」，郝振基演方孝孺，陶顯庭演燕王。在一九六一年前後，白玉珍與陶小庭一起唱過一兩次《草詔》，還是用的「廣傢伙」伴奏，唯一的缺點是曲子不熟了，有些唱腔與場面都不太一樣。我們同學裡演過這齣戲的只有我一個，其他人都彩排過，可惜沒有趁著年輕時演出過。白玉珍之後，我是第一個演這個戲，從學習彩排到如今也演過有

百八十場啦！近十幾年只有與周萬江老師演時比較合拍，也是在與周老師演後才知道什麼叫「對兒戲」，就像郝振基與陶顯庭那樣的徒弟劉慶春經常演出，因是自幼同學又是周老師學生，所以也覺得默契自然。現在周萬江老師年逾古稀，也沒有什麼嗓音天賦相當的學生，我的這齣《草詔》也就不會再常演於北京的舞臺啦！

《草詔》這齣戲在舞臺上的穿戴，北京和南方不一樣。北邊比較富麗堂皇，太監、大鎧、刀斧手、青袍等群眾角色都上。南邊的穿戴，就是太監、刀斧手、青袍等，沒有大鎧。如果有大的舞臺，滿臺都站滿了，還是很富麗堂皇的。一九九二年我演《草詔》時，除了獲得北京青年表演獎項還有個「集體表演獎」，這就是給這些太監、大鎧們的榮譽鼓勵，因為群眾演員也都有戲，都有亮相。

我演了二十多年的《草詔》，最大願望至今仍沒實現，因為沒有高腔鑼鼓而不能恢復原汁原味的崑弋老派，那種感覺始終也沒有找回來。在「敲牙割舌」時，我加了一點大鐃，原是無奈之舉，不過是承襲一點高腔鑼鼓的餘韻而已。我想，這個願望是我這輩子也實現不了啦！

談《胖姑學舌》

<div style="text-align: right">

張衛東　口述

陳　均　整理

</div>

一　元雜劇《西遊記》的演出狀況

元朝時，楊暹（楊訥）寫了雜劇《西遊記》，曾在北京上演。元雜劇《西遊記》的寫作時間要比吳承恩的小說《西遊記》早得多，在楊暹之前有沒有這個戲曲故事目前尚無準確文獻記載。他可能是根據唐三藏取經的評話故事為主線，而孫悟空的故事則是一個簡單的底襯了。這個故事留下的本子不多，我見過的、會演的旦角戲只有《撒子》和《認子》兩出。

《撒子》是殷氏受水賊劉洪的逼迫，將生下的孩子放在漆匣裡投入江中，故此子得名叫「江流兒」，這個故事很早就家喻戶曉。《撒子》是獨角戲，崑腔正旦的獨家看門兒戲，我曾經跟周銓庵學過，只是學了一些皮毛。崑曲每個行當都有每個行當的表演規範，正旦切勿做特別瑣碎的表演動作，一般多與老生配戲，沒有風流調情之類的戲。正旦的獨角戲不只這一齣，在《撒子》中是一人獨唱一套北曲，雖然身段有一些，但是基本很工整，因劇情矛盾衝突很少，又是一個人唱念，時間

也不長，所以現在很少在舞臺上演。

《撒子》之後就是《認子》，這齣戲倒是在舞臺上久唱不衰，一直傳到現在，表演形式多種多樣，傳承路線也沒有清晰的脈絡。舊時，《撒子》、《認子》無論清工還是戲工都很常見，無論舞臺表演有何不同，但唱法還是基本承襲了元朝北曲的風格。

還有一齣是《北餞》，是描寫唐太宗為唐三藏餞行的場面，由唐朝十八路諸侯、宰相來代為送行。尉遲恭因當年為了唐家江山征戰多年，殺人太多，懺悔今生，欲修來世，求玄奘給他受戒，而程咬金、殷開山、杜如晦等也紛紛感悟，請求一同持齋受戒。唐三藏問尉遲恭當年立了什麼戰功，殺了多少人，打了多少仗，尉遲恭就當眾表了表功，從此這些唐家大臣就都信佛了。這個戲在北京幾百年來也是久唱不衰的，現在還有周萬江老師傳承演唱。

《北餞》之後就是《胖姑》，這齣戲從元朝到現在，多少年一直都在演唱著，一直也沒有斷檔過。但是這齣戲是舞臺上的戲，在清工的曲會上一般多不唱。

此外還有一齣《借扇》，是孫悟空向鐵扇公主借芭蕉扇的故事。原來的清工也唱，後來因舞臺武打場面的技巧不斷提高，所以在曲臺上也就不常見啦！我們北崑現在演的《借扇》是改良的，早就改變了榮慶社時代的表演形式，而且劇本也是新改寫的。

這五齣戲中，只有《撒子》我沒見過在舞臺上演，但是在曲臺上卻偶有演唱。《認子》這齣戲在北京也有幾十年沒有演過了，在上世紀九十年代初我曾與蕭漪女士首演，這齣戲的身段表演容日後另談。其中有三齣戲——《北餞》、《胖姑》和《借扇》——都是當年崑弋班的拿手好戲。目

前，就北方崑曲劇院而言，只有《北餞》和《胖姑》還能留得一點衣缽。上崑的小生周志剛老師曾

在二〇〇三年傳授給北崑的董萍、張淼，他說是沈傳芷先生的戲路子，當不屬崑弋傳承一脈。《借

扇》的改編我已經談過，已徹底沒有崑弋風格了。

現在舞臺和曲臺上留下的元雜劇雖承襲了元代風格，但這早已經是崑腔化的唱法啦！有些人

隨便按照北曲譜些元人小令或創新改編元人雜劇，便向外吹噓說這就是元曲或元雜劇演唱，實際上

都是唬人的仿古噱頭！我們只能說崑腔承襲了元人雜劇、散曲特點，因用笛、鼓板作為伴奏而改變

了諸多腔調，用「水磨調」的演唱方法歌唱而形成崑曲化。但此種承襲方法是漸變的，目前我們舞

臺上的《北餞》在曲詞上沒有什麼大改，只是在表演上增加豐富了一些身段。過去這齣戲是抱牙笏

的唱工戲──有個規律，凡是元雜劇的這些正生、正末、正旦，都沒有什麼大幅度的表演動作。這

是唱元雜劇的標準，比如《撇子》、《認子》等正旦戲，表演動作雖然有些，但是絕不是閨門旦、

貼旦類的身段。老生戲《十面埋伏》裡的韓信，也是站在那兒唱，沒有身段。《送京》、《訪賢》

的趙匡胤以及《刀會》、《訓子》裡的關老爺，更是如此表演。但近幾十年來，演員為了滿足觀眾

的胃口，胡亂地加了很多動作。

　　《胖姑》、《借扇》這兩齣戲是因其家門行當關係，是區別於一般元雜劇表演風格的。這是因

此兩齣戲的情節和人物身分關係，是應該必須得「動」起來戲。所以，這兩齣戲在舞臺上的生命力

要強一些。因現在上演的《借扇》被改編，所以北崑具有元雜劇風格的完整劇目，也就只有《北

餞》和這齣《胖姑》了。

二 《胖姑學舌》的歷史流變

這個戲原本叫《胖姑》，沒有「學舌」這兩個字，「學舌」是清末以來崑弋班在農村演出時的俗名。後來榮慶社的戲單上也就出現了這個叫法兒啦！當年陶顯庭唱《北餞》時經常以《十宰》命名，有時再加一個括弧是：「准帶《學舌》」或「准帶《胖姑學舌》」。把《北餞》和《胖姑》兩齣戲連在一起演，這是當年崑弋班的特點。在《北餞》中尉遲恭唱完〔油葫蘆〕時上胖姑和王留兒，上場後他們觀看官員們送行唐三藏的場面。

《胖姑》這個戲在當年的崑弋班裡，算是個比較重要的劇目。非但韓世昌唱得好，在韓世昌以外，所有的大花臉、小花臉、老生、旦角等各個家門，幾乎沒有不會這齣戲的。在藝人的口語裡，這齣都俗稱《學舌》。「唱什麼呢？」「唱《學舌》。」《學舌》本來是藝人口中常說的，結果也就當成劇目名稱了。這與《夜奔》叫《林沖夜奔》，《學堂》叫《春香鬧學》一樣。《胖姑學舌》這齣戲的正名應叫《胖姑》，那麼為什麼叫「胖姑」呢？難道她胖嗎？其實並不是這樣的。在元朝的北京人們口頭語裡，將半大的小姑娘、黃花閨女都叫做：「胖姑。」胖姑是半大的小姑娘，根本不是什麼「胖」的意思。

清朝康熙年，內廷經常上演崑曲，康熙曾經傳旨，叫內廷編寫戲曲的人將《西遊記》等雜劇本子拿來，重新編排整套的戲，這樣就把很多關於唐三藏取經的戲捏在一起了。藏於懋勤殿的聖祖諭旨中，還有一條是這樣的：「《西遊記》原有兩三本，甚是俗氣，近是海清，覓人收拾，已有八

本，皆繫各舊本內套的曲子，也不甚好，爾都改去，共十本，趕九月內全進呈。」由此可見，康熙不但下旨，還親自督促。這是康熙二十年平定三藩之後的事情，到乾隆時，這部《西遊記》被張照編入《昇平寶筏》中，直到清末還在上演，在內廷裡，這齣戲叫《村姑演說》。北方崑弋的傳承路線就是自宮中傳入王府家班，再由家班教習傳出來的。為什麼叫「胡老頭」？為什麼叫「王留兒」、「胖姑兒」？這都是根據內廷的本子《昇平寶筏》而得，是與《集成曲譜》、《與眾曲譜》裡的名字不一樣，這兩部曲譜裡不叫「胡老頭」是叫「老石頭」。

《胖姑》在演出時的定名還應該稱《胖姑》，不可叫《學舌》或所謂的《胖姑學舌》。這些俗名本是梨園行的口頭語兒，後來戲單上這樣寫，也就約定俗成了。六百多年以來，《胖姑》的傳承路線基本沒有斷過，一般的小孩子進戲班都要學《胖姑》開蒙。因為《胖姑》的腔調比較古直，沒有什麼裝飾花腔；不僅曲詞朗朗上口而且也沒有什麼長腔，字多腔少的北曲風格猶存，很符合北京人的生活習慣；而且，念白不是很純粹的韻白，而是很生活化的韻白。過去在崑弋班，這個戲是孩子戲，五、六歲的小孩兒，無論生旦淨末丑，都要先學個《胖姑》，目的是將身段、表情作一個提高，貼旦只有把《胖姑》唱好了，再唱《學堂》的春香或《盜令殺舟》的趙翠兒等角色，就都容易些啦！要是連《胖姑》都沒有唱好，再學別的戲就有些困難啦！

三　《胖姑》的扮相

胡老頭的扮相是拿一根兒不纏帶子的光皮竹棍或藤棍，這是表現農村老頭兒所用的生活形道

具。在頭上戴的是白氊帽頭兒，裡面勒黃綢條，勾白元寶形老臉，口戴白五嘴兒鬍子，身穿白老斗衣，繫半截兒小白腰包，下身兒穿青彩褲，方口皂或圓口便鞋，青彩褲要綁腿穿白大襪子應該把襪子綁在裡邊打腿帶子，這樣能更接近生活，自然有老邁的樣子。這個老頭的扮相，頭上也可以不戴綢條，但一定要剃光腦殼才行，照這樣扣上氊帽頭就可以了。這樣的扮相能有個「包袱兒」，就是個笑料兒。這是在胖姑、王留兒唱的時候，有一句是：「恰便是不敢道的東西……」是形容唐三藏是個光頭和尚時，把胡老頭的白氊帽摘了下來，王留兒再摸一摸老爺爺的頭，老爺爺生氣的「哼」了一聲，王留兒往後一躲，找了一個樂兒。這種樂兒呢，現在一般不太用，是過去在廟臺或野臺子演唱時常用的戲料兒。清代的戲曲藝人，不像我們想像的如電視劇的大辮子，前面剃了後面全留，其實生活中並不是這樣。清代戲曲藝人的辮子是只留腦瓜頂勾部位，不是只剃前額一個部位，而是圍繞著腦袋瓜兒一圈兒都剃，這叫「剃鍋圈兒」。唱淨行、丑行的更是要把辮子盤著頂起來，四周都要剃得光見著青荏兒。所以這個摸禿腦袋的表演在當時有些笑料兒，現在的演員基本不樂意剃光頭也就不能這樣表演啦。

胖姑的扮相是梳髽髻大頭戴辮子，就是在大頭上有個立著的髻，代表這個孩子沒成人。穿褲子襖子，是焦月色的，顏色很深，或者粉色的也都可以，繫四喜帶加青飯單。飯單就是農村婦女幹活時常穿的黑色圍裙，這個扮相是如同京劇《法門寺》裡的孫玉嬌，是典型的村姑扮相。胡老頭的扮相如同《烏盆記》裡張別古，也是典型的農村老者。

王留兒的扮相是剃光頭，勾葫蘆形小花臉，戴一字巾。一字巾，就是在腦袋上繫一個綢帶條，

打一個結兒。現在沒有一字巾，就繫一塊水紗在上面打一個茨菰葉兒。上身穿藍布茶衣、繫半截兒小白腰包、下穿青彩褲、腳穿魚鱗灑鞋。這個扮相如同京劇《吊金龜》的孝子張義，一看就是個農村小孩子。

這臺人物一出現，給觀眾的第一感覺，就是他們都是窮人；第二感覺，他們都是農民。這是過去的演法。胖姑的右手裡要拿一個金面紙扇子，左手裡還要拿一塊紅手絹。一九五七年，北方崑曲劇院建院時，韓世昌與白玉珍、孟祥生等前輩們表演的《胖姑》扮相基本沒有改變，白玉珍先生雖然沒有剃光頭，但還是用水紗作一字巾打了個茨菰葉兒。而後的演出多有些變化，基本是以穿戴富貴漂亮為標準，王留兒俊扮帶孩兒髮。有一次，連韓世昌先生也竟不掛青飯單了。

四　《胖姑》的表演風格

《胖姑》是一個歌舞小戲，這是有別於其他元雜劇的表演風格。原來這齣戲有一個簡單的歌舞套路，沒有特別準確的固定程序，每個演員在固定的套路中都能有自己的發揮。首先是這個胡老頭，他是「戲膽」。所謂的「膽」也是「胎」的意思。就如同景泰藍的瓶裡的銅胎，不管外邊招絲點藍多麼花哨，這「胎」要是不好就全完啦！所以這個胡老頭很重要，絕非一般的底包、普通演員就能演好的，他的表演水平應該在胖姑和王留兒之上。過去在崑弋班裡演，一般都是找一些很有經驗的老演員來演這個老爺爺，由老演員帶著小演員來演。不但在北京是這樣，這次我到香港演出，見到杭州的王世瑤老師，他說他們小時候也是這樣，是由老生名家包傳鐸先生傳授。包老是唱老生

的，演老外最有盛名。胡老頭這個活兒（角色），外、付都能應。胡老頭，在北京是念韻白，要是很生活化的韻白，不是不那麼講究的韻白。若有似無的，還要有一點兒農村人的鄉音的味道，他在戲裡起到一個起承轉合的作用。

胖姑是一個小村姑，這個村姑和《小放牛》裡的村姑是不一樣的，她是純粹的農村的小孩。王留兒也是沒有念過書的小村童，要有質樸憨直的可愛性格，切忌演得刁鑽油滑。

在崑弋班的傳承中，還加雜著一些神話傳說。說胡老頭是個老狐仙，胖姑和王留兒也是小狐狸，一家子都是長安城外的狐仙，看了三藏取經餞行的場面後，感動得他們也不再做惡事，信佛悟道修成正果。這與繼承內廷大戲《昇平寶筏》中的情節有所關聯，也是後人為了提高劇中人物的思想品位而設置亦未可知。

胖姑是個天真無暇的小姑娘，所敘述的一些事情，在那個時代，都是讓觀眾聽了以後有共鳴的──一些農村人的話，沒見過大世面，像劉姥姥進了大觀園。胖姑和王留兒，都是沒見過大世面的小孩，在長安城外見到文臣武將給唐三藏送行的大場面，不知道那些官員們究竟是在做什麼？他們年紀又很小，所以編了些小故事按在他們身上，頗有一些妙趣橫生的小趣味，這些小趣味只有古人看了以後才覺得有笑料兒。

這些笑料兒的插科打諢都在胡老頭身上，要是胡老頭托得不嚴、演得不活，那這個戲就沒法看了。憑藉胖姑有多少表演才能，也很難和觀眾之間有直接的共鳴。在古代，這齣戲的特點是：胡老頭是個白鬍子老頭，年紀大的長者，幽默詼諧的老爺爺，憨厚、質樸，沒有無理取鬧的逗樂，是他

很正正經經地給兩個小孩子講他們露的怯。這劇本裡都有兩個小孩子唱：「一個個手執著白木尺」時，胡老頭要鄭重向他們和觀眾說：「那是牙笏！」這種感覺是讓觀眾覺得好笑而又不能演得油腔滑調。這個角色由老外、付家門來應工就是這個道理，而丑行則是王留兒的本工。從胡老頭的臉譜就可以看出他的性格了，王留兒是一個標準的三花臉，臉譜中的白色不能畫得全部蓋上眼睛。

胖姑要演得活潑俏皮，表演動作、跳的蹦的很多，是典型的文戲武唱，如果演好這齣戲也不亞於唱一齣武戲。王留兒與胖姑配合，各有千秋，比如走矮子、做一些高低對稱的動作，後來有人用武丑來演這個角色。老爺爺是個老蒼頭，雖然年紀大，走路是老頭的腳步，跑起來既符合老人的形態，又誇張表演。比如朝靴要抬起腿來，要勾一勾腳，讓觀眾看一看，做一點滑稽可笑的動作。這是超脫於生活的，但是又在生活裡。讓人覺得恰到好處，這就是這三個人表演的基本標準。

胡老頭左手拄拐棍兒上場前在後臺痰嗽一聲，場面打「小鑼兒上場」時走幾步後亮相。面部表情要慈祥、喜幸，右手抖髯後做整冠、將髯後再往中前部臺口時再抖袖亮相念定場詩。然後往右轉身兒走到椅子前坐下自報家門，再敘述故事情節後說明要出門看看胖姑和王留兒回來沒有。然後胖姑和王留兒跑出來，唱第一支曲子，唱完了以後，雙進門，見胡老頭，唱第二支曲子，邊演邊動，胡老頭互動，胡老頭讓在座上，然後唱主曲。待《雁兒落》這支主曲唱完後，再邊演邊唱後面的曲子。而後有個三個人追趕「編辮子」的跑圓場的表演，使得舞臺上整個都動起來，最後的結局是兩小孩把老爺爺弄得很累、很狼狽。尾聲是最有特點的，把到河裡游泳稱之為「洗澡」，這是北京很典型的古代辭彙，現在北京的農村還有這個習慣，「我到坑裡洗個澡去」，實際上就是游泳的意

思。最後還有一個笑料，就是「爺爺背著」和「背著爺爺」的倫理滑稽，要與觀眾有個共鳴，因為任何家庭中，爺爺都是最疼愛孫子。

胖姑有耍扇子、耍手絹的表演，王留兒有走矮子、耍水袖的表演，胡老頭有「編辮子」時跑老頭兒腳步的圓場，這叫「老頭兒圓場」。他是邊跑邊跺髯，而且左手裡的拐棍兒始終拄著，所以身段要不協調就不大好看。「編辮子」是這樣的，由一個人帶頭走，第二個人跟著走，第三人也跟著走，頭一個人走過來時，繞過第二人；第二人走來時，再繞過第三人，三個人插花式的跑圓場。三個人跑圓場的腳步的走法都不一樣，胖姑是貼旦的圓場，腳不離地的跑。王留兒是半蹲的連蹦帶跳，他還一邊翻著水袖一邊跑，胡老頭是一瘸一撞的走出老態龍鍾的樣子，這種老頭兒的跑法必須多練習才能自然。這段表演如果到位，一定能有一個高潮。這種「編辮子」的演法是非常講究的，如果三個人的節奏當中，沒有把滿臺都占滿，這就不好看了。胡老頭始終都是拄著拐棍的，這種圓場，十分漂亮。胖姑跑圓場時，手裡還拿著扇子，左右換手變身兒；王留兒跑圓場時，不時的用水袖做著動作，雙手對稱翻耍。這個形象，可以觀看《北方崑曲劇院老藝術家舞臺藝術》的影片錄影，可惜只是韓世昌先生一個人跑「編辮子」的圓場。可以看出來，他眼睛往前看，拿出扇子的位置是在腦袋上，走的時候是用頭帶著身子，腳再跟上，腳都在臺毯上，像飛一樣。他走的是個整體的節奏，這個美不是一個簡單的快能夠形容的，而且身上的穿戴不能亂，飯單、四喜帶、兩邊的線尾子，腦袋上的辮子，都不能很亂。實際上絕活就在這兒，在沒有以技術來演戲，是將技術化入戲裡，這是看著很美的那種「絕」！

描述唐三藏時，唱【一縷麻】，接著【喬牌兒】、【新水令】，每一句都有一個造型，都是表現曲詞的意思，如果這個造型不完美，不是曲詞所需要的，那就說明您沒有傳承，這一點一定要注意。例如：「一個個手執著白木尺」一句，就要有拿牙笏的樣子亮高矮像，這些地方絕對不能亂改。在唱：「一雙腳」時，表演必須是將腳面繃直，沒有這個動作就不對！

崑弋派的表演傳承，有兩個關鍵的造型。一個是唱《雁兒落》末兩句的時候，王留兒一個轱轆毛兒轉過來翹右腳，胖姑左腳踩在王留兒的右腳上，老爺爺在後邊看著的三人造型表演。這是與《山門》魯智深與賣酒人擺的喝酒造型相近，這都是古來傳承的經典造型。

另一個造型就是在學耍傀儡的時候，王留兒在中間走原地矮子作鬼臉兒，胖姑在左邊右手耍扇子，左手耍手絹兒配合；胡老頭兒在左邊用右手翻水袖，按照節奏邊唱邊舞，三個人做出相互高矮互動造型。

這齣戲在表演上完全是以身段解說曲詞，它的身段都不是生搬硬套，基本內容都是來自曲詞，只要會唱這齣戲的曲牌，身段就會記住。如果只在身段花哨上下功夫，與曲詞沒有連帶關係，學完這齣戲也會記不住的扔掉啦！

這齣戲的表演是經過幾百年來傳下的，人物的扮相、舞臺地位以及身段都是有定制的。有一些對古典崑腔不懂的人，曾經有這種法，說崑曲只有本子或唱腔有標準，舞臺表演是沒有標準的，可以出現不同風格的表演藝術家。現在看也許這種說法不無道理，這是近代為了招攬觀眾以及名演員標新立異的樹立流派而成。其實在古代的崑曲表演應是很有定制的，不能隨便易改，它的劇本很嚴

謹，唱腔調很準確，所以表演是幾百年傳下的標準、樣板，隨意去改，就是毀了這個劇本。這一點我們看遠隔千里的江南崑曲，在舊時《胖姑》的表演中不是也大同小異嗎？

五　《胖姑》的唱腔特點

王季烈先生編的《與眾曲譜》中，對《胖姑》的腔格有些修飾並譜寫了小腔兒。崑弋派的唱腔比較粗糙，接近於古直呆板，在裝飾音、小腔兒的地方少一些。在北京演出的《胖姑》，應屬內廷流傳而來，在傳承過程中，由於演員的鄉音的關係，個別字唱的不太正，因傳唱已久卻熟練活潑。南方的這齣戲，也應是由北京經回到南方的藝人傳流，所以在舞臺人物的扮相、地位大都相近。《與眾曲譜》中的腔調以及裝飾音等多經改動，與舞臺傳承有些差別，節奏比較遲緩。可能因為距離比較遠，從北京的北曲傳過去，經一些研究崑曲的曲家們修正而有變異。

《胖姑》的唱腔也別於其他戲。其他戲一齣場都是「引子」，不上板的散唱，北曲也多是散唱。而這個戲的唱是胖姑和王留兒一出來，就是上板的曲子。這支是「北【豆葉黃】」，和「南【豆葉黃】」不一樣，是節奏較快的一眼一板曲。而在唱【一縷麻】時，半唱半念的成分很多，這個形式應該是唱得像說的，雖然是散板曲子但要注重節奏化。每句幾乎都拉一個腔兒，身段都要有一個造型。在「不是俺胖姑兒心精細」時，「不是」就得擺手，「俺胖姑兒」就得指自己，如果沒用這兩個動作，那您就沒學過這個戲，你沒有解釋這臺詞。在「只見那官人們」就得往外指，「簇擁著一個大擂錘」，這時要嚇唬一下胡老頭兒，「大擂錘」就要用手做大的表現。後面散唱的曲

子，最難辦的就是笛子，笛師如果不會唱這個唱，隨不準，伴不嚴，那就唱得不好。還有，胡老頭兒在裡邊的插科打諢，必須不能影響曲子，主曲是【雁兒落】的那支主曲，節奏應該是穩中漸快，跳躍上有些起伏，在動作上來講，要服從於唱，這樣才能做得美唱得好。

《胖姑》這個戲，據我推敲，名義上是按長安城外寫的，實際上應是按北京城外的故事寫的。

餞行的「十里長亭」應是彰義門外的蘆溝橋，而劇中說的「飴咯」就是北京人吃的「飴咯」，這都是京郊農村的感覺。而「碌碡」一詞現在北京還有這個稱謂，在口語中的字音依然還是元朝音。

「耍傀儡」、「傀儡」是托偶戲，提線的是木偶戲，這裡學的是提線的木偶。歷史上提線在唐代就很盛行了，在參軍戲也有這種藝術形式。耍傀儡在元代的北京也很盛行，而且元代還有很多傀儡戲用雜劇來伴唱，這裡的表演學提線木偶，王留兒走矮子，胖姑拿扇子扇他，胡老頭兒翻水袖作提根線狀。這些表演動作是這齣戲的表演「務頭」之一，到後來有些人在傳承時就不懂這些內涵啦！

【梅花酒】這支曲子要唱得大起大落的弛張節奏，到【收江南】的「要吃也不得吃，呀！」的時候，胖姑和王留兒相互對眼光後開始推胡老頭兒，而後開始走「編辮子」的圓場表演，節奏轉為快速，達到了歌舞的高潮。【煞尾】很有生活情趣，其中有胖姑用扇子打王留兒的風趣動作。最後的包袱兒就是王留兒在胡老頭兒背起時念「爺爺背著——背著爺爺」。

這齣戲的唱腔、咬字以及潤腔時一定要按照北曲的風格，不能隨著演員的思路想當然的易改，表演一定要用身段解釋臺詞。這個戲路子的地位是：胖姑在「大邊兒」，王留兒在「小邊兒」，老

頭兒在「中間」。這是依照倫理道德的觀念所安排的，這些地方絕對不能易改。因為在舞臺上也是有倫理的，爺爺是中間位置，輩分最大；胖姑是姐姐，所以要在「大邊兒」，是靠下場門這邊；王留兒是弟弟，要在「小邊兒」，是靠上場門這邊。

不要為了舞臺效果隨意增添表演特技，這個戲的表演能傳承到今天很不容易，是元雜劇裡較少的能活動的戲，如果我們今天再狗尾續貂那就太無知了。服裝扮相，不能隨意更改，三個普通農民家庭的身分不能改，如果改了就不是這齣戲啦！胖姑如果不掛飯單，不是個村姑的樣子，那不就和《牡丹亭》裡的小春香一樣了嗎？

六　《胖姑》在北方崑曲劇院的傳承

在二十世紀五十年代末，韓世昌先生曾多次示範演過《胖姑》，據說那時就有所改變，而且一回一個樣兒。因演出地點不同所以動作也比較隨意，因年紀關係有些表演動作有所減少，這是現場觀看過的老人告訴我的。後來有時飯單都不帶了，也許覺得老扮相不好看，或因他身體胖、個子矮。他在北方崑曲劇院裡教過這個戲，但是受到當時藝委會的制約，不是您想怎麼唱就怎麼唱，想怎麼演就怎麼演，往往在彩排時就給改了，迫使得老先生自己也得聽上邊的話。所以這一時期的《胖姑》從扮相到戲路子，安排學員時還沒有學會就都變了。這時還出版了《胖姑學舌》的簡譜劇本，名義上是韓世昌傳授的，但在曲詞方面不能說完全改變，也算是有所修改。比如說有些曲詞，名義上是糾正訛誤，實際上就變得非驢非馬。有一句「見幾個摩著大旗」，有人就唱「舉著大

旗」。他們認為韓先生唱「摩著大旗」沒文化也不通俗，像這樣小的地方還有很多。還比如說，王留兒，要增加點東西，找漂亮小孩演，變成書童的扮相，戴孩兒髮，穿粉紅短衣；村姑變成丫環，不要帶飯單了，怎麼漂亮怎麼扮，只有胡老頭兒不好改，那也得用漂亮一點的煙色小腰包。

當時北方崑曲劇院首演的是青年演員崔潔演胖姑，後來是喬燕和演胖姑、張敦義演王留兒。因為張敦義是武生，就安排了一些絕活，比如多走點兒矮子、小毛翻翻打打的武行的玩意兒。穿著漂亮的縮口褲褲襖扮出來跟哪吒三太子似的，當然面部不再勾小花臉了。衣服漂亮——就是為了美化舞臺。王寶忠演的胡老頭兒，用京劇的風格念京白。後來再恢復這齣《胖姑》，重新改編了「編辮子」，變成王留兒推著胡老頭兒跑，與胖姑兩個人繞圈子。在唱【雁兒落】這支關鍵的主曲時攔腰招斷，給王留兒加了個「串前橋」技巧，就是按手翻。胡老頭兒上場後就放下拐棍兒啦，一直跟著兩個小孩表演完。胖姑的念白全變成京白了，都說是韓派嫡傳但這齣《胖姑》只有韓世昌先生演時還是念韻白。

不管怎麼改，這個戲在北崑也算傳下了。頭一檔子是崔潔，戲路還比較準確；二檔子是喬燕和與張敦義，林萍學過沒演過，她學的是閨門旦，李倩影也學過。「文革」以後，這個戲就沒了。

我們班是一九八三年由李倩影、陶小庭老師教的這個戲，當時李老師也想不全了，讓陶小庭老師拉下戲路子合作教學，後來林萍老師也在身段上提了些建議，後來演出時是由陶小庭、林萍作藝術顧問。當時馬祥麟老師認為他們教的不夠準確，大概也給張毓雯說了說。

我們班是由魏春榮演胖姑，當時他是貼旦組的學生，穿褲子、襖子、小坎肩、繫花腰巾子、梳

古裝頭。范輝、寇然都演過王留兒，在剃光的頭上黏一根沖天的小辮子，表演多用武丑動作，扮相基本上還是小哪吒的扮相，胡老頭兒是沙松扮演的，因為其他兩人都是古裝扮相，所以老頭子就變成搓臉勾老紋的化妝啦！現在中央電視臺有錄影資料，一九八四年北崑學員班的演出時的大路子也沒動。

李倩影老師演這個戲的時候是我演的胡老頭兒，後來王瑾、王怡也向她學過《胖姑》，也是我演胡老頭兒。喬燕和與張敦義最近教了馬靖和王琳琳，王寶忠教的張歡。他們演的戲路子基本上就是這種改革的，王瑾與王怡演的戲路子略傳統些。一九八三年，我見過北方崑曲劇院的三個老太太演過一次，那是北京崑曲研習社組織的演出，在前門外中和戲院的日場。梁壽萱演王留兒，李倩影演胖姑，朱世藕演胡老頭兒。因朱世藕老師系浙崑演員，這個戲是「傳字輩」老先生包傳鐸老師傳授，這是在北京的《胖姑》南北合。一九九○年，我和北京崑曲研習社的最小社員朱佳、韓麗君小朋友在東四八條中國劇協演出過，那時他們才不過十來歲，是李倩影老師的手摙手教的。一九九七年前後，我在北大教了這個戲，胖姑由日本籍的劉暘演，我們當時大概演了六、七場吧。張毓雯老師曾經教過日本留學生，是馬祥麟老師傳授的傳統路子，扮演王留兒的日籍曲友按傳統還勾了個小花臉，那場是由曹文振配演的老爺爺。王瑾、王怡演出《胖姑》時，田信國老師也演過京白風格胡老頭兒。

目前，喬燕和老師在上海戲校也教了這齣戲。南方本來就有這個戲，但後來沒有什麼人演了。朱世藕、王世瑤等老師會這個戲，戲路子也基本差不多。據王世瑤老師說：「我們的就是動作要少

一些，沒有那麼多表演動作。」其實他不知道我們的這齣《胖姑》的戲路子是解放後不斷添加的，現在舞臺上的原汁原味的戲路子已經沒有了。

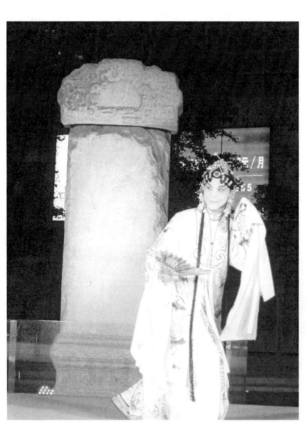

《牡丹亭・驚夢》張衛東飾杜麗娘（2011年6月金台夕照碑下演出）

究竟給後人留什麼樣的崑曲

——在搜狐文化客廳的談話

主持人：各位搜狐的網友，下午好！這裡是搜狐文化客廳的訪談間，我是主持人李昶偉。我們今天非常有幸的邀請到了北方崑曲劇院優秀的老生演員、崑曲研究學者張衛東先生做客搜狐，張先生，歡迎您的到來。

張衛東：不敢當，我本身還是舞臺上的演員，在北方崑曲劇院唱崑曲。因為我是北京人，所以京劇、崑腔，北京八角鼓也學了一些。

主持人：我們今天的話題是聊崑曲的傳承，我們知道崑曲被認為是百戲之祖，在明朝末年可以說達到它的鼎盛期，而且二○○一年被聯合國正式的命名為「人類口頭遺產和非物質遺產代

張衛東：二○○一年五月十八日，當時有十九項遺產，第一項遺產就是崑曲，是被全票通過的，當時就是因為「崑曲」和「崑劇」名稱上還有一些麻煩，翻譯起來比較麻煩，最後的結局也不了了之了，叫崑曲了，這以後很多原來叫的很響的崑劇的稱謂逐漸逐漸也都變成崑曲了。

主持人：我們說被列為一個遺產，可能本身說它的狀況是處於瀕危的狀態，那它在被列為「聯合國非物質文化遺產」之前是什麼樣的狀況呢？

表]。

崑腔不是戲

張衛東：這個瀕危是由來已久的，崑腔可以說久衰而不亡，不像一般的戲曲似的生活在民間的藝人身上，人去了這個藝術就不在了，跟其他的藝術不太一樣，崑腔是傳承，是由幾部分的人士把它締造出來的，而普通的戲就是由藝人來纂弄、編撰，在舞臺上演，有人看，一個聲腔就傳下來了，這就是戲，這齣戲掌握在演員身上，演員編的曲詞、編的腔，演完了、唱完了觀眾喜歡就是戲了，演完了之後這個戲就失傳了，失傳了再有更新的腔出現，這就是戲曲。

崑腔不是戲，這樣講表面上看可能不對，但是我一分析大家就可以理解了。首先說，崑腔的文本就是劇本，它的劇本的著作者都是承襲了唐宋以來介乎於詩詞之間的文學方式，南曲是以南戲為根，繼承南宋以來一些南戲戲文的劇本，北曲以金元時代的雜劇，北雜劇，特別是元朝的元雜劇為根，繼承的北曲，為劇本的。這樣大家就能知道，這些劇本的人不是一般的藝人了，首先說，南戲的劇作者現在我們留下來的《永樂戲文》上有三種：《張協狀元》、《小孫屠》、《宦門子弟錯立身》，這就是古杭才人創作的，就是杭州的一些民間讀書人的書會，他們當時的書會不像我們現在做詩詞的讀書會會書，他們這個「書」實際上就像我們現在所說的評書，講故事的意思。這個書會有很多，最著名的叫玉京書會，就是我們坐在一起編撰一個故事，把這個故事填寫成曲牌子，由伶人們演唱，或者我們文人之間也可以作為雅令之間來演唱。而曲詞都是以南宋以來傳承下來的、宋詞傳承下來的這種創作方式。從音樂的體制上來講，也承襲了唐宋以來的最優秀的唱法，這樣就使得南戲成為了在杭州、溫州地區蓬勃發展的局面。

但是它是怎麼來的呢？咱們還得往上倒，就是北宋的末年宣和年間，在東京汴梁裡邊就出現了勾欄演戲的雛形，我們看《清明上河圖》就可以看得很清楚，這裡面有說評書的。嚴格意義來講，戲曲的表演形式有多種的根，但是實際來講，最近的就是說從曲藝說唱的這種形式上發展到了表演舞臺，宋元的戲畫上可以看到一些副末角色的畫卷，也可以知道

北宋末年就有這種舞臺劇的雛形了。因為金朝人打到了開封汴梁，把徽、欽二帝引到北國了，趙構就到臨安了，中國政治、文化中心分成了兩地，南在臨安，北在北京，北京這時候叫中都，是海陵王把東北阿城老家燒掉，焚毀以後，把祖墳遷到了我們房山縣，這樣中都就定為金國的首都。他說話是阿爾泰語言系統的，捲舌音、兒化音很多，他要有的統一的語言，他就沒有用他原來的母語，而是承襲了漢話，用北宋、東京汴梁投降的漢官們掠來的文化建設了新中都，就在宣武這一帶，學史學的還可以到首都博物館去看。

主持人：您剛剛說到這是北曲。

南宋一百五十年偏安造就南戲繁榮

張衛東：北方的雜劇形式就出現了，承襲的是北宋末年的根，語音系統基本上是近代以來的，後來也就是元朝人周德清寫的《中原音韻》作為一個普通官話的風格，沒有入聲字。而隨趙構南遷到臨安的官員們、文人們，他們都是北方人，他們依然用北宋的文化。因為到了臨安，跟南方當地的一些語言、生活習慣結合，又互融，就產生了南戲的戲文。因為生活習慣不一樣，南方多山、多水，交通在當時來講不方便，但是不如咱們北方，像河北、河南一帶是平原，交通還是滿方便的，南方的陸路不行。這樣來講，就使得南方的語音系統非常豐富，隔一條河不一樣，隔一個村莊也不一樣，幾里都不同風、不同俗，

所以當時就用臨安的、杭州的官話作為他的一個系統，它也有科舉，這樣南戲就蓬勃的發展起來了，一百五十年的偏安，這一百五十年的偏安，使得南宋非常富有，而且亡國之下必為商道，你看南宋海上的絲綢、陶瓷路徑，通海，泉州、溫州做生意，這樣他富足。富足以後文化有後滯性的，享受文化，因為富足了戲曲文化就蓬勃發展。看的什麼戲呢？大家知道唐詩、宋詞，當時唱的宋詞的詞調都是可歌的，每一個詞牌子有一個詞腔的格，這樣就留下來很多音樂方面的精華，玉京書會等等這些編撰的文人們寫的戲可歌性極強，又把北宋的一些表演的形式，還有歌唱的根都繼承過來。當時南宋的文人們和有學識的人們，大多數都是從北宋逃亡過來的人，很有一種戀國戀家之心，他們要抒發自己的感情，怎麼辦呢？只有寫戲，寫了很多很多的故事。譬如通過戰爭家庭離亂悲歡離合的，當然最重要的故事是嫌貧愛富的愛情故事。

主持人：是不是到了明朝之後也是這樣的呢？

張衛東：因為愛情是一個永恆的主題，但是寫的方法、處理方法略有不同，因為南方很安逸，所以寫的這種戲文，往往故事情節很豐富，但是主線又很簡單，就是嫌貧愛富或者愛情悲歡離合，但是有不斷的線。這裡邊的人物多以生和旦為主，演這種愛情，而看這個戲的生活習慣也是按著天來過日子，左看、右看看不完，很慢，唱腔的調子應該也是很慢的，所以就給我們崑腔、崑曲留下一個仙根，就是唱南曲的特點，是「字少腔多」。

什麼原因成就了元代的戲劇繁榮

主持人：有很多知識分子都是在創造雜劇是吧？

張衛東：你說的太對了，這個知識分子可就不同於南宋的什麼玉京書會的這種普通的知識分子，都是大知識分子，這是為什麼呢？元朝的時候在大都確立了首都以後，第一件事就是蓋孔

而北方就不同了，北方一年分四季，尤其北京來講，這個節氣在過去很準確，幾乎到了秋末的時候天氣就越來越短了，到冬至的時候天氣才慢慢的長，等於農業文化當時就是種完了田以後一年就是一季，春種秋收或者冬種夏收，我們是農耕文化，所他生活的節奏在溫暖的季節裡邊是很緊張的，但是在秋末冬初以後又很緩，沒有事可做，就要社火聽戲。

聽戲的習慣也跟南邊不同，北方人的性格豪爽、粗獷，看什麼東西講究單刀直入，一眼就把它看清楚了，所以這時候的雜劇寫作的形式就跟南邊有別了，它承襲了北宋末年的這種風格以後，到了北京逐漸發展，發展成為單刀直入的一折或者幾折加個楔子，然後把故事說清楚。在演唱的風格上也是近乎於像說評書一樣，就是一個人唱到底，其他的人插科打諢，把這個故事情節表達清楚，這就是給元雜劇創造了一個雛形。再發展到了元朝時代，元朝時代的初期北宋還在，這樣也是屬於北元南宋的狀態，在北京雜劇就蓬勃發展了。

廟，現在孔廟還在，就在安定門裡國子監，就要有科舉了。可是科舉剛起來就廢除，因為元朝治國，不知道怎麼治合適，因為蒙古人統治，要不要漢化，政治集團裡邊的人都在不合跟合之間，有一位負責人叫耶律楚材，現在他的墓是在頤和園崑明湖的東岸，漢化還是非漢化他們不斷的在鬥爭。

所以對於科舉來講是三廢三興，對於人來講給分成幾個階層，頭等階層、二等階層，頭等階層當然是蒙古的貴族。其實嚴格意義上來講，中國在科舉制形成以後，就是隋文帝科舉效北齊，北齊是先草創了科舉風格，而隋文帝把科舉制普遍，以後一直有科舉制。科舉使百分之六十的平民一步登天，只要讀聖賢書就有資格參與政治，這樣就使中國複雜的農耕遊牧漁獵文化的社會，變成嚴格意義上來講沒有絕對的貴族，無論是改朝換代還是不改朝換代，也是窮不過三、富不過五，就是窮不過三代、富不過五代，都會有機會發展。而元朝把中國的社會體制變成了等級體制，用階級成分來劃分，這種統治肯定長不了，所以元朝很短暫。把人簡單分成四種，第一種是蒙古人，第二種是色目人，就是不同顏色膚色的少數民族，眼珠子不是黑色的，第三種是北人，就是金代以來最早投向北國的人，第四種叫蠻人，也就是南方人，叫南蠻。

這樣社會動盪了，文人成了第九類，乞丐分成第十類，這就是所謂的十丐九儒，文人都成老九了，這個稱謂在咱們最近這些年代沒有了，好多人不知道，在我們小時候開批鬥會

的時候，標語都寫的很清楚，批判某某某是臭老九的代表人物，就是某某某教授，讀書人叫臭老九，這個「九」就是按元朝的階級分類借取過來的。這樣老九怎麼辦呢？只能寫曲吧，跟戲子為伍，抒發自己心中的不平，寫很多的曲子。他寫的這些小令，「混江龍」等等是單曲結構的小令，抒發心中的不平，交給這些戲子們，他們能唱，而唱出來以後就有人欣賞，而這種唱大部分都很近乎於我們現在的戲劇形式的演出，就是這種小劇場、黑匣子。小劇場、黑匣子是在歐洲創的，就是一些在社會上不能拿出來的東西在那裡面演，元代也是這樣，寫一點雅令，在小圈子裡面讓樂工來唱，自己也唱。

後來就寫戲了，戲就是雜劇，而單曲結構的就是小令，都是社會上最低級的人物，但是思想和才情又是最高級的人物，他創作出來的戲劇和這些小令，就形成了中國文化史上的巔峰時代，這就是唐詩、宋詞、元曲。

主持人：也是王國維的說法。

張衛東：王老前輩就說在那個時代以後就沒有更好的戲可看了，有些人反對他，說他有些偏執，但是如果單純的從創作隊伍來看，從正宗的儒學文學本體上來看，元朝在北京的或者說在北方山西、山東一帶的讀書人創造的元曲的小令，還有雜劇，應該是很了不起的，這也是因為元朝的社會制度所造成的。

主持人：到明清又是一個什麼狀態，也有很多人覺得明清是崑曲比較鼎盛的一個時期？

張衛東：實際上嚴格意義上來講，崑腔在誕生的時候就有了北曲的成分了，是南戲的一個支派，南戲是從杭州那兒傳過來的，到了吳中等地，而吳中等地就是平江府、崑山、太倉、吳縣等等地方，這些地方歷史上就是在五代以來、唐末以來、北宋以來、南唐以來，不斷的由北邊逃亡的這些官員們和文人雅士們避禍、避難聚集的地方，所以這裡邊也有很多歷史故事。我們古代人就說黃幡綽是崑曲的祖師，黃幡綽就葬在千墩。也有像我們看到唐詩白居易寫的「琵琶行」，潯陽街頭夜送客，也是從北邊南逃到這邊了。當然這是古代的人說更古代的事情，不能相傳，我們不能搜證很多歷史資料，但是我們能夠看得到的顧堅在元末的時候草創崑山腔，就是在崑山、太倉一帶傳承下來，而傳承圈是在士夫當中，這個士是文人雅士，而這個士也是士人，隨宦的幕府官僚的士。這些人是當時非常有才情的，為什麼是這樣呢？就是因為元朝末年的統治，使得這些讀書人，既不能夠依附於元朝人的統治去做官、去從政，也不願意把自己的才情枉費，就寄託於山水之間，就出現了很多有才情的人。

南宋的時候可以看到我們國畫，我們的詩詞那個時候就突破了原有的唐詩宋詞的風格，把北曲包括南詞，就是南戲裡邊的一些零散的曲牌子作為一種詩詞的方式填寫出來，供大家

吟唱，唱這些雅令，這也是我們崑腔草創階段傳承下來的一些音樂的、文字的一些文化的根。這裡邊名家、名人歷史上能介紹下來的很多，簡單的舉個例子，像倪瓚，倪瓚的國畫在元末是非常有名的，詩詞也非常好，這就是當時崑腔草創的代表人物，他以後又逐漸的發展。他在儒學的知識圈內是不斷的完善的，這時候實際上就有除了南曲以外就夾雜著北曲、北詞的風格了，但是很不公整，南北套曲是由沈和甫開始興盛起來的，這個時代也遠遠的超過了我們現在歷史史料說的明代以來、明末以後，而那時候是屬於崑山腔的再度輝煌時段。

崑曲聲腔的演變

張衛東：當時南戲的聲腔，包括幾種特點的聲腔，除了北曲，就是咱們說的元曲北雜劇以外還有幾種，一種就是最著名的弋陽腔，從江西弋陽傳過來的，而這個弋陽腔是有形式在、無內容，每個人都可以隨意的唱，而且是乾唱的，只有鑼鼓伴奏。弋陽腔可以唱南戲的劇本，還有一種腔叫海鹽腔，是浙江的一種腔調，可以唱南曲的劇本。還有一種腔調叫餘姚腔，但是「惟崑山腔乃正聲也」，崑山腔是在士大夫文人的圈子當中傳播、傳唱。古代的傳媒資訊和當代是不同的，古代的傳媒資訊就是文字，文以載道，其他的聲腔就是人為的傳唱，三年一變，同樣一個人，頭二十年和最近這些日子唱的又不一樣，

這樣就使得那三種聲腔，海鹽、餘姚，逐漸的靠上崑山腔，獨剩下弋陽腔和崑山腔，這樣就留下了三弋陽腔、七崑山腔的局面，重舞臺表演的、場面熱鬧的、插科打諢，比較逗樂的，大部分是弋陽腔演唱，一些文學性比較高的，思想人物感情比較豐富的，由崑山腔解決這種問題。這種局面一直在發展當中。

到了崑腔，當時來講崑腔它的根是在士大夫文人的隊伍裡邊，傳到了舞臺的演員很快就傳過去，當時的演員們、樂工們，沒有什麼基本的劇種的概念，哪一地方的人就唱哪一地方的曲，因為當時的交通不便，所以像吳地之人，就是平江府一帶周邊都是唱崑山腔，所謂的吳音、吳班或者吳歌，這樣崑山腔就在一個很好的環境當中又用這種文以載道的方式就有一種很好的傳承。而這時候的崑腔立在舞臺上，集成了南戲傳下來的幾個重要的戲，比如《拜月記》、《白兔記》、《殺狗記》、《玉簪記》等等，很多人都認為湯顯祖的《臨川四夢》是專門為崑山腔寫的，這是一個不太準確的話。湯顯祖是臨川人、是江西人，他寫的傳奇他的創作方式都是依古法而創作，而這個時代，就是明代的初葉以來、中葉以來創舉戲劇就跟明朝不一樣了。

主持人：湯顯祖除了《牡丹亭》，其他之外？

張衛東：很多啊，著名的就是《臨川四夢》，他寫的東西都是仿照著前人做的傳奇的風格，用文字

寫下來的，綺麗派、豔派的，但是對於崑腔腔格、曲格，包括北曲方面不太嚴謹，這也就是當時吳江派對湯顯祖有些意見的緣故。這個本子寫出來，應該首演，據估計弋陽腔盛行，而後崑腔班演，而崑腔班演也是被吳江派的人改裝了，最著名的人物是馮夢龍，他把湯顯祖的本子重新篡改了一下，把因果關係、矛盾衝突都調整了，把曲格有些字眼更定了，所以現在我們唱的湯顯祖的《臨川四夢》崑腔的作品，都得要感謝吳江派的人士，要沒有吳江派把這些東西修整了傳承下來，可能就只留下文獻在，而不能見到真正的劇本。

這時候我們又可以看到，就是說現在一貫的從文典上所說的，崑曲是魏良輔創造的，而魏良輔這個人物也是撲朔迷離的，據說有一個魏良輔是做官的，這個曲家魏良輔也找不到出處，具體怎麼樣，很遠了。但是在蘇州老郎廟裡，碑上刻著魏良輔的名字，藝人們要供奉他為祖師，就是說從元朝末年到明朝的中葉這一百年來，是崑腔的初創樂上細膩的一個代表人物。就是說魏良輔是水磨調裡程碑的一個祖師，使崑腔更進一步從音階段，換句話說是草創階段，並不代表這時候沒有崑山腔，這時候崑腔也就進了北京了，有很多研究學者從留下來的筆記裡可以見到，在正德年間，北京城裡就有吳班，就有崑腔的戲班出現，就有蘇州一帶的藝人出現了。而究竟他們唱的叫不叫崑腔、叫不叫崑曲，當時還沒有這種說法。

主持人：那時候的演出形態是什麼樣的，跟我們現在演的應該是非常不一樣？

張衛東：不是非常的不一樣，應該從框架和形式結構上來講是一樣的，而我們現在近一百年，就是戲曲舞臺上呈現的風格是一個劇變的階段，如果在清代末葉以前我們去看，那些戲劇的表演風格，基本上是在兩三百年當中靜止不變的。

談到了魏良輔把簡單的崑腔的唱法剔除了土音，注重咬字的聲韻，把北曲固定成為格式，標誌著崑腔更細膩，而在梁辰魚寫了《浣紗記》，可以說所有創作寫傳奇的都是為崑山腔而寫的。而從這個劇種的稱謂來講，也得要告訴大家，在古代歷來把崑曲稱之為崑腔，唱什麼的？唱崑腔的，唱什麼的？唱弋腔的。而這種稱謂在我小的時候身邊的老師輩門，像侯玉山，侯老師是一八九三年生人，他教我的時候八十多歲了，他還說崑腔、崑腔，沒有崑曲的概念，更沒有崑劇的概念，再有就是朱家溍，我們的老師輩，他是民國三年生人，按道理這個年代比侯玉山先生要差二十幾年，但是他的習慣稱謂也是，這齣戲是崑腔、這是皮黃，嚴格來講「崑曲」的出現也是很晚的，叫響也是清末民國以來經常叫響。崑劇這個字出現應該是民國初年，在上海演出的時候，當時把舞臺的表演都叫為劇，原來不是叫崑腔、崑曲，叫崑劇吧，這樣就叫崑劇了。

等建國以後，一九五六年《十五貫》的上演，標誌著崑曲的調子還能為全國服務，中國就成立了五、六個崑曲的劇團，這劇團的名稱都叫崑劇團，南京崑劇團、江蘇崑劇團、湖南

崑劇團，惟獨北京一九五七年六月二十二日成立的這個劇團不叫崑劇團，最初說打算叫中國崑曲藝術劇院，後來覺得太大了，因為全國的崑曲的演員不可能都到北京來，所以就改小一點，說叫北京吧。這時候大家議，當時我們負責的老藝人是白雲生、韓世昌，當然主要發言人是白雲生了，還有國家派的領導幹部金紫光等等，這樣議，說叫北京又太小，因為當時這個劇團裡的老藝人都是河北省一帶的老藝人，說咱們叫個名字更大一點吧，叫北方，叫北方崑劇也覺得欠通，就叫北方崑曲劇院。這樣就兼顧了，既有崑曲，又是劇團，新老都在一起，叫北方崑曲劇院。可以說全中國唱崑腔的這種劇團職業的劇團還能帶著崑曲兩個字的，只有我們北京的北方崑曲劇院。這次聯合國成立遺產競選的時候，提交上去的名稱也是煞費苦心，到底是提交崑曲、崑劇，還是劃一個括弧，也是很麻煩。其實我們北方崑曲劇院，早就解決這個問題了，北方崑曲劇院。

好傳奇是大知識分子寫的

主持人：我們大多數比較年輕一點的觀眾，可能知道崑曲都是來自於白先勇先生的青春版《牡丹亭》，也是很多觀眾瞭解崑曲的啟蒙。看到新聞說上海崑劇院院慶，要排湯顯祖《臨川四夢》，分為青春版、菁粹版等等。

張衛東：這是現代當代多元化的文藝形式的條目和名稱，如果按我們過去北京人的一種調侃的說

法，名目繁多、花哨，就是說你不管它有多少名目繁多、花哨、翻江倒海，也離不開湯顯祖《臨川四夢》原本的曲詞，因為他寫的這些曲詞是真正中國的詩化劇。我們現在可以再回過頭來說，王國維老先生說從元代以後就沒有好戲了，而明朝的讀書人幹什麼呢？當官了、科舉了，所以在明朝的時候讀書人的分類就不能按老九來分了。當時的口號叫「萬般皆下品，唯有讀書高」，而這個口號，當然現在我們也得要用，只有讀書是能夠使人成長的一個最好的過程，書中自有黃金屋。

到明朝的時候，讀書人應該有這麼幾種，包括清代以來，因為有科舉時代就得要這樣去分。第一種，我認為是最高尚的文人，就是讀書、求仕途、做官，是清官、好官，被貶官、罷官、休官的人，既有才情，又能夠統治一方，又能夠有政治抱負、有思想，這些人再寫出來傳奇、寫出來劇本，應該是最好的，這就是真正的中國文人。而這種文人是儒學代表的，在明代有一位老先生很了不起，叫李贄，也叫李卓吾，他是泉州的伊斯蘭教徒，是少數民族，他的墓就在北京通州通縣城裡西海公園的北岸，李卓吾在評論《琵琶記》，在評論很多很多的傳奇當中，寫了很多很多可以使人感悟的話，就可以看出他的才情有多麼深，是真正的儒學，能彈琵琶，能度曲。很多人忽略他，以為他是文學家、思想家，其實他也是音樂家，如果不懂曲、不懂音樂，怎麼能夠填詞。所以說明代來講，我們可以看

崑腔有思想的好傳奇都是這類人寫的，湯顯祖、沈璟就是這類人等等。

還有一種人是什麼人呢？真正的大儒，不去做官，隱士，笑傲江湖的文人寫的傳奇，他的才情和思想是在道學、道家的風格當中在轉，這些人也很了不起，也寫了很多不朽的代表之作。最有代表的人物，就是咱們崑腔的水磨調版本《浣紗記》的作者梁辰魚就屬於這類人，在劇詞的編織上、曲詞的優雅上，腔格、劇格的幽雅上、準確性上，這些文人是很了不起的。

再有一種文人是這些科舉落第，讀書不是太高，思想也不是太深，才情也不是太多，我們現在說就是迂腐的文人們，他們也寫了一些作品，這種作品也不是說沒好的，一般經常在舞臺上上演的，能夠有一些可聽、可看性的，基本上是這樣，也是一家之言，這屬於是普通的文人。

風月無邊的李漁

張衛東：還有最後一種文人，這種文人在不同的歷史條件下，有不同的評論，如果在革故鼎新的革命時代，要把這種文人稱作是最高的人，如果在舊制的時代會把這種文人說是反動的，什麼人呢？沒有做得了官，也沒有多少的地位，完全是給人做幕府、做家館的教師，或者是

主持人：李漁是不是像舊時的班主。

張衛東：他應該是清僚幕府出身，因為自己沒有做仕途做官的機會，但是又拚命想自己做得更好，怎麼樣？就隨官，按照主子的思想、精神去編戲、去寫戲，所以就出現了很多作品，雖然在舞臺上很好，但是有很多下流的東西，比如說侮辱殘疾人，或者說因緣巧合，跟神鬼對話，包括我們後來最尊敬的老先生，蒲松齡，他寫一些神鬼的故事，也創作過一些傳奇，但是在思想性上很有特點，只能這樣講，不能說怎麼好、怎麼不好，如果好肯定就能傳下來了，當然他最好的就是《聊齋》了，所以明清以來創作傳奇無外乎就是這四種人。我認為最好的還是真正的文人。

我們在清代的中末葉有一種反儒學的風，特別是從龔自珍以來，「我勸天公重抖擻，不拘一格降人才」的時代，很多文人覺得中國的前途很糟了，所以他就要找出來一些能夠跟

做幕僚，編戲、寫戲。代表人物李笠翁，他自己寫一個戲，帶著這個戲班周遊全國去演，可是自己又沒有什麼抱負，做不了官，也沒有什麼才情，有很多戲還是演員幫著編的，自己再潤一潤，這樣就出了很多的東西，這些人物也是很有才華的，但是他創作的傳奇作品，思想性上來講是差一些的，比較淺薄，但是在舞臺上有可看性，就是我們所說的好看、好聽、好玩的那種戲。

他有呼應的前輩的古人做樣板，然後去讓大家知道，這時候像李笠翁的十種曲就有很多人欣賞，包括李漁吃喝玩樂的思想，也有很多人欣賞，李笠翁就成了一個風月無邊的人物了，也有很多讀書人也要效法李笠翁，做李笠翁曾經做過的事，這就是拉著一個戲班讓演員們出點力，讓編曲的人出點主意，自己再把文字順一順，到處去搞這種演出，或者是跟政治階層靠攏，做一些事情。這種事，在任何時代都會有的，只是多跟少的關係，特別是在五四以來，對李笠翁又有一個新的理解，把他又奉為最會編戲的人。所以李笠翁當時在編戲上就有一些觀點，寫傳奇說必須得剪枝葉、立主腦等等。我們看關漢卿寫的《竇娥冤》，到了明朝的時候《金鎖記》好幾十齣，把竇娥不斬，來了青天老爺給她平反了，連續劇。很多很多元朝寫過的戲，到了明朝發展成連續劇了。

主持人：那時候是誰看呢？

張衛東：什麼人都看，下一個條目咱們再提什麼人看，咱們先說這個寫戲的問題。元朝的文人是無體不用的，文典也可以寫在唱詞裡，而且口語的大白話也寫在唱詞裡，最高的境界是用大白話能寫出來有詩人般才情的雅趣，就像關漢卿的「我是一個『銅豌豆』」，像「古道西風瘦馬，小橋流水人家」，這樣大家可歌的作品。為什麼這樣寫？

元雜劇是電影　明傳奇是連續劇

主持人：跟身邊接觸的人群有關係。

張衛東：對了，因為這些文人是直接生活在民間，他寫出來的東西就得要讓不讀書的人聽得懂，讀書的人聽得解氣過癮，這才是最高境界的創作。可是到了明代社會結構變了，讀書人都是「萬般皆下品，唯有讀書高」，就把勞動人民給看成了下等階層的人，目不識丁這是莊稼漢，這樣他們的文學創作是在詩化當中的，他要復原到唐代、宋代以來的東西，所以他寫的唱詞，他要把自己學的那些學識，在他自己的環境當中表達出來，是為他的那個階層的人服務的。所以才有這種最經典的「曉來望斷梅關，宿妝殘」，雖然是簡單的詞句，但是要復古到宋代以來的，是用這些精神思想把朱熹捧到最高境界，是儒家思想的滲透，而這些文人寫出來的東西就是很細膩、很婉折的，就是很修飾的一個每人。所以元代的雜劇是經典的電影，而到明代的傳奇就是電視連續劇，從頭到尾好幾十齣，慢慢的去看。它的對白的曲詞也很細膩，像唱詩一樣。

像湯顯祖最著名的句子「原來姹紫嫣紅開遍」、「良辰美景奈何天」，我也不用背這些詞，大家都聽過，因為現在講座背崑曲詞的人太多了，其實這都可以唱出來。他當時來講是詩化劇，你想想成了詩化句了，在人民生活當中就不是雅俗共賞了，就成為雅和俗的區

別了，雅自然是少的，俗自然是多的，所以當時的民間已然把聽戲作為一種宣傳的作用，把聽戲作為是一種知識普及的作用，不讀書的人通過聽戲可以學到知識。古代的人對知識是非常尊重的，我們近現代以來這個東西我不懂，不懂說明它不好，可是古代的人是敬重知識的。

農耕文化聽戲文學知識

張衛東：我們可以這樣講，在農村，我們現在就拿北京為例，周邊山區跟南部的平原，這是農耕文化，農耕的音樂文化，他有俚詞，隨便哪個鄉下放養的羊倌、農夫，就能唱很多的民歌小調，而那些詞有一些是口語化的，很通俗的，有一些文典也很高的。我們說過北方農村，就說北京吧，每個村都有廟臺，有酬神的活動，神仙過生日了要唱戲，過節了秋收要唱戲，春節了要唱戲。所以說每年要唱兩三回社戲，而這個社戲一唱就唱三四天，唱什麼戲？先得要酬神、敬神，唱仙化戲，仙化戲的曲詞都是文學典故很高的，「天官賜福啊」、「大財神啊」，這些曲詞都是吉祥話，都是文人編出來的，農民們要瞭解這些東西，他認為天官一上來是降福於我們，他唱的詞我們一定要學過來，「見了些人壽年豐」，等等都是好詞，這個開場的頭五齣戲演完了才能演正式的戲，這些戲你看不懂也得看，很多人通過這些戲學到知識，當時是一個樸素的農耕文化和儒家文化統治中

國的時代。

而到了西方列瓜分中國的時代，用西方的眼光看中國傳統的東西，那都是糞土、中醫、中藥只不過是有益無益的騙子，中國的戲曲那就是在上邊插科打諢、耍把戲，或者說在跳神，沒有什麼思想性，或者說它的思想是反動的，是封建迂腐的。乾隆末年就出現了侉戲了，因為雍正七年取消了樂籍制度，古代的樂籍制度娼優是不如農民，農民是最高的，這樣來講是輕商的。後來基本上來講，廢止了這個了，廢止了這個以後，藝人們、戲子們就抬頭了，自己就有主意了，地方戲就能發展了，初通文字的人也能幫著出主意出一些戲了。

首先在北京，就為後來的幾大聲腔擠垮了，第一，梆子腔，第二皮黃腔，第三柳子腔，山東的地方小曲，第四，改良的弋陽腔，就是北京的京腔，就是到了北京弋陽變成京口的唱法了，當時京腔基本上是依附於崑腔的，但是逐漸逐漸改變改的越來越下流、越來越俗氣，最後的京腔就變成插科打諢、有舞類的東西了，民間演得很糟糕。後來跟梆子腔合流，慢慢慢慢京腔也就完了，而梆子腔是從山、陝一帶傳過來的，皮黃腔就是現在京劇的前身，徽調和漢調合的。當時進北京把崑腔以外的戲，包括後來輪為地方戲的京腔，稱之為「侉戲」，就是曲音、唱詞，而唱腔就是白話詞，而唱腔是地方小曲的調子，因為保留這種地方小曲的風格，所以咬字上、發音上就不是官話系統了，就亂來了，就是有口音的。

像梆子腔的山陝派，他唱的字是倒的，所以侉戲就進了京城了，常演的都是下流的戲、逗樂的戲，以表演見長。

脫離那個時代 崑腔只能抱殘守缺

張衛東：這樣慢慢的，我們明代以來，明代末年到清代初年是小曲戲盛行，後來變成打油詩的方式，後來白話也出現了，你想想中國的戲曲天地自然也是筆墨當隨時代，所以地方戲應運而生是自然的，而且演員戲子們可以隨便的編詞，這時候戲曲演員的地位也提高了，就是地方戲蓬勃發展的時代了。而到了五四前後，京劇就沾了「白話文運動」的光了，因為四大名旦的應運而生，他們編的這些新戲都是把舊劇的之乎者也變成通俗版，可歌之，而且有精神、有思想，有一些文人幫助他們寫的戲、歷史故事，都是影射現實、影射時代，相互的跟民間觀眾有所共鳴。所以使得京劇在中國很動盪的年代當中，給咱們北京人民或者全國人民帶來了一種精神上無限的享受。而崑腔的這種精緻、奢靡，這種慢節奏的優雅，還有這種曲詞、文典難以理解，就走出了中國在儒家治國、封建君權統治和神權信仰統治的時代，沒有那個時代也就意味著不可能再有真正的崑山腔逐漸的發展，而只能抱殘守缺而已。

為什麼久衰不亡，就是因為它有幾個重要的特點，第一，它是文以載道，始終是在老文學的這些人的圈裡發展，第二，曲牌連套，每個人是不能改它的唱腔。另外，曲牌連套，限制住了它的音樂的發展，但是又保證了它的音樂不會變異，它不變異這個東西就能傳下來。再有，它是由藝人們不斷的在舞臺上編制了很多表演和技法、技藝，使得表演程序化，傳承下來。最後，還有很多很多的識古之人、好古之人、雅之人，會詩詞善音律的這些人，愛戴這門傳統藝術，使之為唱崑腔如念經一般，甚至搞一些復古的創作，填一些辭令去唱崑腔，清唱也使得崑山腔六百年到現在久衰而不亡，這是它靈根。而這些人是很執著的，只要是愛上了崑腔、唱上了崑腔，跟崑腔結為了緣份以後，我去教曲經常說，「上了賊船可就下不來了」，因為我們通過唱崑腔，通過裡邊的文詞還有強調可以上達於天，跟古人可以說話。

主持人：現在學崑腔的是一些什麼樣的人，我知道您在很多高校教崑曲？

張衛東：崑腔應該是這樣，實際上崑腔嚴格意義上來講，從清代的末葉，在北京來講是一八六〇年咸豐到避暑山莊避禍，英法聯軍攻佔北京這是作為北京崑腔衰亡的點，不像我們書本上看到說乾隆年崑腔就不靈了，不是這樣的，因為那些記錄都是有一些誇張的成分。我們現在從宮廷裡邊的檔案，還有民間的一些小說筆記、家譜日記當中，我們搜證了很多的資料，就是說在北京應該是英法聯軍以後崑腔衰亡的。

主持人：它這個衰亡是跟當時的政治環境有關係嗎？

道光皇帝與崑腔衰亡

張衛東：對，很有關係。我們剛才說了很多，就是說清代中葉以來的小說筆記非常盛行，大白話的文章很多了，地方戲也蓬勃發展了，但是當時北京崑曲在王府宅門當中，還有一些高級的官員家庭當中，還是有的。但是當時我們有一位皇帝，是一個很不得時運的皇帝，就是道光，他登基以後，可以說有德無才，他德很好的，沒有才，運氣也不好。咱們知道，一八四〇年鴉片戰爭，標誌著中國徹底地走向了沒落，封建專政也到達一個極點。這時候道光考慮到節儉，他是最節儉的皇帝，他的節儉是做給別人看的，實際上他自己的享受奢靡還是照樣的，只不過他是化整為零。再有一個，他很害怕秘密宗教組織、民間社團組織顛覆他的政權，因為在他年輕的時候出現過白蓮教，在嘉慶年的時候隆宗門之變，這樣道光就是把原有一千五百人的宮廷御用劇團變成了只有一百二十幾個太監來維護演出的局面。

主持人：這原來是給誰演的？

張衛東：給皇帝演的，這些演員都是專門唱崑腔和弋腔的，把南方每年進貢的教習都遣散，北京就沒有從揚州、蘇州來的唱崑腔的人才了。

主持人：為什麼都要從蘇州那邊專門招人過來，是因為唱腔本身的原因嗎，還是咬字這些因素？

張衛東：因為江寧織造、兩淮的鹽運，就好比蘇州、杭州是一個金三角，是當時中國最富足的地方，所有好的東西都得從蘇州、杭州進北京，所有享受的東西在北京自己都不生產。

主持人：包括崑腔。

張衛東：包括唱戲，我們現在也是這樣，北京當地的人沒有為北京創作出很多很多的篇章，而北京都是接納外來很多的學者，還有打工者，為北京營造出現在這麼美好的都市。古代也是這樣，古代所謂北京的八旗子弟遊手好閒，也不是像我們想像的，就是說幾代都住在這兒，天天的享受，不是，隨時護防、換防，旗人的兵營就好比我們現在的軍隊大院，或者說臺灣的眷村一樣，隨時的換防，讓這些人到全國大地去打仗、當官等等，所以滯留在北京的這些人，無非就是內務府的包衣，還有臨時在北京做官居住的人。這樣就跟明代以來北京官員的形式、做官的形式不一樣了，跟乾隆年以前做官的風格也不一樣，特別是皇帝多次下旨家裡不讓養戲子。我們看《紅樓夢》，看史老太君炫耀自己，「我們家裡經常唱戲，這個戲算什麼啊」，炫耀，你就知道在乾隆年以前豢養家班、豢養女樂太普遍了。所以說

在北京做官的人膽子都很小，深居簡出，不敢豢養家班，怎麼辦？就是為多給別人辦，也是有數的那麼幾個戲班，斬斷了崑曲跟北京的來往，全都由昇平署太監演唱崑腔，太監的籍貫大家也知道河北省一帶居多，口音的問題、文化學識的問題，當然又成為自己的一種風格。因為道光帝考慮到自己的安全和考慮到節儉，只能這樣做了。

這樣到了咸豐年的時候，咸豐是一個非常喜歡氣派的皇帝，也非常喜歡享樂的皇帝，他駕幸昇平署，為昇平署寫了詩，實際上那已經是禮崩的時代了，這樣北京的崑腔應該是一下就走向沒落了，不是我們想像的慢慢的完的，一下就完了。因為從政府部門就是一個命令，江南的藝人不能進北京了。

再有一個，道光年間還出現了一件什麼事呢？運河不暢，運河不行了，因為漕運，一個是出土匪，再有，黃河決口，糧食都是不夠用的了，道光就想了辦法說怎麼辦，後來他想起嘉慶年有一個說法海運，結果海運還真成功了，海運是交給民間辦的，不是國家辦的，半公半私的。這樣一走了海運了，南方的藝人們也不可能從揚州再奔北京城了，而滯留在北京的江南籍的藝人，慢慢就是應運而行了，觀眾愛聽什麼就唱什麼，大部分崑腔演員兼學皮黃、梆子，慢慢慢慢的就變成了唱京劇之風了興起了。我們現在看，我們京劇很多的前輩老藝人的根，都是唱崑曲出身的，最著名的梅蘭芳梅家就是唱崑腔出身的，梅巧玲是唱貼旦兼閨門旦出身的。後來的幾位名家也都是，比如富連成的班主葉春善，是專門唱崑腔出

青春版改編不符崑腔原有的審美標準

張衛東：這也是翻開歷史的又一頁，崑腔就完成了當年神權至上、皇權至上的封建統治時期的歷史使命了，沒有那種環境也就嚴格意義上來講不能夠有崑腔真正的輝煌。而即便是要改崑腔、編崑腔，這種發展沒有那個環境也不可能再發展，最後的結局就是改雅為俗，就是把古代很好的東西、很高雅的東西改得支離破碎，化整為零，用一個很好的現在的時髦的名詞叫平臺給它托起來，讓沒見過的人去開眼，看完了完了，就這麼簡單。

所以如果說真正的崑曲想怎麼樣的發展，這個我們得要擦亮眼睛洗清耳朵，去看看現在的社會現實環境，是不是允許它再發展了。嚴格意義上講崑腔不發展就是發展了，因為不發展崑腔維護著明清傳承的表演方式、演唱方式，維護著它原有的劇本文學，還有唱腔風格，原有的身段、穿關、表演特點、家門的特色，換一代人就是發展了，現在必須得要先立而不破才行，我們現在是不破不立，我們先把舊的都破了，然後再立一個新崑曲、新崑腔，或者弄得支離破碎的做一個平臺托出來，印象版、青春版等等，這種叫法嚴格意義上來講，就是非常俗氣的叫法，這是外國人，還有其他的演唱表演團體，還有做學問的人，

他們都玩剩下的了，我們現在又把它揀過來。所以說這個來講，不符合原本的崑腔的真正審美的標準。

主持人：我這裡有一個疑惑，假如沒有這些版本的話，這些版本可能某種程度上是對觀眾做了某種妥協，比如它可能常常標榜我更時尚，就是說跟都市文化會有這樣一種妥協，但是這種妥協可能也會贏來一些好處，比如說有更多的人對它感到有興趣，不排除有些人會慢慢的去鑽研，然後真的就上了道，進入像您所說的更古典的崑曲的愛好當中去，這可能同時都是可以存在的。

崑曲遺產確定之日即崑曲藝術破壞之始

張衛東：要讓我說就分為兩版，一個叫營業版，一個叫研究版，這實際來講，崑曲在二〇〇一年以前「默默無聞」、「慘澹經營」，就像王掌櫃開茶館一樣，「不怕您笑話我這茶館不上座我真著急，我想請女招待，什麼主意都想到了」，比方說崑腔的現代戲時代，崑腔的歌舞劇時代，崑腔的改雅為俗的時代，崑腔的唱白話不要尖團上口入聲字的時代，這都經歷過。可是二〇〇一年被定為遺產以後，這局面不一樣了，成了時髦的東西了，而做崑腔生意的事情就越來越多了。表像上來講，說做崑腔的支持、扶植上來講確實花了不少錢、做了不少事，但實際上誰紅誰心裡知道，因為做生意的人是「無利不起早」，沒有利的話不

二二四

會早起的，或為名或為利，賠本賺吆喝，指著崑腔打這塊牌腔太容易了。如果說對於一個欣賞者來講，因為我相信雖然沒有輪迴、也沒有轉世，但是接觸古人、接觸古雅的東西，是每一個人或者說有一些人是很嚮往的，每一個人也會受到這種碰撞，當然你的緣份深、緣份淺的問題，無非是給他們提供了一個很好的條件。但是既然成為遺產，就是說遺產的確定之日就是這個藝術的破壞之開始。因為歷來如此，虛浮的、浮躁的、生意氣的東西往往是占上風的。實實在在做基層工作的，認認真真在傳承或者說在保持傳統特色上下工夫的總是走下風的，因為俗跟雅的區別就是多跟少的區別。

現在我們嚴格意義上來講，把俗認為是很壞、雅認為是很好，雅的東西裡邊也不見得沒有壞的成分。所以既然定為遺產了，我們就應該按遺產對待，可是沒有想到，現在全中國都在鬧遺產，崑曲是遺產了，有很多人做崑曲的買賣，詩詞吟唱作為絕學了，趙先生在常州搞吟唱，錄過音，現在中國的好多省份要確立成為我們地方特色的詩詞吟唱人類口頭非物質遺產，呈報上去了，手工業也是遺產了，這也是遺產，那也是遺產，遺產弄完的以後就都在做這個生意。如果要再這樣做崑曲生意，很可能這遺產就變成流產了。

所以我現在的志向就是說，我們有可能的話，像北京一樣，沒有城牆會有唱腔才對，城牆沒了，但是不能沒有北京的風格，得要有文化，就是有它的強調，有唱腔。崑腔步履艱難地走過了這六百年，我們作為一個後輩怎麼對它起到一個真正的貢獻的力量呢？就是

得要傳道，這個傳必須得要在立的情況下傳，不能先破，不能先說崑曲不好，先得要說崑曲好。

嚴格意義上崑曲遺產如何傳承

張衛東：再有一個，傳承方式要圍繞著幾個標準的層面，第一，這齣戲誰教的你，你跟誰學的，你把他學的東西掌握了多少，能不能原汁原味地傳下來。第二，這個曲詞跟曲譜有沒有標準的格式傳下來。第三，你傳承的思想的風格有沒有偏頗，是不是為了追隨現代觀眾審美的欣賞品位去傳承，如果要是那樣傳承就不能叫遺產。所以要這樣，哪個版本都不夠遺產的標準。比方說崑腔的唱功，它的家門，男聲跟女聲之間要解決一個調門的高低問題，在古代就是男優女樂，如果要是女樂，生旦淨末丑都由女孩來演，我們讀過《紅樓夢》，知道那十二官怎麼回事，就明白了，所以聲腔能解決共鳴的問題，能夠在一個調子上。再有，都是男生去演，所有生旦淨末丑由男演員去演。這就是一個傳承標準啊，不夠這個標準就不夠遺產。崑腔的名演員，民國時代南方只有一位，職業的，業餘曲家不用說了，職業女演員南方只有一位張嫻。北方的職業演員，只有兩位，一位叫李鳳雲，是白雲生的太太，還有一位叫田菊林，過去全中國就這麼三位職業的女演員，有名的，沒名的不算，基本上就這樣，出名的演員就這麼三位。所以後來我們培養演員就男女

合唱了，男女合唱它的思想、它表演的藝術觀點，相互之間都會有不同的，這是第一個遺產的標準，現在我們不夠，沒有說統統的男班或者統統的女班。

第二個遺產的標準不夠，就是調門的調式，崑腔延長的調子是按照古代音樂的調式來調的，用這個調子，像崑曲吹的笛子是用平均孔的笛子，那個音準概念是跟我們現在的音樂學院派的鋼琴的ABCD的調是不一樣的，這是有史可查啊，定這些調子是當時官方古代傳下來的，我們現在用ABCD定調的笛子，一齣戲換一根笛子，這就等於違背了第二個遺產的最標準，沒有。

第三個標準，我們崑腔只注重現在職業演員在舞臺上唱的這點戲，在臺上演的這點東西，我們沒有注重民間清唱愛好者曲會的這種雅令的演唱，民間的清曲演唱愛好者的角色、坐唱的形式，這是並重的。

第四個，我們在表演上演員上是各自為政，隨便的編一些花哨的動作，做那動作跟曲詞不吻合，沒有固定的譜，這也違背了遺產的標準。

這樣來講，嚴格意義上崑腔的遺產就沒有了。

再有，我們現在崑腔留下來的音樂資源，就是那些工尺譜，這些工尺譜記錄的方式是古代

原有思想的記錄，是沒有小的潤腔和小的細緻的強調的記錄的，不是不能記，而是不允許記，不允許記的目的就是為了給演員留下空間、給演唱者留下空間。可是我們的崑腔曲譜自打民國中葉以來，王季烈、劉富梁編《集成曲譜》開始，後來的《與眾曲譜》，再後來五二年出的俞振飛先生的父親出的《粟廬曲譜》，雖然寫的是工尺譜，但是按照簡譜很細緻的小腔都給寫清楚地記錄的，而這種記錄它的嚴謹程度表面上看很科學了，但是就違背了前人留下來的風格，違背了古法的風格。最重要的就是這部《粟廬曲譜》，基本上是以簡譜的風格用工尺記的，細緻的小腔都記的很清楚，沒有辦法，因為工尺的字是斜著寫的，是用漢字的方式寫的，只能記一個小腔，如果裝飾音標的很清楚就無法看這個譜，看這個譜的時候很費勁地看，只有會唱這個曲子才容易看。再有，束縛了你對曲子的理解，當然我們並不是批評這幾部曲譜的缺點，我們只是說當時王季烈、劉富梁，包括俞振飛，這些老前輩當時是崑曲勢微的情況下、衰弱的情況下做一種搶救，做一種更科學的記錄的方式。

但是這樣往後的影響，到我們現在是唱簡譜，我們現在劇團裡頭用簡譜。還有唱花腔，我們現在唱出曲子的腔調花的不得了，什麼腔都往裡揉，就是花的很厲害。

現在的崑曲改編是糟改

主持人：現在包括像青春版的這些劇目不是強調是師徒手把手教出來的。

張衛東：關鍵就是我們的師徒，嚴格意義上講從一九二一年蘇州的崑劇傳習所開始就有改良思潮了，雖然是傳老崑曲，但是這些徒弟們他的思想都是富有創造性的，他們當時就是劇團解散了這些徒弟們、這些老師們就到地方劇種裡邊做身段表演的老師，編身段去了，有些落實就是吹笛子就做伴奏。而且我們國家有很多的，包括我們北方崑曲劇院的老前輩，韓世昌、白雲生等等這些老前輩，他們後來也到中國舞蹈學院去當老師，他們這些人們，新社會賦予新的生命，您現在就是新社會的老師了，我們有一個主題您來編吧，什麼主題都有，把這些符號放在裡面，讓這些學舞蹈的人都來學。經過這麼一段很多年的工作，等到後來恢復了崑曲的劇團以後，請這些老師來繼續做老師教，這些老師的思想裡邊就受到了很多的創新精神的影響，他教的任何老戲都是不盡善盡美的，都是在發展當中的，這個地方我想應該多加一點什麼動作更美，這地方我想應該再加一點安的更滿一點。

這樣裡講，崑曲又落得個載歌載舞，無歌不舞，什麼戲都得有很多的動作，什麼戲都得有表演，這個表演動作要舞蹈化，演唱又請了一些新文藝工作者，都是由歌劇院、地方戲唱京劇的、唱評戲的、越劇的，改過來當演員。他到這裡來就是想改造崑曲，為當時的群眾

服務，唱現代戲，所以演唱是歌曲化。導演，原來的老藝人思想太陳舊，就會編動作，不好使，不能用這些人做導演，請一位搞話劇的、搞其他戲曲表演的有思想的年輕人來做表演，可是這個年輕人不會編這些動作啊，再找一位技術導演，找一位老藝人做顧問，您給編動作。所以舞臺的結構是話劇框。

舞臺美術也得改啊，從戲劇學院新畢業分過來很多畫畫的，搞燈光設計的，學的都是西學，就改裝這個舞臺，所以最後使得這幾十年，大概有快六十年了，我們的崑腔演唱歌曲化、表演舞蹈化、交流感情人物的內心結構是話劇化、舞臺的美術結構是現實化跟抽象化的現代科技化，而燈光設計完全是歌舞晚會化，這些現代化現在就形成了我們當今崑劇的一個時尚的標準。

我曾經做過一個打油詩，我說不光是崑腔，現在我們國家所有的經典的傳統的劇種，包括京劇、越劇、評劇、河北梆子等等等等，都離不開這四句話，「臺上搭臺必伴舞，做夢電光噴煙霧，中西音樂味別古，不倫不類演出服。」一個在前面唱後面有很多人在伴舞，跟這個情節有關係沒關係無所謂，只要花哨就行。哪齣戲如果要編的話，無論老戲、新戲，離不開做不完的夢、噴不完的煙，現實浪漫主義等等等等，出點奇怪的妖蛾子。中西音樂味別古，一般我們現在的伴奏樂器除了民樂以外又加了很多交響樂。不倫不類的演出服，穿的衣服唐宋元明清什麼都有，重新設計，跟原來的傳統格局滿不相符，你得要知道，演

主持人：也有說要回歸到明朝那種演出風格。

張衛東：回不去的，因為我們沒有活到明朝，所以我說過，崑腔必須得圍繞著三個傳承方式，第一，人為的有老師傳承給你，你堅定不移的按照你老師教的傳下去，你不要講說這個是我在老師的基礎上又改良發揮了，或者說這個老師教的時候就再創造了，這不要再教了。第二，有劇本文學、還有曲譜傳承標準的前人留下來的若干個樣板，要參考這個，離開這個譜，要真沒譜，也不行，不參考這文本也不行。第三，本身你這個演員、你這個傳承者是不是從學戲那天起，從你出道江湖做演員開始，就是堅定不移的走的是維護傳統、維護遺產的方向真正的心裡的思想，你如果要沒有這個真正規矩地繼承傳統的思想，興什麼、做什麼，哪頭炕熱往哪頭靠，演員沒定性，你教的這個玩意兒估計也準不了。在這種方式之上，都具備了，這個演員才有資格把古代的一些文獻，我們有一個行話，這叫捏戲，就是有現成的材料你把它捏起來，古復原成傳統戲的風格，我們有曲譜、有穿褶的、有提示的、復這東西是高仿的，還得要讓內行人統一通過認可才夠這資格。如果這幾樣都違背，那就不

主持人：假如說崑腔國家沒有把它當成一個遺產，它在原來自己的路上，您還會認為一定要按照傳統的方式來做嗎？在這條路上可能走不通？

張衛東：不見得，是這樣的，世界沒有確立為遺產之時還沒有更多的人關注它，所以並不是它的破壞之時，因為沒有確立為遺產，愛幹的就幹，不愛幹的就撤，有名利的人一看這是苦差事，我不幹，我走了，沒有名利思想的人在裡面認認真真的幹，在裡邊幹的人老想著改革、改良，就形成自己的集團，我們叫創新的集團，兩條腿走路嘛，我們就搞創新去了。像我們這種喜歡傳統，認認真真做藝的藝人們，實際上嚴格意義上來講，崑曲必須得在基礎上去復古，而所謂的復古也是創新，沒見過的就是創新的嘛。所以我們各行其道，有機動車道、有電動車道、有便道，我們走我們的便道也能通羅馬，這個機動車道能比我們早一點到羅馬，但是有一樣，歷史會看得清楚究竟你是遵循哪個道路去搞崑曲這個事業。你是維護傳統去搞，你可能是苦差事，一輩子清苦的，你得耐得住寂寞，無名、無利，你也不必去爭。你如果要想奔著成名、成家，幹崑曲你也是曇花一現，就這一階段我一努力也成崑曲界的大王了，就兩年沒有了，因為你創造的東西要經得起社會的推敲的，現在的社會是多元化的社會，是一個很複雜的社會，也是一個先

必要去稱之為崑腔，就這麼簡單嘛，你得說實話才行啊，我們哪一個人活到了明代。用這種文以載道的形式，能夠把明代的任何環境說得那麼清楚嗎？不可能。

進的社會，也是一個發展很快的社會，人也很多，各種的傳媒方式也很多，您一個人再有能量、再有能力才能得多少觀眾，心裡明白。在崑曲當中，甘願清貧的、甘願維護傳統的人，就努力的在這兒幹。

主持人：但是也要有人看到。

張衛東：可以這樣講，有人看，和沒人看，並不是標誌著崑曲的價值觀，崑曲的價錢不在乎有觀眾、沒觀眾，只在乎它是文化的遺產能不能傳下去，既然定為遺產，就得按遺產的事情去做，如果說不按照遺產的宗旨去做這個崑腔，那我們就等於是把我們很好的東西給拆沒了，因為物質文化的遺產可以用人為的方式把它復原，有一些東西拆沒了，像永定門拆沒了，又蓋了一個永定門，雖然不怎麼好看吧，但是還叫永定門，確實是按照原來的照片的樣子造出來的。我們沒有金絲楠木了，可以上外國買鐵梨木插在這兒，還是永定門。

但是崑曲真的要亡了的話，傳承人都沒有的話，就夠不成崑曲了，因為它是口頭傳承的文化遺產，怎麼幹、怎麼演，還得幹這個事情的人。

主持人：這也是您這麼多年在高校推廣崑曲的原因？

成為遺產以後崑曲界大環境不好、小環境更糟糕

張衛東：人就是這樣，只要做事就會有好和壞，有正面，有負面，過去有一句話「人怕出名豬怕壯」，好事就能變成壞事，壞事也能變成好事。在高校裡的傳播崑腔，是崑曲維護傳統走的一條最重要的道路，我從一九八九年就做這個事，現在快二十年了，僅憑一人之力，既不依靠外援，也不拒絕外援，更不在此生名、生財。有人說張衛東是在劇團裡唱不上戲才四處去傳播崑曲去教戲，其實有目共睹，在北方崑曲劇院唱老生的演員當中我還不是個混飯吃的，還是有一些功名利祿的，得過很多的獎，最近得了一個「全國少數民族匯演的優秀表演獎」，而且我們劇院裡的創新劇目也不是完全拒絕的不參加演出。有一些比較重的活，任重的角色，我還是用我傳統的方式認認真真的去演，觀眾認可、評委認可我就算是完成了我的工作任務了。我的藝術傳播、藝術教學，完全是在沒有影響到我的工作範疇的業餘時間做這個事的，而且我也有個標準，個人的一些學生們向我學習，我是一律不收的，學校的社團沒有這種資金來源的支持，我一概不收費的，國家正式的選修課程是按公而辦，我首創了兩個學院裡邊標準的有選修分的課就是崑曲，中央音樂學院，在本世紀初二○○二年、二○○三年的時候我們就有崑曲正式的選修課，有學分的。中國音樂學院也是這時候創的，在這以前成立了這麼多年，崑曲做過講座，沒有固定成為選修課。音樂學院首當其衝，繼承中國的傳統，像北京的大學京崑社，從九三年、九四年初創階段我

就參加，一直到去年才截止，完全是義務的去傳唱。

有人說圖名比圖錢更沒勁，可是您知道全中國聽崑曲的人和唱崑曲的人才多少，知道我以後去超市買東西少給人兩毛人家也不會讓我出來，所以無論你去做什麼事都會有一些人再來說你，眾人皆醉我獨醉，要有真正的從善如流的精神去做崑曲的事，成為遺產以後崑曲界大環境不好、小環境更糟糕。大環境是世界領域、全球化領域都要做崑曲的買賣，有點名、有點腕的人、有點錢財的人，都得要以穆善人的方式、張紫東張善人，也是初創崑曲傳習所的老前輩，都像他們這種方式似的，說我為崑曲做善事，我投資排崑曲，我投資養活崑曲的演員，我投資怎麼樣、怎麼樣、怎麼樣。投資的結局是，到現在我也沒有見到成立一個崑曲的科班好好的培養幾百個崑曲演員，這個演員基本功都沒有練好就排出很多大製作的戲，就周遊列國去演出了。

所以這樣來講有好的一面，是為崑曲宣傳了，真正的做了崑曲的義工了，但是也有不利的一面，很多人學了一點崑曲以後，就要做崑曲的生意。比如我見到學了四六個月的崑曲的學生，上了幾個月的崑曲的課就要寫崑曲的劇本了，這樣的短平快是不行的，而且現在崑曲又要有本科生、研究生的學位出現，而且在大學裡邊又有專門教崑曲的博士生導師、碩士生導師出現，這樣就把崑曲當生意了，名義說是學問，實際上可以這樣講，大環境上來講，因為我們得要

為後代去著想，崑曲究竟我們留給一個什麼樣的崑曲，一百年讓他們看見了以後覺得還是這樣。要知道，音像製品會變質的，那個味道跟真人演是不一樣的，剛剛我說的問題，定調的問題、表演的身段問題、演員的穿戴問題、化妝問題、舞臺問題等等，都沒有遵循古法去做。

再有，小環境不好是怎麼回事，成為遺產以後劇團裡邊出現門派之爭，首先國家下達了一個標準傳承人，一個劇團裡只有幾個傳承人，這些傳承人都是職業的藝術名家，就是地球沒引力能夠空中飛的，這些藝術家都定為傳承人。可是這些傳承人當中，真正的崑曲教育家一位也沒有，也有，有一位老先師，百歲了也算傳承人，這麼大的年紀變成一種口號稱謂了，這明顯的就是一種對於傳承人擇選的標準沒有一個真正的能怎麼去做傳承的標準，傳承人變成一個口頭的榮譽稱號。你想我們健在的老前輩們，我們滿可以變他一個終身的藝術成就的獎項，我們應該打板高供才是啊，可是你們的下一輩們並沒有認真遵循這些老先師們的要求怎麼去唱，他們學完了戲以後都不願意讓這些老師們看，都覺得你看完了給我提意見也沒法發展了，老師聽完了也不敢說，挺好挺好，背後「這什麼戲啊」，這都是有目共睹的。

再有，門派之爭，現在這些藝術家們六十幾歲、七十幾歲，有些聲名的藝術家們，要自創流派，廣收門徒，收徒的標準，就是你得唱我這幾齣創作戲，就是新編的這幾齣。就像

京劇流派一樣，把我樹立成為一個什麼樣、什麼樣的人。嚴格意義上來講，又把崑曲變成地方戲了，原本崑曲是沒有個人流派的。我們舉個例子，六百年來知道崑曲名人的連一百個人都沒有，像梅蘭芳那樣登峰造極的藝術家，就我而言，知道的也不過二三十位，剩下的能有幾位。所以崑曲不是演員締造的藝術，是由文人創寫劇本，由曲家們譜曲、音樂家們做這個事，由演員們編演動作，到舞臺上排演，由業餘的曲家們清唱崑曲、雅令、小令，維護著崑曲演唱的標準，用韻的標準演唱方式。還有一些，音樂家們、器樂家們，搞民樂的這些人，把崑曲的曲牌子演成崑曲的器樂曲，來傳播它的符號。最後，還有一些人，視曲如命的古曲家們，就是這一首「原來姹紫嫣紅開遍」，聽了無數遍、看了也無數遍，到最終臨走之前還在唱，這就是我見到的我的老先師周銓庵老師，周老師從小學崑曲就是《牡丹亭》，開門學曲的小孩們，他也教這個，等他病榻上躺著的時候還教第四代、第五代的小孩們，就這樣一個業餘的老曲家對崑曲就這麼認真，自己七十四、七十五歲了，坐公共汽車從寬街坐到北京大學，去到那兒教這些北大的學生們唱曲，我們跟著他還不讓攪著，「我還能走，沒事」。最後還得自己在外頭小飯館買半斤餃子，我們倆人分著吃，就這樣的老師。

究竟要留給後人什麼樣的崑曲

張衛東：所以我們現在來講，崑曲的小環境之所以不團結，有些演員只要出名怎麼都能幹，他不維護著傳統崑曲的風格去演。再有一個，現在我們崑曲的劇團所接收的這些報考來的演員，都是大部分由地方戲、京劇改了行當進的崑劇團，進了崑腔劇團又不受傳統戲的束縛，自己總有自己的創作方式，也不去拜老師，給誰磕頭，說把老師的這三十齣、五十齣戲踏踏實實的都繼承下來，天天學，不管演得了、演不了都學會了，哪怕做筆記的方式去記，也沒有去做。劇團裡面每年有創作任務，下來一個新的劇本，寫之乎者也又是唐宋元明清，頭一句挺文雅，第二句還湊合，第三句沒法瞧，下一句就把插科打諢的都擱進去了，最後新編的劇立不住。

話劇導演往這兒一坐，你來吧，就編吧，就這樣了，然後就貼出去「大製作」。劇本，這幾年我們編劇的水平也比較滯後了，現代的口語型的劇本唱腔、劇本的曲詞寫的覺得太白，寫不出來更好的東西，寫之乎者也又是唐宋元明清，頭一句挺文雅，第二句還湊合，第三句沒法瞧，下一句就把插科打諢的都擱進去了，最後新編的劇立不住。

你想想，我們國家對成為遺產以後的崑曲，每個劇團的投資，很多很多的錢，一個小小的劇團一般來講一年就得要投資一千萬到一千五百萬，這些錢都是我們的稅收啊，我們編的戲，如果說要還是在文革時代或者說在完全一般的政治、一般的藝術形式都為當代的政治服務、當代喜聞樂見的東西服務的話，我們改成那種現代戲、宣傳劇，用崑曲的演唱方式

或者崑曲歌來唱，也能夠為社會造點福，也能夠為國家做了宣傳了。可是我們現在是媒體時代，一個小小的電視機，一個網路，在閃電般的速度就能讓所有的民眾都知道，我們把這件新聞的事再編成崑曲去唱，我們還有什麼意義啊。我們有一個劇本叫「汶川地震」，這不是滑稽可笑了嘛，而且這個東西要立住的話能立幾年啊。我們現在是遺產，就得要按遺產對待才可以。

所以總而言之，我們現在中國的傳統儒學、傳統的中國的學問都被擠的變成一個國學的範疇了，就是從一個正統的中國立國的學問，變成是一種儒學、變成國學了，變成一個小的，按現在說地方戲範疇了。所以說崑曲就應該沒有了，就是應該滅絕了，應該不被社會大眾都所接受了，沒有必要讓萬人空巷的去聽崑曲，它完成了它的歷史使命了，就讓它在一種靜態的生活環境當中，讓它自然而然的去生活，這就是崑曲興亡道自然，這個道既是道路的道，又是成仙得道的道，這是道法自然。它成為遺產了，就必然有很多人關注這件事，所以它的遺產的確立之日就是破壞之時。

主持人：我覺得您說的這個觀點我不能完全的同意，但是這裡面我們可能也沒有時間來展開了。

張衛東：這只是我一孔之見，這幾十年來一直在這個圈子裡面走動，所以講的都是實話，絕對不是說假話不能講、真話不全講，我不是按照這個風格做事、做人的，我是假話不能講、實話

全要講，如果說假話不能講、實話不全講，這就違背了一個標準的仁德的中國人的思想。我們可以把思想說出來，把話說出來，跟大家共同的去討論，但是我也是不辯的，我說出來我的觀點擱在這兒讓大家去看好了，我不會反駁的，因為我覺得從入道學崑腔、演崑腔，到現在還在這個舞臺上，還在做傳承工作，我覺得這是歷史，我自己，加上我身邊的好朋友們，所賦予我應該做的事。

主持人：感謝您跟我們分享了崑腔它的沿革，而且很多關於它的各種各樣的知識，謝謝您做客搜狐文化客廳，也謝謝各位網友。

張衛東：希望大家批評。

主持人：謝謝，再見！

附錄

妻子心中的張衛東

<div style="text-align:right">潘姝雅</div>

常常覺得他不屬於這個時代。

倒退幾百年，他或許是個得道高僧，僻居深山幽寺，日日打坐誦經，沒準兒還練練武功？類似武俠小說裡的某個人物。或者是個遊方道士，羽扇鶴氅，雲遊四方，交些三教九流的朋友，做個煙霞閒骨骼、泉石野生涯的江湖散人。

那麼我呢？我又是誰？古剎中偶來隨喜的訪客？還是那虔誠求仙的信徒？我們的緣分，也僅限於一次不期的邂逅，林下泉邊一時興起的清談小酌。不知那一世裡，三生石上怎樣的盟約，讓我們在這個時空中，以這樣的方式走到了一起。

常常想，假如真的有前生，他的前生一定是個出家人。他像出家人一樣不理世俗，滿腦子都是

他信奉的宗教──崑曲。他是為事業而活著，而不像別人家的男人，為家庭、為妻小奔忙。其實他這樣的人，根本沒必要娶老婆生孩子，只要他的信仰還在，他一個人就能活得很充實。可假如有一天，崑曲這古老的文化遺產真的滅亡了，他會變成什麼樣？

其實，崑曲早就沒有市場了。歷史的大舞臺上它早已謝幕，再也不會有「家家收拾起，戶戶不提防」的曾經風光。它已經是個追不動時尚的老美人，那儒雅蘊藉、欲訴還休的委婉風情早已留不住時尚看客們匆匆的腳步。假如不是它被聯合國教科文組織定為「文化遺產」，當今的許多人仍不知崑曲為何物。無論崑曲是榮是辱，是興是衰，這個傢伙都會一如既往，螞蟻搬家一樣，虔誠地直到現在，他都對宗教有著濃厚的興趣。曾不止一次他對我說要出家修道，還勸我跟他一起出家，就像「全真七子」裡的馬鈺和孫不二那樣。怎奈我是碌碌紅塵中的大俗人，熱愛塵凡中的一切，決不想修什麼「正果」，於是鄭重其事地告訴他：「要修道你自己修，既然要修道，就不該娶老婆生孩子！」大概是見我冥頑不靈，從此，他不再勸我出家，只說，假如我死在他前頭，他就把家變成佛堂，獨自清淨修行，再不娶妻。我說，「你隨便！」死都死了，還管這些？從這一點來說，我們倆真是志不同，道亦不合。

他這樣的人，怎麼能當演員？名利聲色場中摸爬滾打，要圓滑世故八面來風，那所謂的「道」如何能在這裡置身立足？

然而，他把事業變成了他的宗教。

不記得有多少年了，我認識他的時候，他就在教崑曲，現在，依然在教崑曲。崑曲就是他的宗

教。他以一個信徒的虔誠和奉獻精神，默默地傳播著崑曲之「道」。宗教是神聖的，他對世俗的家庭生活也便置之不理。別人教學生收費，他教學生是義務，學生來了去車站接，學生走了再送到車站，有時還管飯。那些年，家裡時常熱熱鬧鬧的，年輕的男孩兒女孩兒們群聚在這兩間小屋裡，歡聲笑語，吹拉彈唱，樓底下都能聽見。

始終覺得，他應該是個出家人，對他來說，事業就是宗教。

還記得當初那個大男孩兒，在公園的石桌上認真地削鉛筆，煞有介事地在我的速寫本上塗塗改改，一臉燦爛的笑，彷彿這世上從未有過陰霾。就像那個落英繽紛、落紅成陣的春天，明媚而溫暖。

某次時空轉輪的一次故障，將他錯漏到這個世界裡。命運之神不知怎麼突發異想，定要讓我們這兩個分屬於不同空間的人相遇、相識，進而走到一起……

於是，那個落英繽紛、落紅成陣的春天的早晨，我頗為戲劇化地認識了這個生活在戲劇裡的不合時宜的人。

北京民間崑曲的「傳奇」

陳均

在網路上隨意搜索「張衛東」和「崑曲」這兩個關鍵字，就會看到見諸於報導和博客裡各種各樣的眾聲敘述：

「張先生打電話說：『見過六十多人一起學曲嗎？』於是，晚上筆者們便走了一遭，地方是相當的遠噢，城鐵、地鐵、公汽，回來時還打車來著。不過，總算見識了一番。也是頭一回見張先生教曲……最後提供的一個細節是：好幾個中老年女學生霸佔了教室的前排，下課時還給了張先生一個橘子。」

「張先生來筆者們學校講課，回去打車還不讓筆者們送，至今都很歡意，很尊敬他的說……」

「四月三日晚六點，北方崑曲劇團著名演員張衛東先生應筆者校傳統文化學社之邀在教四114開始了一場妙趣橫生的崑曲系列知識講座。」

「和張衛東老師相見已有幾次，但這是第一次聽他的課，筆者總覺得他很像田漢的《名優之死》裡的劉振聲，一副心憂天下的樣子，是那種對自己的藝術盡心竭力的人，值得人尊敬！」

「張老師屬於崑曲的『守舊派』，經常說繼承和保存也是一種發展。跟白先勇比較不對眼，不

二四四

贊成現在改良的貌似崑曲模樣。」

要談論近些年來的北京民間崑曲活動，當然少不得要談到張衛東。張衛東出身於旗人，據說，在很多場合，給人以「京城最後一個遺少」的強烈印象，又有文章戲稱他是「想生活在明代的人」。北京的民間崑曲活動，大半都與他有關。譬如崑曲曲社及活動：北京崑曲研習社，張衛東曾擔任多年的社委，負責組織同期；北京大學京崑社，張衛東堅持教曲十五年，不但教唱崑曲，還說戲教戲排戲，有時甚至還自掏腰包；中國音樂學院，張衛東首度開設崑曲課程；中國藝術研究院，在張衛東的倡導下成立了國藝曲社，一年多時間舉辦了兩次同期曲會；上莊的「西山采蘋」曲社，在張衛東的指導下發展成為「家庭式」的曲社；還有北京城市服務管理電臺的崑曲系列講座⋯⋯給張衛東打電話，半夜十二點打最為靠譜，因為他不用手機，只有家裡的固定電話，而且他永遠──套用一句流行語──不是在教曲，就是在教曲的路上。

在一篇文章中，筆者曾如此描述：「他是一個多元身分的複雜的人：演員、曲家、崑曲的保守主義者、傳播者，還有老北京文化、旗人文化、道教音樂⋯⋯這一身分的多元賦予了他某些迷人之處。」說是演員，他乃是北方崑曲劇院的正工老生，以《草詔》、《寫本》等戲聞名；說是曲家，他自幼在北京崑曲研習社向吳鴻邁、周銓庵等曲家學唱崑曲，並被朱家溍收作關門弟子；說是崑曲的保守主義者，其《正宗崑曲，大廈將傾》一文可謂「一石激起千層浪」，至今仍是讓人懷念的熱點話題，是新創大製作崑劇的當頭棒喝；說是崑曲的傳播者，其十幾年如一日地在北京大學、中國音樂學院、北京師範大學等高校義務教曲、講座，毅力及熱情自是令人讚歎⋯⋯

在崑曲界，曲家以「糟改」批評演員，以「傳統」號召曲友，而演員以「觀眾」為藉口，並視曲家為業餘「票友」，已是常態。而張衛東身兼演員和曲家，但這一身分的分歧或對立並未造成兩難的局面，而是被他巧妙地整合在一起，從而獲得了一個對於崑曲發言的獨特位置和穩固資源。

對於現今的崑曲，他被認為是「崑曲的保守主義者」，好發新論，但又並非毫無依據，事實上，諸多奇論往往寄託的是更深的期望。譬如，他提出「正宗崑曲，大廈將傾」，不僅是對新創崑劇的批判之言，更是提出了「三五知己，淺吟清唱」這一回歸魏良輔時代的理想模式；「崑曲不是戲曲」之論，實則針對時下將崑曲簡化為「表演」藝術，而將崑曲提升到文化層次，擴大了崑曲的內涵。不僅如此，他還將其理念實踐於其崑曲表演和傳播中。

關於演員的自我修養，他曾提出「三臺說」，即「舞臺、曲臺和書臺」，既能表演，又能研究，還能寫作，這便是一個好演員的標準。如果再加上既能提出自己的觀點，又能通過其實踐將其理念予以傳播——「知行合一」，這便成就了崑曲界的一個「異數」，也「書寫」著一個北京民間崑曲的「傳奇」。

美學藝術類　PH0081

賞花有時　度曲有道
——張衛東論崑曲

作　　者／張衛東
編　　者／陳　均
主　　編／蔡登山
責任編輯／蔡曉雯
圖文排版／楊尚蓁
封面設計／王嵩賀

發 行 人／宋政坤
法律顧問／毛國樑　律師
印製出版／秀威資訊科技股份有限公司
　　　　　114臺北市內湖區瑞光路76巷65號1樓
　　　　　電話：+886-2-2796-3638　傳真：+886-2-2796-1377
　　　　　http://www.showwe.com.tw
劃撥帳號／19563868　戶名：秀威資訊科技股份有限公司
　　　　　讀者服務信箱：service@showwe.com.tw
展售門市／國家書店（松江門市）
　　　　　104臺北市中山區松江路209號1樓
　　　　　電話：+886-2-2518-0207　傳真：+886-2-2518-0778
網路訂購／秀威網路書店：http://www.bodbooks.com.tw
　　　　　國家網路書店：http://www.govbooks.com.tw
圖書經銷／紅螞蟻圖書有限公司
　　　　　114臺北市內湖區舊宗路二段121巷28、32號4樓
　　　　　電話：+886-2-2795-3656　傳真：+886-2-2795-4100

2012年7月BOD一版
定價：290元
版權所有　翻印必究
本書如有缺頁、破損或裝訂錯誤，請寄回更換

國家圖書館出版品預行編目

賞花有時 度曲有道：張衛東論崑曲 / 張衛東著. -- 一版.
 -- 臺北市：秀威資訊科技, 2012. 07
 面； 公分. -- (美學藝術；PH0081)
 BOD版
 ISBN 978-986-221-971-3(平裝)

 1. 崑曲 2. 戲曲評論 3. 表演藝術 4. 文集

915.1207 101009967

讀者回函卡

感謝您購買本書，為提升服務品質，請填妥以下資料，將讀者回函卡直接寄回或傳真本公司，收到您的寶貴意見後，我們會收藏記錄及檢討，謝謝！
如您需要了解本公司最新出版書目、購書優惠或企劃活動，歡迎您上網查詢或下載相關資料：http:// www.showwe.com.tw

您購買的書名：＿＿＿＿＿＿＿＿＿＿＿＿＿＿＿＿＿＿＿＿＿＿＿＿

出生日期：＿＿＿＿＿年＿＿＿＿＿月＿＿＿＿＿日

學歷：□高中 (含) 以下　　□大專　　□研究所 (含) 以上

職業：□製造業　□金融業　□資訊業　□軍警　□傳播業　□自由業
　　　□服務業　□公務員　□教職　　□學生　□家管　　□其它＿＿＿＿

購書地點：□網路書店　□實體書店　□書展　□郵購　□贈閱　□其他

您從何得知本書的消息？

　□網路書店　□實體書店　□網路搜尋　□電子報　□書訊　□雜誌

　□傳播媒體　□親友推薦　□網站推薦　□部落格　□其他＿＿＿＿＿＿

您對本書的評價：（請填代號　1.非常滿意　2.滿意　3.尚可　4.再改進）

　封面設計＿＿＿　版面編排＿＿＿　內容＿＿＿　文／譯筆＿＿＿　價格＿＿＿

讀完書後您覺得：

　□很有收穫　□有收穫　□收穫不多　□沒收穫

對我們的建議：＿＿＿＿＿＿＿＿＿＿＿＿＿＿＿＿＿＿＿＿＿＿＿＿

＿＿＿＿＿＿＿＿＿＿＿＿＿＿＿＿＿＿＿＿＿＿＿＿＿＿＿＿＿＿＿＿＿

＿＿＿＿＿＿＿＿＿＿＿＿＿＿＿＿＿＿＿＿＿＿＿＿＿＿＿＿＿＿＿＿＿

＿＿＿＿＿＿＿＿＿＿＿＿＿＿＿＿＿＿＿＿＿＿＿＿＿＿＿＿＿＿＿＿＿

11466
台北市內湖區瑞光路 76 巷 65 號 1 樓

秀威資訊科技股份有限公司　　　收

BOD 數位出版事業部

..

（請沿線對折寄回，謝謝！）

姓　　名：＿＿＿＿＿＿＿＿　年齡：＿＿＿＿　性別：□女　□男

郵遞區號：□□□□□

地　　址：＿＿＿＿＿＿＿＿＿＿＿＿＿＿＿＿＿＿＿＿

聯絡電話：(日)＿＿＿＿＿＿＿＿＿＿　(夜)＿＿＿＿＿＿＿＿＿＿

E-mail：＿＿＿＿＿＿＿＿＿＿＿＿＿＿＿＿＿＿＿＿＿